KB009586

다빈치
인생수업

일러두기

- 단행본 제목은 『 』, 영화·시·작품 제목은 「 」, 전시회 제목은 〈 〉로 묶어 표기하였습니다.
- 인명과 지명 등의 외래어 표기는 국립국어원의 규정을 따르는 것을 원칙으로 했습니다.
- 책에 실린 작품 설명에 작가명이 없는 경우는 모두 레오나르도 다빈치의 것입니다. 그 외 다른 작가의 작품은 이름을 표기했습니다.

다빈치
인생수업

지금을 뛰어넘는
비법을 찾다

이동섭 지음

아트북스

레오나르도로부터
살아가는 지혜를 배우다

모든 시대는 이상적인 인간상을 갖는다. 자연 현상을 철학으로 전환시킨 고대 그리스의 소크라테스, 공화정을 끝내고 제정을 열었던 로마의 율리우스 카이사르, 기독교가 세상을 지배했던 중세의 교황, 르네상스는 레오나르도 다빈치다. 세속의 영광은 미켈란젤로와 라파엘로가 더 크게 누렸는데, 왜 역사는 레오나르도를 르네상스의 이상적인 인간으로 선택했을까?

1000년 동안 강고하게 이어져온 중세가 저물며 새로운 세상의 빛이 밝아오던 역사의 전환기에 레오나르도는 태어났다. 자연을 관찰하며 왕성한 호기심을 가졌던 소년은 브루넬레스키와 알베르티 같은 예술에 과학을 도입한 혁신가들의 발자취를 따랐다. 그는 정형화된 신앙의 그림을 버리고, 과학에 입각한 사실의 그림을 추

구했다. 선구적인 양식으로 그는 회화의 중세를 무너뜨리고 인간 중심의 문화를 주창한 르네상스에 걸맞는 회화를 완성했다. 레오나르도 다빈치의 화풍이 유럽 미술의 주류로 300여 년 이상 지속됐고, 그는 유럽 고전 회화의 성주가 되었다. 이런 이유로 「모나리자」는 서양미술의 상징으로 자리잡았고, 그의 손길이 닿은 작품들은 역사와 예술적 가치를 인정받아 미술시장에서 천문학적 가격을 기록하고 있다.

비범한 작품만큼 그의 인생도 남달랐다. 독특한 디자인과 색깔의 옷, 긴 머리카락과 수염, 향수 등으로 외모 가꾸기를 좋아했고, 기름기 많고 향이 강한 요리를 즐기던 시대에 담백한 음식을 선호했으며, 동물을 불쌍히 여긴 채식주의자이면서 인간의 시체를 직접 해부하고, 갖가지 무기를 발명했고, 거울문자로 수천 장 이상의 노트에 자신의 생각을 기록했다. 직업에서도 세속의 성공보다 자신이 원하는 바를 추구했으니, 그는 주어진 일을 잘해내는 기능인이 아니라, 하고 싶은 일을 하는 주체적인 인간으로 살고자 했다. 이렇듯 그는 평범하지 않은 성향을 감추지 않고 적극적으로 드러낸 괴짜였다. 즉 그는 15세기에 태어난 21세기형 인간으로 살았다. 이런 면들로 그는 르네상스의 이상인 이성과 감성, 과학과 종교, 욕망과 도덕, 철학과 예술 등을 통합시킨 인물로 역사에서 평가되었다. 이것이 지금 우리가 레오나르도의 인생을 자세히 살펴봐야 하는 이유다.

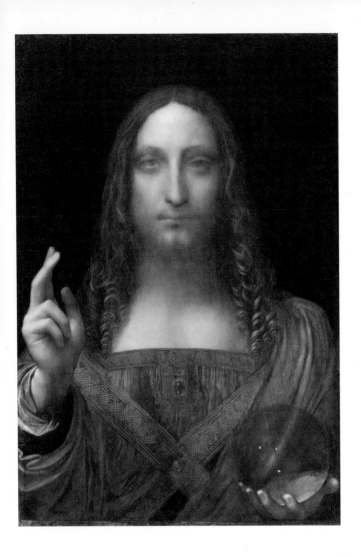

「구세주」는 2017년에 4억5030억 달러
(한화 약 5500억 원)에 낙찰되면서
세상에서 가장 비싼 그림의
자리를 차지했다.

「구세주」,
호두나무에 유채, 65.6x45.4cm,
1500년경, 루브르미술관 아부다비 분관.

15~16세기의 르네상스와 21세기는 모두 '융합의 시대'다. 레오나르도는 과학에서 쌓은 지식으로 그림을 발전시켰고, 해부학적 관점으로 건축을 바라본 융합의 창조자였다. 그는 신을 의심하지는 않았으나 남들처럼 무조건적으로 믿지도 않았으며, 자연과 세계를 인간의 관점에서 이해하려고 노력한 새로운 종류의 인간이었다. 시대와 불화하며 묵묵히 자신의 삶을 살았던 그는 신과 같은 재능을 갖고 태어난 천재가 아니라, 왕성한 호기심을 끈질기게 해결한 노력형 재인才人이었다.

사생아로 태어나 시대의 비주류였던 그가 르네상스의 이상적 인간이 되는 감동적인 과정을 자세히 살펴보면서, 그가 살았던 도시들의 오늘날의 풍경에 그의 삶의 과정에서 길어올린 가르침도 더불어 실었다. 그리하여 레오나르도의 인생이 스마트폰과 인공지능으로 촉발된 변화의 시대를 살아가는 독자들에게 삶의 지혜를 전하길 바라며, 나는 이 책을 썼다.

2020년 여름,

이동섭

차례

공부는
못해도,
잘생겼다

불운
극복법

인생은 내 마음을
어떻게 다스리느냐에 따라 달라진다.

레오나르도 다빈치Leonardo da Vinci, 1452~1519의 이름은 널리 알려졌으나, 외모는 불명확하다. 학자들 사이에서 의견이 부딪히지만 대체로 노년의 자화상과 몇 점의 초상화를 제외하면 젊은 시절 그의 얼굴은 정확히 알려진 바가 없기 때문이다. 도제를 모델로 세웠던 르네상스시대의 관행에 비춰봤을 때, 레오나르도는 스승과 공방의 모델로 자주 섰을 가능성이 크다. 그래서 많은 학자들은 스승 안드레아 델 베로키오Andrea del Verrocchio, 1435~88의 「다비드」와 「그리스도의 세례」에서 예수의 옷가지를 들고 있는 금발 곱슬머리 천사의 모델을 레오나르도로 추정한다. 최소한 저 소년들이거나, 그들과 몹시 닮았으리라 짐작된다. 그를 만나러 피렌체의 우피치미술관으로 간다.

행운과 불운을 모두 갖고 태어나다

레오나르도 다빈치는 잘생겼다. 매끈한 이마, 날렵한 코, 맵시있는 입술, 새하얀 얼굴, 크고 쌍꺼풀진 눈, 부드러운 눈매에 키도컸다.

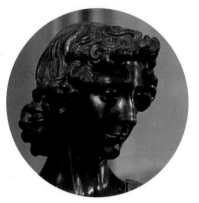

|
안드레아 델 베로키오,
「다비드」(부분)

|
베로키오와 레오나르도,
「그리스도의 세례」(부분)

동일인을 모델로 했다.
소용돌이치는 듯한 곱슬머리가 특징적이다.

"그의 몸매의 아름답기란 아무리 칭찬하여도 지나치지 않다. 그뿐인가! 그의 행동은 우아하고 깊이가 있으며, 훌륭하기 비할 데 없다."[1]

젊은 시절 자화상은 없으나 외모에 관한 기록은 여럿인데, 공통적으로 레오나르도는 아름다운 얼굴과 금발로 사람들의 시선을 사로잡았다고 전한다. 외모는 무엇을 잘해서 얻은 상도, 못해서 받은 벌도 아니다. 우연히 그렇게 태어났을 뿐이다. 부러움을 살 미모를 물려준 아버지는 피렌체 근교 빈치Vinci 출신의 공증인이었고, 어머니는 안치아노Anchiano 마을의 농부의 딸(혹은 하녀)이었다. 외모의 행운과 함께, 그들은 불운도 물려주었다.

"1452년 4월 15일 토요일 밤 3각에[2], 내 아들 세르 피에로의 자식, 손자가 태어났다. 아이의 이름은 레오나르도라고 지었다. 빈치의 피에로 디 바르톨로메오 신부가 세례를 베풀었다. 그때 입회한 사람은 다음과 같다. 파피노 디 난니 반티, 메오 디 토니노, 피에로 디 말볼토, 난니 디 벤초, 아리고 디 조반니 테데스코, 리사 디 도메니코 디 브레토네 부인, 안토니아 디 줄리아노 부인, 니콜로사 델 바르나 부인, 난니 디 벤초의 딸인 마리아 부인, 피파 디 프레비코네 부인."

첫 손자를 얻어 기뻤던 공증인 출신의 친할아버지가 공증문서 뒤 여백에 꼼꼼히 기록한 덕분에 레오나르도의 생년월일과 태

할아버지가 기록한 레오나르도 출생과 세례 관련 문서.

어난 시각은 정확하게 전해진다. 세례식 참가자들의 이름까지 기입한 이유는 공증인의 직업적 습관이다. 남들보다 월등히 늦은 80세 즈음에야 얻은 첫 손자에 대한 기쁨과 애정이 더해졌기 때문이다. 다섯 명의 대모와 대부를 둘 정도로 이웃 사람들, 특히 피렌체의 귀족 가문인 리돌피의 관리인(아리고 디 조반니 테데스코)까지 참석한 걸 보면, 할아버지의 영향력 덕분이겠지만, 레오나르도는 따뜻한 봄날에 많은 사람들의 축복을 받으며 세상에 나온 듯하다. 하지만 그날은 레오나르도의 불운이 무엇인지 정확히 드러나기도 한 날이다. 그 영향력은 레오나르도가 성인이 된 후에도 남아 있을 만큼 강력했다.

레오나르도는 노트에 "남편의 의지에 의해서가 아니라 아내의 지겨운 음란함으로 잉태된 아이는 열등하고 천하고 야만스러운 정신의 소유자가 될 것이다. 망설임과 불만 속에서 성교한 남자가 만드는 아이는 성미가 급하고 겁이 많다"[3]라고 썼다. 결혼이 가문의 존속을 위한 선택으로 간주되던 시대에, 사랑 없는 부부가 낳은 아이를 성미가 급하고 겁이 많다고 단정짓는다. 반면, "만일 성교가 서로의 열렬한 사랑과 지대한 욕망하에 행해진다면, 거기서 태어나는 아이는 대단히 총명하고 재기 발랄하고 민첩하고 기품 있을 것"[4]이라고 확신한다. 그가 보기에 남녀의 뜨거운 사랑과 욕망으로 생긴 아이는 총명하고 재기발랄할 뿐 아니라, 기품까지 있다는 것이다. 여러 번 결혼에 실패한 남자의 한탄이나 자식을 잘못 양육한 아비의 때늦은 후회가 아니다. 이 말의 속뜻은 제 부모는 후자라고 말하고 싶은 것이다. 왜냐하면 그의 부모는 정식으로 결혼하지 않은 채 그를 낳았기 때문이다. 레오나르도는 사생아였다.

부모 있는 고아

그 사실은 어린 레오나르도에게 짙은 그늘을 드리웠다. 세례를 받은 지 몇 달 후, 아버지 세르 피에로Ser Piero는 피렌체의 부잣집 딸인 열여섯 살의 알비에라 델리 아마도리와 결혼한다. 그 얼마 후에는 어머니 카테리나Caterina가 도기 가마공인 안토니오와 혼

인했다. 젖먹이 레오나르도는 처음에는 어머니 슬하에서 자라다가 다섯 살 무렵에 아버지에게 보내졌다. 아버지는 정식으로 치른 첫 결혼생활에서 자식을 얻지 못했지만, 양모와 어린 레오나르도는 사이가 좋은 편이었다. 이런 상황에서 그는 생모에 대해서 '나를 버리고 다른 남자와 결혼한 여자'라는 미움과 '나를 키우느라 고생한 엄마'에 대한 그리움이 뒤섞인 복잡한 심정이었을 테고, 이것이 여자와 결혼에 대한 그의 세계관에 두고두고 큰 영향을 끼쳤다.

평범하게 태어난 아이도 (다른 남자와 사는) 제 어미나 타인의 보살핌에 기대어 살아야 하면 주변 상황에 예민해질 수밖에 없다. 양모가 그에게 친절하게 대했으나 눈칫밥은 피하지 못했고, 아버지의 집이었으나 남의 집 같았다.

당시에는 사생아(서자)가 흔했고 금지된 학교와 직업이 있긴 했지만, 대체로 살아가는 데 제한을 주지는 않았다. 클레멘스 7세처럼 교황까지 될 수 있던 시대였다 하더라도, 그것은 귀족가문의 경우였다. 세르 피에로 같은 중산층의 도덕의식으로는 혼외자식을 적극적으로 드러내기는 불편했고, 생모는 다른 남자와 결혼해서 가정을 꾸렸으니, 어린 레오나르도는 분명 살아 있는 아이로 존재하지만, 그 어디에도 자기 자리가 마련되지 않아 불안한 상태였을 것이다. 할아버지와 숙부가 그를 예뻐하고 챙겨주었지만 아이의 불안을 해소시킬 만큼은 아니었을 것이다. 성장하면

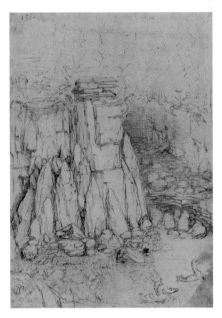

「계곡」, 종이에 펜과 잉크,
22x15.8cm, 1482~85년,
영국 로열컬렉션트러스트.

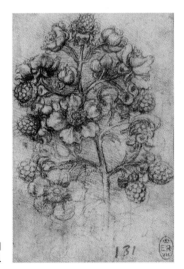

레오나르도가 그린 나무와 꽃들.

무화과나무의 싹이 트고, 올리브꽃이 봉오리를 터뜨릴 때
태어난 레오나르도는 자연과 가깝게 지냈다.
계곡과 물, 오리가 노니는 상상이 더해진
풍경화에서 자연과 친근한 그의 시선이 느껴진다.

서 레오나르도는 어른들의 수군거림과 묘한 시선들에서 자신의 처지가 보통 사람들과 다름을 느꼈을 테고, 다름은 대체로 차별로 이어지기 쉽다.

집 안에 마음 붙일 상대가 없으면, 집 밖에서 마음의 집을 찾기 마련이다. 사생아는 영어로 '자연의 아이natural child'인데, 그래서인지 집을 나선 그도 빈치의 들판에서 하늘과 풍경 등 자연을 대리부모 삼았다. 이것은 레오나르도의 감각 형성에 결정적 요인이 된다. 레오나르도는 자연의 풍부한 색으로 시각을, 몸에 닿는 바람과 물의 감촉으로 촉각을, 새와 동물소리로 청각을, 꽃과 과일로 후각과 미각을, 그리고 그것들이 시시각각 변하면서 빚어내는 오감의 교향곡으로 마음 밑바닥을 가득 채웠다. 이에 더해 농부와 그들이 사용하는 기계들을 관찰하면서 그에 관한 지식을 습득했고, 특히 종교와 예술이 결합된 성당은 좋은 도피처가 되어주었다. 집 근처 산타크로체 성당에는 도나텔로의 부조가 있었는데, 성당을 장식한 조각과 장식물들은 어린 레오나르도의 예술적 감각을 자극하는 데 일조했다.

이렇게 소년 레오나르도는 자연을 직접 체험하며 길어올린 경험으로 귀가 밝았고(총聰) 눈이 맑았다(명明). 자연의 아이는 총명한 소년으로 성장했다. 피렌체에 정착하기 전까지, 그의 생활은 대체로 이러했다.

아버지의 빈자리를 채운 것

세르 피에로는 세속의 욕망이 강한 사람으로, 피렌체에서 일을 하기 위해 빈치의 집을 자주 비웠다. 아버지 없이 자란 레오나르도에게 단점만 있었던 것은 아니다. 어린아이들은 어떤 종류의 권위든 복종하려는 욕구가 굉장히 강한데, 권위가 위협받는 현실은 곧 세계가 붕괴하는 것과 같은 충격으로 다가온다. 아주 어릴 때부터 권위가 없는 상태에 적응해야 했던 레오나르도는 아버지로 상징되는 권위를 포기하는 법을 일찍 깨우쳤다. 그로 인해 대담한 과학적 탐구로 상징되는 지식 추구와 남들의 비난에도 꿋꿋이 제길을 가는 독립성을 가질 수 있었다고 정신분석학자 지그문트 프로이트는 설명한다.

모든 아이가 그렇다는 것은 아니지만, 레오나르도는 그랬다. 아버지의 권위가 무너지면 젊은이들은 신앙도 잃는다는 프로이트의 말을 받아들이면, 2000년대 초반 전 세계적으로 불었던 교황에 대한 젊은이들의 열광은 그만큼 사라진 아버지의 권위를 되찾고 싶다는 열망으로도 이해된다.

이렇듯 아버지로 상징되는 일체의 권위와 권력을 레오나르도는 받아들이지 않았고, 그 공백은 과학적 탐구 정신으로 채워졌다. 불운이 반드시 불행으로 귀착되는 것은 아니다. 그것을 어떻게 받아들이고 인생을 살아가느냐에 따라 달라진다. 사생아로 태어났기에 그는 수학과 라틴어, 그리스어 읽기, 쓰기 등의 교육을

아버지로 상징되는 권위가 부재한
어린 레오나르도는 대신
과학적 탐구 정신을 아버지 삼았다.

받지 못했고, 대학에도 가지 못했으며, 주류 사회에 편입될 가능성도 희박했다. 훗날 스스로를 일컬어 "학문이 없는 자Uomo Senza Lettere"라고 했지만, 지식에 대한 강한 욕구로 노년에는 라틴어를 독학으로 깨우쳐 고전을 읽을 정도였다. 그러니 저 말은 자조나 한탄이 아니라 자신감의 표현이기도 하다. 글을 읽고 쓰기만 하는 자들과 달리, 그는 스스로 "경험의 신봉자Disciepolo Della Sperienza"로 당당했기 때문이다.

시련은 있었지만, 결과적으로는 출생의 불운이 성공의 요인으로 작용한 것이다. 그래서인지 맹자의 말도 레오나르도의 삶의 모퉁이마다 잘 들어맞는다.

"하늘이 장차 그 사람에게 큰 사명을 내리려 할 때는, 먼저 그의 마음을 괴롭게 하고, 뼈와 힘줄을 힘들게 하며, 육체를 굶주리게 하고, 그에게 아무것도 없게 하여 그가 행하고자 하는 바와 어긋나게 한다. 마음을 격동시켜 성질을 참게 함으로써 그가 할 수 없었던 일을 더 많이 할 수 있게 하기 위함이다." [5]

그렇다면 그는 무엇으로 출생의 불운을 극복할 수 있었을까? 탁월한 외모였다. 잘생긴 얼굴 덕을 보고 살았다는 뜻이 아니라, 그것을 밑절미로 갖게 된 '무엇' 때문이었다.

|
피렌체 산타마리아델피오레 성당.

사생아로 태어난 레오나르도는 슬퍼하되 절망하지 않았다.
자기 잘못이 아닌 것으로 자책하지 말고,
자신이 가진 것을 발전시키면 인생은 달라진다.
우리도 갖고 태어난 것 때문에 불행하다고 느낄 때,
레오나르도의 태도를 되새기면 좋을 듯하다.

2장

장점을
극대화하다

직업
선택법

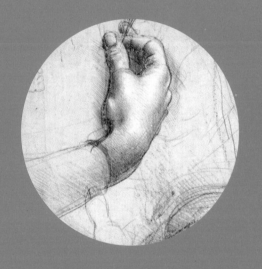

"우리의 모든 지식은 우리의 감각에서 생겨난다."

_레오나르도 다빈치

출생은 거대한 제비뽑기와 같다. 부모와 나라, 장소와 시간을 선택해서 태어나지 못하기 때문이다. 신분과 외모 등을 선택받은 듯한 사람들을 부러워하는 이유다. 하지만 타인을 부러워하며 내 삶을 살 수는 없으니, 내가 갖지 못한 것을 슬퍼해봐야 소용없다. 여기서 선택의 문제와 직면한다. 내가 가진 것을 극대화시킬 것인가, 갖지 못한 것을 갖기 위해 노력할 것인가? 단점을 보완할 수는 있겠지만 인생에서는 빼어난 장점 하나가 단점들을 상쇄시키기 마련이다. 단점은 줄여봐야 보통이 되겠지만, 장점을 키우면 압도적인 매력이 되기 때문이다. 레오나르도가 갖고 태어난 어둠이 사생아라면, 밝음은 외모였다. 당시 사람들은 레오나르도의 외모와 자태에 찬사를 쏟아부었다. 자기도 잘생긴 걸 알았는지 화려한 옷을 즐겨 입던 대단한 멋쟁이였다.

아름다운 것들을 사랑하다

"레오나르도는 매우 매력적이고 우아한 인물로 균형잡힌 몸매에 출중한 외모의 소유자였다. 대부분의 사람들이 긴 겉옷을 입고 다닐 때, 그는 무릎까지 내려오는 짧고 엷은 장밋빛 튜닉을 입었다. 그

자연에서 길어올린 감각이
그림에 녹아든다.

리고 세심하게 멋을 낸 아름다운 곱슬머리가 가슴 중간까지 내려와 있었다."[1]

레오나르도 사망 직후인 1520년대에 피렌체 상인 안토니오 빌리Antonio Billi가 쓴 레오나르도에 대한 최초의 전기에 따르면, 레오나르도는 잘 빗질한 머리카락을 가슴까지 길렀으며, 화가들이 일반적으로 소박한 수공업자 복장을 하던 시절에 분홍색 옷을 입고, 보석 박힌 반지를 낄 정도로 한껏 멋을 부리고 다녔다. 중년 이후에도 그는 보라, 분홍, 진홍 등 대담한 색깔의 옷을 즐겨 입었다. 화려한 옷을 금지한 복장 규제법이 있던 피렌체의 법을 대놓고 어긴 셈인데, 그가 입었던 옷들은 "태퍼터(광택이 있는 얇은 비단) 가운, 장밋빛 카탈루냐 가운, 벨벳 후드가 달린 보랏빛 망토, 보라색 비단 코트, 진홍색 비단 코트, 보라색 낙타털 코트, 진보라색 호즈(중세 유럽 남성 하의로 몸에 딱 붙는 바지), 연분홍색 호즈, 검은색 호즈, 분홍색 모자 두 개 등이 있었다."[2]

이처럼 그의 노트에 적힌 의류 목록들에서 취합한 정보에 따르면, 레오나르도는 보라색 망토와 분홍색 모자를 즐겨 썼다. 40대 중반에는 안경을 착용했고, 수면용 모자를 쓰고 잠자리에 들었다. 그는 자신의 경제력 안에서 최대한 고급스러운 것을 취했다. 평생 외모 가꾸기를 게을리하지 않았고 아름다운 것들을 가까이했다. 스스로 악기를 만들고 수준급으로 연주할 만큼 아름다운 음악으

로 청각을, 형편이 허락하는 한 가장 좋은 천으로 옷을 지어 입으며 촉감을, 라벤더와 장미수를 섞어 자기만의 향수를 만들어 사용하면서 후각을 향유했다. 이것은 아름다움에 대한 감각을 예민하게 다듬고 고양시키는 과정이자 훈련이었으니, 낭비가 아니라 투자였다. 공방의 도제로 일하면서 유명한 그림과 조각을 보러 다니며 기법과 작법을 배우는 것만큼, 자신과 자신을 둘러싼 환경을 아름답게 만드는 일도 그에게는 중요했다. 어쩌다 한 번 예쁜 것을 보는 사람과 다양한 종류의 아름다움을 매일 매순간 누리는 사람의 감각은 완전히 다르다. 감각은 순간순간의 훈련으로 단련되기 때문이다. 바로 이것이 그가 화가를 직업으로 선택한 아주 중요한 이유다.

외모관리로 예민해지는 감각

"대리석 먼지를 뒤집어쓴 더러운 얼굴을 하고 있는 조각가는 마치 빵을 구워 파는 빵장수 같고 대리석 먼지에 가려 모습이 잘 보이지도 않는다. 등에 쌓인 돌먼지로 인해 마치 눈을 맞은 것 같고 집 안은 온통 돌가루와 먼지투성이다. 화가의 경우는 이와 전혀 다르다. 화가라면 단정하게 옷을 차려 입고 편안하게 앉아 작업을 할 것이고, 가볍게 붓을 놀려가며 마음에 드는 색깔들을 고를 것이기 때문이다. 취향대로 입고 싶은 옷을 고를 수도 있을 것이고, 그의 집도 아름다운 그림들로 장식되어 있고 빛이 날 정도로 깨끗할 것이다.

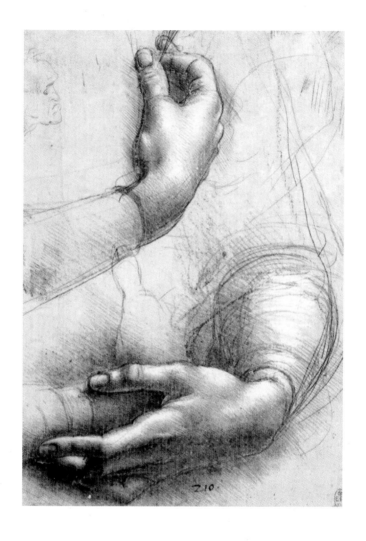

모든 종류의 예술 가운데에서 시각예술이 가장 숭고하고,
신과도 관련이 깊다고 레오나르도는 믿었다.

「손 습작」, 분홍 종이에
메탈포인트·실버포인트, 21.4x15cm,
1474년경, 영국 로열컬렉션트러스트.

종종 음악과 다양한 책들을 벗 삼아 망치 소리도 그 어떤 소음도 없는 크나큰 희열 속에서 음악과 낭송을 즐기기도 할 것이다."[3]

레오나르도의 고백처럼 그가 예쁘고 정갈한 옷을 입고 먼지 없는 곳을 좋아하지 않았다면, 우리는 「모나리자」를 만나지 못했을 것이다. 그는 자신의 외모와 성격에 어울리는 직업으로 화가를 선택했다. 예나 지금이나 어떤 직업에서 성공하기 위해서는, 그 직업에서 필요로 하는 성격과 기질을 갖고 있을수록 유리하다. 사람 만나기 싫어하는 영업사원, 운전을 싫어하는 택시(버스)기사, 차근차근 설명하기 싫어하는 교사는 곤란하다. 직업이 자아실현의 수단이라면, 스스로를 심각하게 바꿔야 하는 직업은 내게 맞는 직업이 아니다. 레오나르도는 타고난 장점인 외모를 발전시켜 얻은 아름다움에 대한 감각 덕분에 화가로 성공할 수 있었다.

"우리의 모든 지식은 우리의 감각에서 생겨난다. 젊은 시절에 얻는 것은 노년의 비참함을 이겨내게 해준다. 그리고 지혜를 노년의 양식으로 삼기를 바란다면, 저장해둔 양식이 늙어서 부족하지 않도록 젊은 시절에 노력하라."[4]

레오나르도가 말한 노력의 핵심은 감각을 기르라는 것이다. 그는 얼굴을 내세워 살지 않고, 외모로 인해 갖게 된 아름다움의 감

10대의 레오나르도는 조각 박물관과 같은
오르산미켈레 교회의 조각상들을 보며
아름다움의 감각을 키웠다.

오르산미켈레 교회의 조각상들.

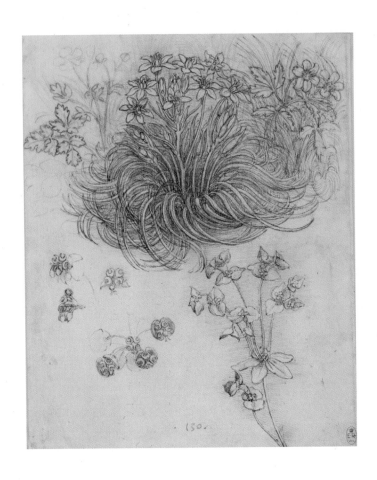

내 성격과 기질에 맞는 직업을 선택해야
성공할 가능성이 높다.

「베들레헴의 별과 식물들」,
종이에 붉은 분필·펜·잉크, 19,8x16,0cm,
1506~12년, 영국 로열컬렉션트러스트.

각을 현실에서 매순간 예민하게 벼렸고, 그것을 밑절미 삼아 아주 세련된 화풍의 그림으로 세상에 자리를 잡았다. 감각은 치밀한 관찰로 발전되므로, 그는 끊임없이 관찰하고 그렸다.

"무엇이든 그(레오나르도)의 손을 거치면 불멸의 아름다움을 지닌다."[5]

르네상스 미술의 최고 권위자인 버나드 베런슨Bernard Berenson의 평가에 수긍하게 되는 이유이자, 지금 봐도 레오나르도의 작품이 전혀 촌스럽지 않은 이유다. 아름다움과 옷차림에 대한 그의 튼튼한 관점처럼 레오나르도는 내용보다 감각으로 치우쳐 그림이 예쁜 장식품으로 전락하는 것을 경계했다. 세련된 유미주의자 레오나르도의 조언은 그때나 지금이나 유효하다.

"인간의 아름다움 가운데 아주 아름다운 얼굴은 행인을 멈추게 하지만 화려한 장식은 그렇지 못하다는 것을 모르는가? 청춘의 눈부신 아름다움이 과도한 치장 때문에 그 뛰어남을 잃는 것을 모르는가? 그러니 부자연스러운 모자나 두건을 쓰지 말고 단정하지 않은 머리카락 한 올에도 커다란 수치심을 느끼는 저 딱한 인간들을 흉내 내지 말라. 거울과 빗을 끼고 사는 자들처럼 되지도 말라. 그들의 최대 적은 완벽하게 단장된 머리카락을 흐트러뜨리는 바람이다.

머리에 아교를 바르고 다니며 머리카락을 마치 유리처럼 빛내는 자들을 흉내 내지 말라."[6]

내게 맞는 직업을 찾다

레오나르도의 이런 면을 간파했는지, 누구도 따라올 수 없을 정도로 아름답고 정밀한 데생을 그리던 아들의 그림 실력에 놀랐는지, 아버지는 피렌체에서 알게 된 안드레아 델 베로키오에게 레오나르도의 데생들을 보여줬다. 우리에게 전하지 않는 그 데생들에서 베로키오는 예술가로의 성장 가능성을 봤고, 그림 공부를 시키라고 강하게 권유했다. 그렇게 레오나르도의 아버지는 자식을 베로키오에게 맡겼고, 어린 레오나르도는 뛸 듯이 기뻐했다.[7] 보호자로서 아버지는 무책임해 보이지만, 양육자로서는 좋은 선택을 한 셈이다. 그렇게 레오나르도는 베로키오의 공방에 도제로 들어갔고, 본격적으로 화가의 길을 걷기 시작한다.

피렌체의 오르산미켈레 성당.

레오나르도는 얼굴 믿고 편안한 일을 선택한 것이 아니다.
외모를 가꾸며 아름다움의 감각을 길렀고,
그에 어울리는 직업으로 화가를 선택했다.
자신의 장점을 극대화하며 삶을 살았다.
그것이 행복의 비결이자 자존감의 근원이었다.

3장

―

나를
키워줄
도시를
찾다

―

청춘의
여행법

도시가 인간의 운명을 지배한다.
우리의 장점을 극대화시킬 도시를 찾기 위해 여행을 떠난다.

르네상스는 피렌체에서 시작됐고, 피렌체는 레오나르도가 성장하는 데 중요한 역할을 했다. 피렌체는 작은 도시지만 인류사에 끼친 영향력은 결코 작지 않다. 광장과 골목길의 모퉁이를 돌 때마다, 역사의 생생한 현장과 만난다. 특히 산타마리아델피오레 성당(피렌체 두오모)에는 레오나르도를 과학적인 예술가로 성장시킨 두 명의 이름이 깊이 새겨져 있다. 모두가 불가능하다고 여겼던 쿠폴라 cupola(돔)를 만든 필리포 브루넬레스키Filippo Brunelleschi, 1377~1446와 그 위에 구리 구를 얹은 베로키오다.

피렌체와 브루넬레스키

레오나르도가 태어나 성장한 15세기 후반은 여전히 종교가 세상을 지배하는 힘이자, 일상생활의 윤리였고, 사람들의 가치관의 기준이었다. 하지만 과학은 서서히 종교의 지배에서 벗어나기 시작했다. 합리적 의심과 인간 중심의 사고가 과학이었으니, 절대적 복종과 맹신을 강요하던 교회의 영향력은 점차 줄어들 수밖에 없었다. 떠오르는 태양인 과학을 향해 걸었던 선구자들 맨 앞줄에 브루넬레스키가 자리한다.

산타마리아델피오레 성당 쿠폴라의 구리 구체와 십자가.

피렌체 세례당 북문 제작자를 선정하는 경연에 응모했다가 로렌초 기베르티에게 밀린 브루넬레스키는 당시 유행하던 국제 고딕 양식을 좇아 파리로 가지 않고, 잊힌 옛 도시 로마로 떠났다. 땅속에 파묻힌 고대 로마의 유적을 제자인 도나텔로와 함께 파헤쳤고 건축물들을 측량하고 유물을 모으러 다녔다. 당시 사람들의 눈에는 정신 나간 기인으로 보였으나, 세상의 무시와 오해 속에서도 그는 독학으로 고대 로마 건축술의 비밀을 풀어냈다. 고대 로마시대에 완성된 판테온의 쿠폴라를 연구하여 설계와 건축 비법을 밝혀낸 브루넬레스키는 피렌체로 돌아와 15년에 걸쳐 400만 장의 벽

돌로 높이 106미터의 두오모 쿠폴라를 쌓아올렸다. 불가능이라고 여겨졌던 두오모 쿠폴라의 축조는 인간이 과학으로 신의 경지에 도달한 듯한 경이로운 건축물로서 피렌체의 상징이 되었다.

이렇듯 브루넬레스키는 과학을 건축에 적용했고, 이를 바탕으로 마사초와 조토는 새로운 회화의 세계를 열어나갔다. 이러한 전환의 시기에 레오나르도는 피렌체로 향했다. 오랜 편견과 미신을 떨치고 새로운 시대를 향해 걸어가던 선구자들이 만들어내는 혁신적인 작품들을 통해, 새로운 기운을 체감한 레오나르도는 그들을 적극적으로 탐구하고 배웠다. 지금은 전하지 않는 레오나르도의 건축 모형 설계도를 두고 조르조 바사리Giorgio Vasari, 1511~74는 피렌체 사람들을 설득시킨 완벽한 설계도였다고 회상한다.

이토록 그에게 결정적인 영향을 끼친 브루넬레스키의 돔에 참여할 줄은 레오나르도도 몰랐을 것이다. 베로키오 덕분이다.

베로키오에게 배우다

베로키오는 '금은세공사, 조각가, 화가, 음악가'로서 여러 분야에 능통한 장인이자 공방을 운영하는 사업주였다. 당시 관례대로 그는 큰 사업을 따내서 동료들이나 도제들과 일을 나눠서 완성해 납품했다. 레오나르도는 이곳에서 1468년경부터 일하기 시작한 듯하다. 출신이 인생의 거의 대부분을 결정짓던 시대에 좋은 스승을 만나는 일은 대단히 중요했다. 레오나르도에게 직업적 아버지

레오나르도에게 베로키오는 '예술의 아버지'였다.
베로키오로부터 회화와 음악 등 예술에 관한 많은 것을 배웠고,
그를 따라하고 싶은 존재로 인식했다.
그가 읽은 책을 읽었고, 그가 연주하는 음악을 연주했다.

피렌체 스트로치성에서 열린
〈레오나르도의 스승 베로키오〉 전시.

는 베로키오였다. 베로키오는 브루넬레스키의 제자 도나텔로로부터 공방을 물려받았으니, 따지고 보면 레오나르도는 브루넬레스키의 3대째 제자인 셈이 된다. 스승들의 영향으로 베로키오도 '원근법의 대가'였고 과학을 접목한 건축과 회화를 추구했다. 공방이 교육기관이었으니, 탁월한 실력을 가진 스승을 만나야만 일을 제대로 배울 수 있었다. 그리고 공방에는 보티첼리와 페루지노, 기를란다이오 등 실력이 출중한 동료들도 있었으니, 레오나르도로서는 더없는 행운이었다.

행운은 또다른 행운을 부르는 법이다. 브루넬레스키는 돔 위에 직경 250센티미터, 2톤이 넘는 무게의 구리 공을 올려서 고정시키는 작업을 마무리 짓지 못하고 사망했는데, 베로키오가 구체와 십자가 설치를 맡아 1471년에 이 작업을 마무리 지었다. 그 과정에 참여한 레오나르도는 과학과 건축(예술)의 위대함에 전율했다. 인간의 손으로 신의 경지를 빚어낸 그들이 레오나르도에게는 신과 다를 바 없었다. 아버지로 상징되는 권위의 빈자리를 차지했던 지식에 과학 분야가 들어왔고, 과학을 통한 지식탐구를 평생 멈추지 않아서 다음과 같은 놀라운 결과물을 어린 나이에 만들어낼 수 있었다.

서양 미술사 최초의 풍경화

어린 레오나르도는 할아버지의 넓은 토지와 숙부가 소유한 방앗간 등에서 농부들이 포도주와 밀가루 등을 생산하는 과정을

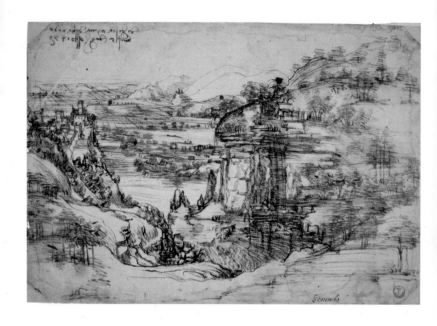

세상을 자신의 눈으로 보았고,
보이는 것을 보이는 대로 그렸다.

관찰하며 농기구를 비롯한 여러 기계들의 작동법을 익혔다. 특히 빈치는 올리브유가 유명했는데, 훗날 그는 올리브나무에서 수확한 올리브를 압축하여 기름을 짜는 기계에 영감을 받아 물감 빻는 기계를 발명하기도 했다. 어려서부터 책을 통한 간접 경험보다 직접 경험에 익숙했고, 세상을 자신의 눈으로 관찰하는 것의 중요성을 체득했다. 그래서 그의 제1의 삶의 신조는 '보는 법 알기Saper vedere'였다.

제대로 보려면 편견이 없어야 한다. 아무것도 모른다고 생각하고 눈앞에서 벌어지는 일을 주시해야 한다. 그는 관찰과 기록을 계속하며 지식을 구축해나갔다. 보지도 않고 믿었고, 믿음에 의심이 전혀 없었던 시대에 직접 눈으로 관찰한 것만 믿겠다는 경험주의의 자세가 과학적인 태도의 출발점이었다. 그런 태도를 지녔기에 그가 서양 미술사 최초의 풍경화를 그릴 수 있었다.

고향 근교의 풍경을 담은 데생에 서명과 날짜(1473년 8월 5일) 및 '눈의 성모마리아의 날'이라고 적혀 있다. 「모나리자」에서 절벽과 강물이 자세히 묘사된 신비한 풍경의 시작과도 같은 이 데생은 도제 레오나르도가 당대의 다른 화가들과 달리 자신이 직접 본 곳을 열심히 관찰하고 충실히 기록했음을 증명한다. 자연의 풍경을 눈에 보이는 대로 그리는 것은 자기 눈에 대한 믿음이 있기에 가능했다. 이와 비슷하나 무척 놀라운 에피소드를 바사리가 기록해뒀다.

비현실적인 요소로 현실적인 느낌을 만들다

소작농 하나가 레오나르도의 아버지에게 무화과나무로 만든 둥근 방패를 주며 그림을 부탁했다. 방패를 건네받은 레오나르도는 방패의 역할과 기능을 먼저 생각했다. '방패는 적의 공격을 방어해야 한다. 최선의 방어는 상대가 공격조차 못하게 만드는 것이다. 방패에는 공격의지를 꺾을 수 있는 그림이 있어야 한다'는 결론에 도달한 그는 적이 보자마자 공포와 두려움에 벌벌 떨 만큼 무시무시한 그림을 그리기로 결정한다. 방패를 불에 구워 비뚤어진 부분을 바로잡고, 표면을 매끈하게 다듬은 후에 회화용 석고를 바른 레오나르도. 그렇게 그릴 준비가 끝났다. 다음은 바사리의 기록이다.

"레오나르도는 무엇을 그릴까 생각하던 끝에 메두사의 머리를 보고 깜짝 놀라 무서워하는 효과를 노리고 아무도 보지 못하도록 혼자 방에 들어앉아 도마뱀·귀뚜라미·뱀·나비·메뚜기·박쥐, 그밖에 기이한 동물이 뒤섞이게 그린 뒤 독을 뿜어내며 공기를 불꽃으로 변하게 하면서 거무스름한 바위틈에서 기어나오는 장면을 그렸다. 벌린 목에서는 독을, 눈에서는 불을, 코에서는 연기를 뿜어내는 기괴하고도 무서운 동물이었다."[1]

레오나르도는 실재하는 여러 동물들을 채집하여 각기 다른 부

「용 의상을 위한 디자인」,
종이에 검정 분필과 펜과 잉크, 18,8x27cm,
1517~18년, 영국 로열컬렉션트러스트.

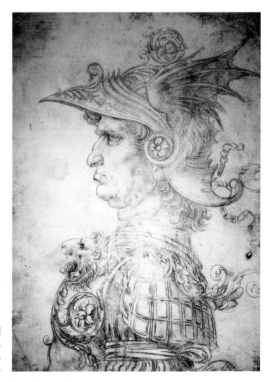

「고대 전사」,
종이에 철필, 28,5x20,7cm,
1472년경, 런던 영국박물관.

위들을 잘라 붙여서 무섭고 끔찍한 괴물의 형상을 만들어냈고, 썩어 들어가는 사체들로 숨쉬기조차 어려운 악취 속에서 그것을 방패에 그렸다. 현실에서 적절한 소재를 찾지 못하자, 현실적인 것들을 재조립하여 비현실적인 형상을 창조해내는 과정은 과학적인 예술가의 모습이다. 자신의 의도대로 용이 그려졌는지 확인하기 위해, 그는 방을 어둡게 하고 작은 창을 열어 빛이 완성된 방패에만 집중되도록 한 다음 아버지에게 들어와서 보라고 했다. 아무것도 모른 채 방패를 보게 된 아버지는 용이 살아 있는 괴물인 줄 알고 놀라 뒷걸음질쳤다. 그러자 레오나르도는 방패가 원래 목적에 맞게 만들어졌음이 분명하니, 방패를 가져가시라고 말한다. 연극적 연출을 통해 방패가 무엇인지 아비에게 직접 체험시킨 것이다. 그 얼떨한 효과에 아비는 그림의 가치에 압도되었고, 레오나르도의 그림이 그려진 방패는 상인에게 비싼 값에 팔아버리고, 방패 장식을 의뢰한 소작농에게는 시장에서 화살이 방패에 꽂힌 모습으로 장식된 평범한 것을 사서 전해주었다고 한다.

"이것이 바로 사람들이 미술에서 기대하는 점"[2]이라는 레오나르도의 말은, 그림은 눈으로만 감상하고 끝나는 현실의 그림자가 아니라, 살아서 움직일 듯 생생해야 한다는 회화관을 드러낸다. 탁월한 그림과 그것을 보여주는 연출 솜씨는 그가 훗날 여러 군주들을 사로잡는 무대장치의 대가가 되는 사실과 자연스레 연결

15세기 말 피렌체 지도, 1470~72년, 피렌체 역사지형박물관.

된다. 하지만 그의 이런 성격은 크나큰 위험도 내포하고 있다. 현실을 원하는 모습으로 바꿀 수 있다는 자신감의 뒷면에는, 그것이 제대로 충족되지 못하면 포기할 수밖에 없다는 반전이 있기 때문이다. 청춘의 그에게 유독 미완성작이 많은 것 또한 우연은 아닌 듯하다.

'르네상스의 파리' 피렌체가 만든 레오나르도

당시 피렌체는 메디치가문의 후원 아래 고대 그리스의 인본주의, 밀라노 등 이탈리아 북부 지역과 이슬람 문화, 피렌체 전통 문화가 융합되어 성장 중이었다. 브루넬레스키, 마사초와 조토의 혁

신적인 시도와 접근으로 그림이 질적으로 달라지고 있었다. 다양
성이 널리 인정받던 피렌체에서는 사생아라는 신분적 약점이 사
회적 성공의 제약이 되지 않았고, 아름다움을 마음껏 가꾸고 발
휘할 수 있었기에 레오나르도의 감각 역시 예리하게 다듬어져갔
다.[3] 그림과 예술, 철학과 역사 등에 박학다식한 지식인들이 많은
피렌체에서 레오나르도는 학습과 토론을 통해 성장했다. 그를 성
장시킬 환경 안에서 재능은 봄날의 꽃처럼 활짝 피어났고, 피렌체
는 레오나르도의 예술적 고향이 되었다. 다름을 차별하지 않고 새
로운 시대로 나아가던 활기찬 기운이 가득한 도시에서 그는 젊은
거장으로 성장했다.

같은 시대를 살더라도 어디에 사느냐에 따라 사람의 운명은 달
라진다. 레오나르도가 15세기 후반에 태어났다는 사실보다, 피렌
체에서 10대 후반부터 15여 년을 보냈다는 점이 그의 예술세계에
서는 더 중요하다. 그가 밀라노나 로마에서 성장했다면 상당히 다
른 인물이 되었을 수도 있다. 도시도 사람처럼 개성이랄까 고유한
유전자 DNA가 있어서, 나를 키워줄 수 있는 특징과 분위기를 품
은 도시에서 한 시절을 보내는 것은 상당히 가치 있다. 붉은 물감
을 가까이하면 붉어지고, 먹을 가까이 하면 검어진다는 공자의
말처럼, 인간은 갖고 태어난 재능만큼이나 환경의 영향을 많이 받
기 때문이다. 나를 긍정적으로 물들일 사람들이 있고 나를 발전

시킬 문화가 있는 도시를 찾기 위한 좋은 구실은 여행이다. 여행을 통해 나와 잘 맞는 도시를 찾고, 나를 키워줄 유전자를 보유한 도시를 한번쯤 찾아보자.

피렌체 피티궁.

새로움을 추구하려면 먼저 과거의 것을 이해해야 한다.
역사에 뿌리내리지 못한 새로움은 치기어린 시도에 그칠 뿐이다.
고대 로마의 판테온을 공부한 브루넬레스키처럼,
레오나르도는 이전 시대의 회화를 자신의 시대에 맞게 재창조해냈다.
모든 혁신은 현실에 발을 디뎌야 쓰임새가 생긴다.

4장

스승을
능가하는
비법을
찾다

청출어람의
학습법

스승에게 배우되 갇히지 말아야 한다.
나만의 새로움을 더해야 개성이 만들어진다.

창조는 모방에서 시작된다. 고전의 가치를 체득하기 위해 모방은 필연적 과정이다. 이는 대부분의 교육 과정에 과거 대가들을 연구하고 학습하도록 한 이유이기도 하다. 여기서, 누구의 길을 따를지가 중요해진다. 레오나르도가 피렌체에 왔을 때, 롤모델이 될 만한 선배들이 있었다.

첫번째 르네상스인에게 영향을 받다

청춘의 레오나르도를 매혹한 레온 바티스타 알베르티Leon Battista Alberti, 1404~72는 '첫번째 르네상스인' '르네상스인의 전형'으로 불린다. 그는 건축, 고전학, 예술 이론, 음악, 무대 설계, 도시 계획 등 다양한 분야에 능통했을 뿐 아니라, 출중한 외모, 뛰어난 운동 실력, 우아한 스타일까지 두루 갖춘 매력적인 인물이었다. 레오나르도는 그가 쓴 『회화론De pittura』을 탐독했으며, 그가 소유한 책들을 구해 읽었고, 거기에서 길어올린 생각들을 노트에 열심히 기록했다. 레오나르도는 평생 아름다운 신체, 세련된 옷차림, 좋은 말투와 예절을 중시했는데, 알베르티의 영향인 듯하다. 즉, 그는 지식과 외모를 겸비한 '기품의 화신'으로 레오나르도의 이상형이었다.

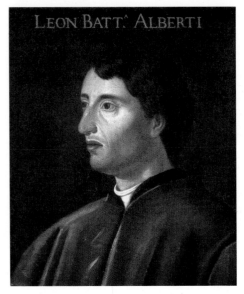

레온 바티스타 알베르티.

파올로 토스카넬리Paolo Toscanelli, 1397~1482도 레오나르도의 노트
에 자주 등장하는 이름이다. 천문학, 점성술, 수학, 지리학, 의학,
언어학의 전문가였던 토스카넬리는 브루넬레스키가 쿠폴라를 설
계할 때 그의 곁에서 도왔고, 기존의 세계지도에 의문을 품고 서
쪽으로 항해하면 인도에 닿으리라고 주장하여 훗날 콜럼버스가
아메리카대륙을 발견하는 데 공헌하였으며, 직접적인 관찰을 중
시한 경험론자로, 당시 널리 통용되던 고대의 지식도 의문이 생기
면 스스로 실험하고 탐구했다. 또한 훗날 레오나르도가 「이몰라

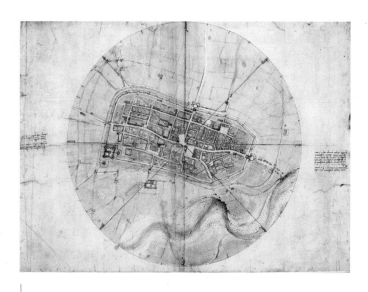

지도」같이 아주 완성도 높은 지도를 그리는 데 결정적인 역할을 했다. 피렌체 최고의 천문학자이자 지리학자로 '피렌체 과학의 위대한 원로'였던 토스카넬리는 브루넬레스키의 친구이자, 베로키오와도 알고 지내는 사이였다. 레오나르도는 그의 강의를 듣고, 책과 도구를 빌리고, 개인적인 질문을 하며 과학에 깊은 흥미를 갖게됐다. 알베르티와 토스카넬리를 결합하면 1460년대 피렌체에 퍼졌던 '자연의 비밀을 파헤치기 위해 노력한 르네상스인'의 개념이만들어진다. 브루넬레스키, 알베르티와 토스카넬리 같은 선구자적

인 이들에게 레오나르도는 기꺼이 젖어 들었다. 다음 그림들에서 레오나르도가 '새로운 피렌체'를 만든 그들로부터 받은 영향력을 확인할 수 있다.

생동감과 자연스러움

그림은 손으로 그리지만, 손으로만 완성되지는 않는다. 레오나르도는 자연을 직접 관찰하여 세밀한 묘사로 실제 사물처럼 보이도록 표현했다. 기존 그림을 참조하여 대상을 그리던 시대에 그는 자신의 눈으로 본 것을 본대로 그렸다. 베로키오와 베로키오 공방에서 만들어진 것으로 알려진 그림에서도 레오나르도가 참여한 부분이 눈에 띄는 이유다.

맹인 아버지의 눈을 뜨게 하기 위해 토비아스와 수호천사 라파엘의 모험을 담은 「토비아스와 천사」에서 토비아스의 금빛 곱슬머리, 하얀 털을 휘날리는 볼로네세 강아지와 물고기를 레오나르도가 그렸으리라 추정된다. 그것이 사실이라면 저 그림 속 생명체들이 지금 우리에게 전해지는 레오나르도의 첫(참여)작품인 셈이다. 어린 시절부터 세상을 눈여겨본 그는 실제로 개와 주인이 함께 걷는 모습과 그럴 때 개의 행동과 표정 등을 유심히, 또 반복적으로 관찰했을 것이다. 앞으로 걸으며 고개를 틀어서 화면 밖에 있는 무언가를 보는 듯한 검은 코의 흰 개와 물결치듯 찰랑이는 토비아스의 머릿결을 떼어놓고 보면, 지금으로부터 약 550년 전의 그

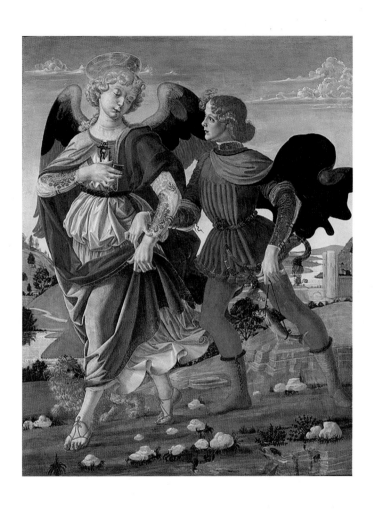

과학과 예술이라는 두 줄기가 만나서
레오나르도에게 흘러들었고,
그의 손에서 하나가 되었다.

림이라는 시간차가 느껴지지 않을 만큼 생생하다. 매일 관찰하고 열심히 습작한 도제의 실력은 공방에서 두각을 드러냈고, 단숨에 그림의 주요 부분도 맡게 된다.

요르단강에서 세례받는 예수의 모습을 담은「그리스도의 세례」에서 전체 구도와 세부 묘사의 대부분은 베로키오가 그렸고, 레오나르도는 무릎을 꿇고 예수의 옷가지를 들고 있는 천사를 맡았다. 방향만 바뀌었을 뿐 토비아스와 닮은 얼굴, 레오나르도가 좋아하는 금빛 곱슬머리, 그가 전형적으로 구사하게 되는 왼쪽으로 비틀어진 상반신과 반대 방향을 보고 있어 측면을 강조하는 인물의 자세, 허벅지와 종아리에 드리워진 자연스런 옷 주름, 천사의 볼과 입술은 만져질 듯 사실적이다. 레오나르도는 기존의 전형적인 천사를 피렌체 거리의 아름다운 소년으로 그려낸 반면, 베로키오의 천사는 표정과 얼굴, 손동작이 어색하고 경직되어 있다. 유화로 다시 그려진 예수의 얼굴과 여러 번 고쳐 그린 자연 풍경도 레오나르도의 손길이 닿았으리라 추측된다.

"레오나르도는 옷을 든 천사를 그렸다. 그때 그는 아직 매우 어렸지만 베로키오가 맡았던 다른 인물보다 훨씬 빼어나게 그렸던 것이다. 베로키오는 어린 제자가 자신보다 색채 처리와 묘사에서 뛰어나다는 사실을 부끄러워했고 결국 베로키오가 붓을 꺾는 원인이 되었다."[1]

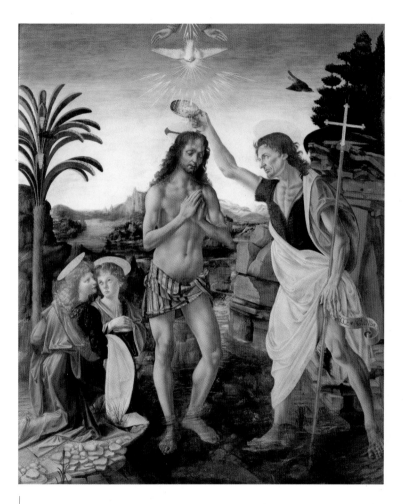

베로키오와 레오나르도 다빈치, 「그리스도의 세례」,
패널에 유채와 템페라, 177x151cm,
1472~75년경, 피렌체 우피치미술관.

과장을 양념으로 자주 사용한 바사리의 말을 그대로 믿긴 어렵겠으나, 이후 베로키오가 그림을 거의 그리지 않았다는 점은 사실이다. 그 이유를 바사리는 자기보다 뛰어난 도제를 향한 스승의 질투 탓으로 돌렸는데, 사실이 아닐 가능성이 높다. 일단 베로키오는 그리 옹졸한 성격이 아니었고, 그림이 개인의 예술작품보다 문화 상품으로 인정받던 시대임을 감안하면, 공방운영자 베로키오에게 솜씨 좋은 제자는 탁월한 직원으로 기뻐할 일이었다. 따라서 베로키오의 명성이 높아지면서 차츰 그림은 레오나르도와 다른 도제들에게 맡기고, 베로키오 자신은 그보다 수익성이 좋은 조각과 세공에 집중했을 가능성이 크다. 흐르는 물에 담근 예수의 발을 통해, 당대 최고의 데생 전문가로 인식되던 베로키오의 명성을 확인할 수 있다. 그러니 위의 바사리의 말은 실력 좋은 선생에게 잘 배운 제자 레오나르도의 빛나는 재능을 돋보이게 만들고 싶었던 마음으로 이해하면 될 듯하다. 이런 평가는 레오나르도가 베로키오의 영향을 받으면서도 점차 스승의 그늘에서 벗어나 독립적인 예술가로 발전해가고 있음을 반증한다. 역사적인 기록도 이를 뒷받침한다.

1472년 스무 살의 레오나르도는 수련생활을 끝내고 보티첼리와 함께 콤파냐 디 산루카에 가입하여 '피렌체의 장인 레오나르도Maestro Leonardo Fiorentino'로서 독립 화가가 되었다. 당시 관례대로 베로키오와의 협력 관계는 계속 유지됐다. 이 시기에 완성된 다음

그림이 독립 화가 레오나르도의 첫 작품일까?

대천사 가브리엘이 마리아에게 하느님의 아들을 잉태할 여인으로 선택되었음을 알리는 「수태고지」에서 성경을 읽던 성모가 대천사 가브리엘의 이야기를 듣고 놀라서 '내가? 어떻게?' 하며 손바닥을 펼쳐 세우고 있다. 성모의 놀란 표정과 가브리엘의 얼굴은 표현력이 부족해서인지 다소 굳어 있다. 아직까지 감정을 얼굴에 표현해내기에 레오나르도의 실력이 부족했던 듯하다. 하지만 하늘에서 내려온 지 시간이 지났는지 가브리엘의 망토는 더이상 바람에 휘날리지 않고, 풍성한 주름을 만들며 펼쳐져 있다. 선과 색을 적절히 사용하여 천사의 살결 같은 부드러움이 감도는 것으로 보아 레오나르도가 채색에 있어서는 꽤 발전했음을 알 수 있다.

이 그림을 레오나르도의 첫 작품으로 주장하는 근거는, 가브리엘과 성모에 집중된다. 가브리엘의 갈색 곱슬머리와 다리를 감싼 망토의 주름은 「그리스도의 세례」에 그려넣은 천사와 거의 같고, 오른팔을 묶는 끈, 세밀한 장식이 돋보이는 성모 앞의 대리석 석관 스케치, 풍성한 주름과 손에 든 백합은 그의 노트에서 습작이 발견되었다. 특히 대천사 가브리엘의 날개는 예수의 부활을 상징하기 때문에, 죽어서도 썩지 않는다는 전설의 공작 날개로 그렸다. 당시 보티첼리를 비롯해 모든 화가들이 몸에 비해 가브리엘의 날개를 굉장히 크게 그렸던 것에 반해, 실제 새들을 관찰하면서 몸통과 날개의 비율이 그렇지 않음을 알게 된 레오나르도는 날

「수태고지」, 패널에 유채와 템페라, 90x222cm, 1472년경, 피렌체 우피치미술관.

산드로 보티첼리, 「수태고지」(세부)

「수태고지」(세부)

「새날개의 뼈와 근육」

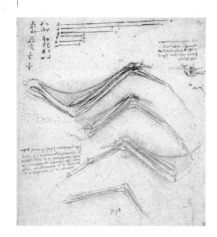

개를 작고 짧게 그렸다. 그 모양새가 아무래도 이상했는지 후대의 이름 모를 화가가 복원하면서 날개를 살짝 늘여놨다. 그리고 날개가 천사의 어깨 부분에 대충 붙어 있는 듯하게 묘사하던 다른 화가들과 달리, 레오나르도는 어깨에서 날개가 자라난 듯 묘사했다. 관습을 넘어 관찰에서 얻은 성취였다.

탁월한 면만큼 어색한 점들도 분명하다. 성모의 치마 주름이 곳곳에 뻣뻣하게 처리되어 있고, 점차 뒤로 사라지는 듯 사실적으로 표현한 후경의 산봉우리 및 바다 풍경과 달리 중경의 나무들은 중세풍의 전형적인 묘사에다 원근법도 제대로 적용되지 않아 가로로 주욱 늘어서 있어서 생기가 전혀 없다. 성모의 오른팔도 왼팔에 비해 훨씬 길어서 비례에 맞지 않아 보인다. 이 때문에 초보 화가의 서투른 솜씨로 오해를 사곤 하는데, 사실은 다르다. 1867년 우피치미술관이 이 그림을 구매하여 화판 뒤에 붙은 라벨을 확인한 결과 그전까지 산바톨로메오San Bartolomeo의 성구 보관실 가구 위에 걸려 있었음을 알 수 있었다. 즉, 사람들이 그림을 아래에서 위로 올려다봐야 했던 상황이어서 오른팔을 길게 그려야만 관람자들 눈에 성모의 두 팔의 비율이 맞아 보였다. 일부러 틀리게 그려 사실적으로 보이도록 만든, 인간의 시각 작용에 대해서도 깊이 탐구했던 레오나르도의 과학자적인 진면목이 드러나는 부분이다. 이런 이유와 오해들이 섞여서 이 그림을 공동 창작 혹

은 협업의 결과물로 주장하는 학자들도 있다. 「수태고지」를 혼자 그렸는지에 대한 주장은 여럿이 부딪히는데, 르네상스 전문가 데이비드 브라운의 의견도 참조할 만하다.

"혁신적이고 서정적인 요소가, 다른 화가에게서 빌려온 요소 및 실수와 결합된 「수태고지」는 아직까지는 미숙하지만 엄청난 재능을 가진 화가의 작품이다."[2]

그렇다면 대부분의 전문가가 꼽는 레오나르도의 최초의 완성작은 무엇일까?

성모가 웃다니!

깐깐하게 따지는 학자들의 의견까지 종합하면, 「카네이션을 든 성모」가 우리에게 전해지는 레오나르도가 혼자 완성한 최초의 작품이다. 눈을 감다시피 한 성모가 카네이션을 잡으려는 예수를 안고 있는 그림에서 붉은 카네이션은 예수의 수난을, 크리스털 꽃병에 담긴 꽃들은 성모의 순수와 순결을 상징한다. 아들의 운명을 슬퍼하듯 성모는 입술을 굳게 다물고 있다. 성모 뒤 작은 기둥과 창을 통해 저 멀리로 보이는 뾰족한 산맥과 강의 풍경이 신비로운 분위기를 만들어 성모상에 신성함을 부여한다. 성모와 예수의 얼굴이 경직된 것은 레오나르도가 완전히 떨치지 못한 베로키오 공

「카네이션을 든 성모」,
패널에 유채, 42×67cm,
1478년경, 뮌헨 알테피나코테크.

방의 영향인지, 베로키오의 조언이었는지 작품의 완성도를 해치고 있다. 하지만 비슷한 시기에 완성된 다음 작품에서는 그림에 감도는 분위기가 확연히 달라졌음을 알 수 있다.

중세부터 화가들은 성모를 종교적인 성스러움으로 정형화시켜서 굳은 표정으로 그렸다. 정형화된 인물 표정의 「카네이션을 든 성모」와 「브누아의 성모」에서의 성모는 다르다. 어린 예수가 손가락으로 꽃을 잡으러 애쓰지만 잘 되지 않는 모습을 보며 성모가 미소 짓는다. 앳된 성모의 입술에 걸린 옅은 미소는 당대 사람들에게는 크게 놀랄 만한 일이었다. 그때까지 그림에서 신과 예수, 성모와 하느님은 절대 웃지 않았다. 웃음은 인간처럼 보이게 해 신성을 해치기 때문이다. 소리 내지 않는 웃음, 안개 속으로 뒷걸음치는 옅은 미소, 하늘로 한 발짝 딛고 올라서는 성모의 미소, 이것이 레오나르도 종교화의 특징이다. 즉, 그에게 성모는 자애로운 어머니이자, 예수는 엄마와 놀고 있는 갓난아이였다. 레오나르도는 성모자의 신성함보다는 모자의 다정한 한때를 표현했다. 예수가 겪을 수난의 도상도 없앤 이유다.

종교에서 소재를 가져왔으나, 기존 관점으로 이 그림은 종교화로는 탐탁치 않다. 레오나르도는 경직된 종교화를 보통 사람들의 삶의 순간을 담은 풍속화로 바꾸었기 때문이다. 신앙심이 부족했던 탓일까? 오히려 성경의 내용이 현실에서 벌어진 사실처럼 생생

「브누아의 성모」,
나무에서 옮겨온 캔버스에 유채, 50x32cm,
1478년경, 상트페테르부르크 예르미타시미술관.

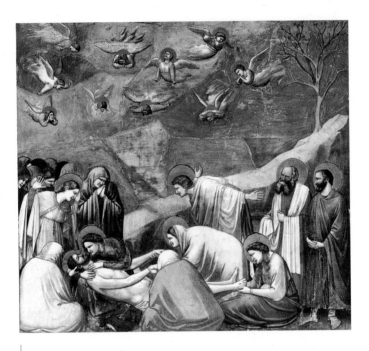

조토 디 본도네, 「애도」, 프레스코, 200x185cm, 1304~06년, 파도바스크로베니 성당.

하게 다가온다. 종교화 속 인물들에게 인간적인 표정을 부여하는 대담한 시도를 한 화가는 레오나르도가 최초는 아니었으나, 처음으로 완성도 높게 구현해낸 화가임은 틀림없다.

유럽에서 미술은 오랫동안 정해놓은 방식대로 그려야만 했다. 몇몇의 선구자적인 화가들이 그에 반기를 들고 자기만의 방식으로 그렸는데, 조토 디 본도네Giotto di Bondone, c.1267~1337가 대표적이

다. 조토는 중세에 르네상스의 씨앗을 심은 화가로, 딱딱하게 굳은 얼굴의 종교화에 인간적인 표정을 불어넣었다. 조토는 세상의 생각보다 자신의 눈을 믿었고, 그림에 인간의 감정을 담아냈다. 그의 눈은 손을 통해 그림으로 구현됐다. 조토의 혁신적인 눈과 손을 가지려 노력한 레오나르도는 피렌체 과학의 위대한 선구자들의 가르침을 흡수했고, 조토가 도착한 지점을 지나서 르네상스에 걸맞는 종교화를 구현했으니, 조토가 꾸었던 꿈은 레오나르도에 의해 마침내 이루어졌다.

전통을 배운 레오나르도는 당대의 새로움을 수용해, 자기만의 작품세계를 구축했다. 전통은 현재 위치를 파악하게 만드는 나침반이자, 새로운 길을 찾을 수 있는 지도다. 지도와 나침반이 유용하게 쓰이려면 목적지가 명확해야 한다. 그곳은 스스로 정해야만 한다. 레오나르도가 그림으로 가고자 했던 목적지는 어디였을까? 그에 도달하기 위해서는 우선 시대를 지배하던 종교라는 커다란 언덕을 넘어야 했다. 종교재판이 행해지던 시대에 정해진 길을 조금이라도 벗어나면 위험했던 그 언덕을 그는 어떻게 돌파했을까?

로마 국립근대미술관.

레오나르도는 전통과 인습에 얽매이지 말고 개성을 만드는 것이
중요하다던 알베르티의 조언을 마음에 새겼고,
자기만의 표현법으로 새로운 종교화를 그렸다.
레오나르도가 종교를 다른 관점에서 바라봤기에 가능했다.
새로운 생각이 새로운 그림을 만들어낸다.
레오나르도는 스승을 능가하지 못하는 제자는 무능하다고 믿었다.
그는 새로운 생각으로 스승을 능가하는 제자였으나,
후배들은 넘어서기 어려운 선배가 되었다.

6장

인생에서
때로는
측면 돌파

나와
맞지 않는
세상을
살아가는 방법

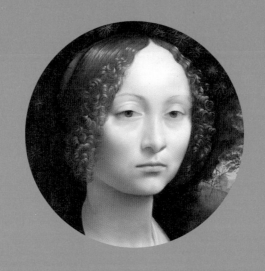

종교에 대한 위험한 생각이 새로운 그림으로 발전했다.
깨달은 자는 현명해지고, 현명한 자는 겸손하다.

르네상스도 가톨릭의 시대였다. 교회가 지배하는 현실에서 신에 대한 믿음은 의무였고, 세상에 대한 합리적인 의문은 금지되었다. 하느님이 창조한 세상은 경이와 기적의 현장으로 감탄하고 수용해야 하는 것으로 여겨졌다. 이런 시대에 레오나르도는 성경 속 노아의 홍수가 실제로 있었던 일인지 의문을 강하게 품었다.

믿음의 시대에 질문을 던지다

"성경을 보면 대홍수가 40일 낮과 40일 밤 동안 계속되어 비가 온 세계에 쉴 새 없이 내렸으며, 이 비 때문에 물이 세계에서 가장 높은 산보다 10큐빗(약 43~53cm)이나 높이 차올랐다고 한다. 만약 이 비가 온 세계에 내렸다고 한다면, 물이 구체 형태의 이 세계를 모두 덮었다는 말이 된다. 구체는 어디에서나 중심에서 표면까지의 거리가 동일하다. 따라서 그 구체를 덮은 물은 동일한 조건하에 놓이므로, 그 물이 움직이기란 불가능하다. 물은 위에서 아래로 떨어지지 않는 한 스스로 움직이지 않기 때문이다. 그렇다면 물이 움직이지 않는데, 어떻게 홍수가 범람할 수 있었겠는가? 물이 위쪽으로 향하지 않는 이상, 어떻게 움직일 수 있단 말인가? 따라서 여기에

는 이치에 맞는 이유가 부족하다."[1]

저렇게만 썼다면 종교재판에 회부되어 장작더미에서 검붉게 타오르던 불길이 레오나르도가 이 세상에서 마지막으로 본 장면이 되었을 것이다. 그는 성경을 글자 그대로 받아들이지 않았지만, 시대에 맞게 사는 방법도 알았던 듯하다.

"이런 의혹을 없애려면 노아의 대홍수가 우리를 돕기 위한 기적이라고 하거나……"[2]

여기서 레오나르도가 '하거나'가 아니라 '하다'로 문장을 끝냈다면, 자신의 생각을 솔직하게 쓰지 않은 것으로 느껴졌을 것이다. 서슬 퍼런 교회 앞에서 과학적인 의심을 꺾은 듯하여 실망할 수도 있었다. 그다음의 문장이 그와 우리를 모두 만족시킨다.

"기적이라고 하거나, 그때 전 세계에 범람했던 물은 태양의 열기로 증발했다고 말할 수밖에 없다."[3]

재치 있는 마무리이자, 치열한 고민의 결론으로 읽힌다. 평생 동안 세계와 자연에 호기심을 가졌던 레오나르도는 종교의 자리에 과학을, 믿음의 자리에 이성을 채웠다. 교회는 성경을 과학적 사

고로 접근하는 자들을 경계하고 처벌해서 미래의 위협이 될 싹을 제거해야 했다.

『문명 이야기―신앙의 시대』를 쓴 역사가 윌 듀랜트에 따르면, 교회가 막강한 영향력을 발휘할 수 있었던 핵심 요인으로 공포심을 꼽았다. 천국과 지옥으로 극명하게 나뉜 사후세계에 대한 공포와 두려움을 이용하여 사람들이 교회의 가르침에서 벗어나려는 생각조차 못하도록 만들었다는 것이다. 성경의 내용에 대한 합리적인 의심과 논리적인 반박은 매우 위험했지만, 레오나르도는 한번 시작된 의문과 호기심을 멈추지 않았다. 더 나아가 그는 사람들의 죄를 없애준다며 교회가 팔았던 면죄부에 대해서도 강경하게 비판했다.

"갖가지 다양한 물건이 공식적으로, 또 아무런 방해도 받지 않고 엄청나게 비싼 가격에 팔린다. 그 물건들은 그만한 가치도 없고 또 어떤 힘도 갖고 있지 않으며, 주께서 그 물건들을 팔라고 허락하신 적이 없는데도 말이다. 인간의 정의로 이를 막을 수 없단 말인가."[4]

르네상스의 교황과 추기경 등은 종교인인 동시에 정치인이었다. 교회를 유지하기 위해 금전에 관한 일도 해야 했으나, 레오나르도는 돈을 노골적으로 밝히는 짓에는 몹시 분개했다.

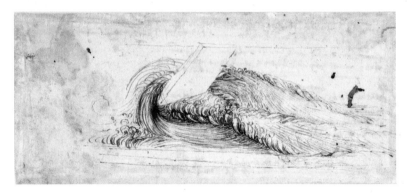

르네상스의 핵심은 종교의 지배에서
과학이 독립하는 것이다. 레오나르도는
과학의 관점으로 종교를 바라봤고,
그것을 그림으로 표현했다.

「흐르는 물에 대한 연구와 기록」,
종이에 펜과 잉크, 8.4x19.7cm,
1510~13년, 영국 로열컬렉션트러스트.

"내가 보기에 그리스도는 또다시 돈에 팔리고 십자가에 못 박히고 있으며 성인들도 순교자가 되어버렸다."[5]

바사리는 레오나르도가 자연을 탐구하면서 이단의 정신이 생겨나서 가톨릭과 불화하게 됐고, 기독교인보다는 철학자의 길을 택했다고 분석했다. 이러한 분석은 레오나르도 사후였기에 할 수 있는 말이다. 레오나르도가 생전에 스스로 '이단의 정신'을 운운했다면 제 명대로 살기 어려웠을 텐데, 그저 자신의 노트에 기록만 했으니, 교회는 레오나르도의 불경한 생각을 눈치 채지 못했다. 그는 과학자였으나 사상가는 아니어서 자신의 의심과 발견으로 세상을 바꾸거나 기존 진리에 대해 사람들의 인식을 바꾸고자 하는 열망은 없었다. '내가 궁금하고 의심이 들어 탐구해서 해결했으니, 그걸로 충분하다'는 태도로 일관했다.

측면 돌파가 효과적일 때도 있다

내가 바꿀 수 없는 시대정신이나 거대 담론에 어설프게 맞서지 않으면서도 자기주관을 지킬 수 있는 방법은 많다. 레오나르도는 노트에 제 의심과 의견을 솔직하게 썼다. 아무리 강한 권력도 개인의 생각 자체를 금지하지는 못한다. 다만 그것을 공개적으로 드러내 다른 사람들에게 영향을 끼치면 처벌할 뿐이다. 시대마다 그러려니 하며 살아가는 사람이 있고, 이것은 옳지 않다고 생각하

는 사람도 있다. 후자의 경우에도 그것을 개선하기 위해 현실에 적극적으로 뛰어드는 투사와 제 생각을 꿋꿋하게 지키며 살아가는 생활인으로 나눠볼 수 있다. 체 게바라가 전자라면, 레오나르도는 후자다. 그렇다고 레오나르도를 비겁하다고 비난할 수는 없다. 축구에서 중앙에 수비벽이 두터울 땐, 측면 돌파가 골로 이어질 가능성이 더 높다. 시대와 불화하되, 적을 만들진 않는다. 그것이 현명함이다.

인간을 알고 싶다는 욕망으로 레오나르도는 교회에서 금지한 인체해부에도 열심이었다. 이때도 그는 균형을 갖추는 세계관이랄까, 여전히 중세적인 모습을 간직했다고 해야 할까, 여하튼 아주 과학적인 태도로 심장이나 뇌, 얼굴 등을 관찰하고 분석하다가 결론 부분에서 창조주는 불필요하거나 불완전한 것이라고는 하나도 만들지 않았다며 몹시 종교적인 감탄을 드러냈다. 이 말을 그대로 믿는다면, 레오나르도는 무신론자이나 이교도가 아니라 종교와 신을 자신만의 관점으로 해석했을 가능성이 높다.

"다빈치는 자연의 얼개 뒤에는 형언할 수 없는 지고의 힘이 있으며 그 힘을 '신'이라고 받아들였습니다. 그러나 그는 현실의 지식으로는 신성의 본질을 밝혀낼 수 없다고 확신했습니다. 인간이 지닌 이해력은 자연의 얼개에 있는 영광을 밝히는 데 써야 한다고 믿은 것이지요. 자연의 얼개 속에 있는 영광이야말로 신을 논하는 어떤 신

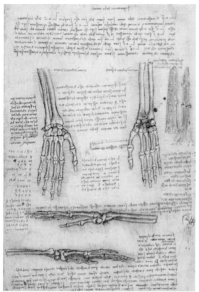

「손의 뼈」(노트 앞면)

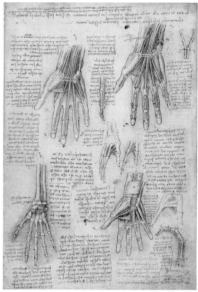

「손의 뼈와 근육과 힘줄」(노트 뒷면),
종이에 검정 분필과 펜·잉크, 28.8x20.2cm,
1510~11년, 영국 로열컬렉션트러스트.

답을 알아도
행동하지 않아야 할 때도 있다.
신분제 사회에서 잘못 내뱉은 말은
칼이 되어 돌아온다.

학 서적보다도 신성한 창조를 더 잘 보여준다고 생각했습니다."[6]

레오나르도 다빈치 전문가인 마틴 켐프에 따르면, 레오나르도에게 신은 눈에 보이는 세계를 구성하고 움직이는 지고의 힘이고, 인간은 그 힘에 있는 영광을 밝히는 데 사용되어야 한다고 믿었다. 레오나르도가 모든 예술 중에서 시각예술이 가장 숭고하며, 신과도 가장 관련이 깊다고 한 이유도, 그 영광을 다른 사람들 눈에 보이도록 만들어주기 때문이었다. 이처럼 당대인들의 전지전능한 신과는 다른 관점에서 세계를 구성하는 최초의 요인으로 신을 파악했다. 즉 자연 현상들에 대해 과학적인 의문을 가졌으나, 진화론 등을 주장한 훗날의 과학자들과는 달리 그 의문의 해답을 성경에서 찾았다. 도착지는 같아도 가는 경로가 달랐던 셈이다. 그러니 종교를 소재로 한 그림도 남다를 수밖에 없었다. 다음의 그림들을 나란히 두고 보면, 차이가 확연하다.

종교도 인간의 일이니, 인간다운 종교화

중세에 그림의 역할은 글을 읽지 못하는 사람들에게 성경의 내용을 보여주는 수단이었다. 따라서 피에트로 로렌체티Pietro Loren-zetti, c.1280~1348의 「최후의 만찬」에서 보듯이 최대한 많은 사람들이 쉽게 이해할 수 있도록 단순명료하게 그려야 했고, 전형적인 표현이 널리 받아들여졌다. 그림은 감상보다 이해가 목적이었다. 비

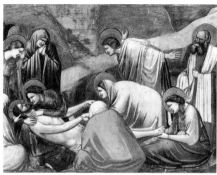

피에트로 로렌체티, 「최후의 만찬」,
프레스코, 1320년경,
아시시 산프란체스코 성당.

조토, 「애도」(부분)

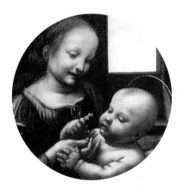

피에트로 로렌체티, 「트라몬티의 마돈나」(부분)
프레스코, 1330년경,
아시시 산프란체스코 성당.

「브누아의 성모」(부분)

슷한 시기, 조토의 「애도」는 십자가 책형 직후 십자가에서 내린 예수를 둘러싼 사람들의 반응을 보여주는데, 특히 눈물을 과도하게 흘리거나 슬픔으로 실신하는 모습으로 묘사했던 기존 그림 속 성모와 달리, 예수가 몸으로 느꼈을 고통에 마음 아파하는 현실적인 모습이다. 인물의 감정표현을 절제하여 보는 사람들이 더 감정이입하도록 만들고 있다. 보는 그림에서 느끼는 그림으로 넘어가고 있는 것이다. 하지만 중세의 화법에서 완전히 벗어나지 못한 조토와 달리, 레오나르도는 사람을 사람답게 사실적으로 그려서 그의 그림을 보면 따뜻한 체온이 전해질 듯하다. 그래서 종교화의 성자나 성모자도 세속화의 인물들처럼 현실 속 누군가로 느껴진다. 로렌체티의 「트라몬티의 마돈나」에 비해 레오나르도의 성모자가 여느 집 모자母子처럼 보이는 이유다. 이렇듯 레오나르도가 종교화를 세속 인물의 초상화처럼 그렸음은, 다음 그림에서 확연해진다.

최초의 비종교적인 초상화

어느 작품이 레오나르도 혼자 완성한 최초의 작품인지 학자들마다 의견이 엇갈리지만 「지네브라 데 벤치의 초상」은 기록으로 확인할 수 있는 레오나르도가 그린 가장 오래된 작품이자, 최초의 비종교적인 그림이다. 르네상스 미술에서 아주 드문 슬픈 얼굴의 초상화이자, 높은 완성도를 보여주는 초기 시절 대표작이다. 피렌체의 실질적 운영자인 메디치가문의 은행을 관리하던 벤치가문

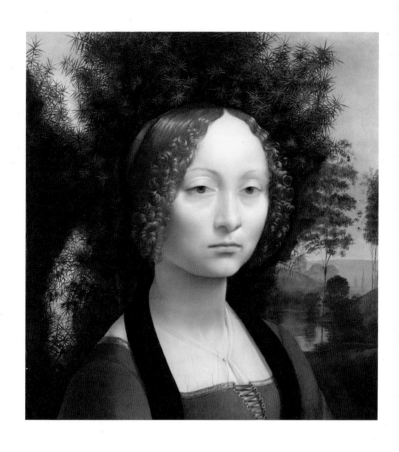

그림의 공간이 평면에서 부풀어 입체가 됐다.
그는 입체감은 회화에서 영혼이라 믿었다.

과 레오나르도는 꽤 가까운 사이였고, 그런 인연으로 이 초상화를 의뢰받았으리라 짐작된다. 항상 최신 기술과 재료에 관심이 많았던 레오나르도는 「그리스도의 세례」와 「수태고지」 즈음부터 북부 유럽 화가들의 영향을 받아 템페라보다 유화 물감을 사용하고 인물을 밝고 투명하게 처리하기 시작했다. 지네브라의 얼굴과 배경에 그에게 익숙한 과거와 적응 중인 현재의 재료와 기술이 잘 어우러져 있다. 이전보다 한결 밝고 맑아진 느낌은 어두운 배경과 얼굴이 이루는 대비 때문이자, 얼굴을 클로즈업하듯이 중앙에 크게 배치했기 때문이다. 몸과 목의 방향이 엇갈리는 자세(콘트라포스토contrapposto), 벤치의 얼굴과 검정에 가까운 무성한 로뎀나무의 명암 대비, 인물을 이상화하지 않고 사실적으로 묘사한 점, 오른쪽 후경의 풍경 등 레오나르도 초상화의 주요 특징들을 다수 포함하고 있다. 이것들을 중세의 종교화와 접목시키면, 레오나르도의 종교화가 된다.

즉, 레오나르도는 전통적인 종교화에 초상화적인 면을 불어넣어서 르네상스의 종교화를 만들어냈다. 눈에 보이는 세계를 구성하고 움직이는 지고의 힘을 신으로 여겼던 레오나르도가 「브누아의 성모」에서 어머니와 아기가 노는 순간으로 성모자상을 표현한 이유는, 어쩌면 아기를 사랑하는 어머니의 마음이 그런 힘이라 생각한 것은 아니었을까? 이처럼 신과 가톨릭에 대한 해석이 달랐기에 그는 다른 그림을 그릴 수 있었다. 혹은 종교에 대한 다른 생각

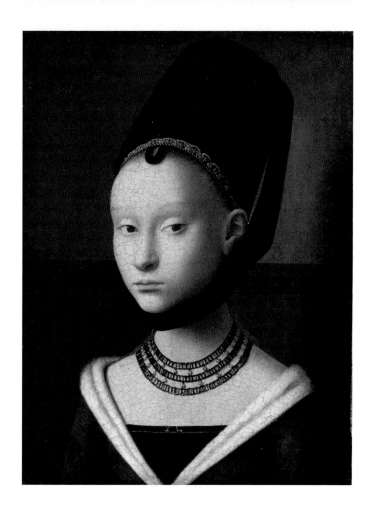

레오나르도는 당시 유행하던 유채 기반의
플랑드르 화풍을 적극 수용했다.
정밀한 묘사와 투명한 색감,
자연스런 명암 처리가 가능해졌다.

페트뤼스 크리스튀스,
「어린 소녀의 초상」,
패널에 템페라와 유채, 29×22.5cm,
1470년경, 베를린 국립회화관.

「성모와 아이와 고양이」,
종이에 펜·잉크·붉은 분필, 20.2x15.1cm,
1490~1500년경, 영국 로열컬렉션트러스트.

을 품은 그가 종교의 시대를 바꿀 수 없으니, 종교화라도 바꾸고 싶었던 것일까?

　르네상스는 인간 중심의 문화를 구축하려는 시도였다. 중세는 신의 눈으로 인간세상을 봤으나, 르네상스는 인간이 직접 자신의 세상을 보고 판단하려는 관점의 대전환기였다. 그런 측면에서 종교도 인간의 일이니, 레오나르도에겐 성모와 예수 같은 신성한 존재도 인간과 다르지 않았다. 그래서 그들을 거리의 보통 사람들처럼 감정을 느끼고 표정 짓는 존재로 그렸고, 그의 종교화는 생동감을 얻었다. 회화에서 생동감은 관찰을 통한 세밀한 묘사라는 표현의 측면('내가 본 것과 똑같아')과 어떤 사람의 성격이나 특징이 가장 잘 드러나는 순간을 포착한다는 장면 선택의 측면('바로 이런 상황이었어')을 포함한다. 따라서 레오나르도에게 생동감은 인간 중심의 문화에 대한 미술적 표현이었다. 그에 의해 신을 닮은 복사물로 인간을 묘사하던 중세에서, 인간을 인간답게 그리는 르네상스로 넘어갔다.

성취감이 응어리진 마음을 풀다

　신구 대립이 치열한 시기에 새로움을 추구하면, 예술가는 가능성을 인정받는다. '가능성이 있다'는 말은 지금 상태로는 부족하다는 뜻이기도 하다. 이때 기존 스타일을 어설프게 접목하거

나 방향을 과거로 돌린다면 무엇도 이루지 못한다. 어설픈 접합은 가능성의 씨앗을 죽이는 독이다. 그러니 가능성이 있다는 평가는, 그 방향으로 밀고 나아가라는 격려로 이해하고, 자신이 지금까지 이룩한 부분에 대해 성취감을 느껴야 한다. 성취감은 자신이 품은 가능성을 꿋꿋이 밀고 나갈 힘이자, 어설픈 타협을 물리칠 확신의 다른 이름이다. 베로키오의 공방에서 과거와 현재의 방식을 익힌 레오나르도는 자신이 옳다고 생각한 방향으로 계속 밀고 나갔고, 르네상스시내에 맞는 종교화를 창조했다. 종교화의 르네상스가 시작되었고, 레오나르도는 성취감으로 행복했다. 이 힘으로 그는 과거의 응어리와도 화해한 듯하다.

자신을 차별하지 않는 사람들 속에서 화가 레오나르도는 일했고, 빈치보다 예쁜 것이 많은 피렌체에서 멋쟁이 레오나르도는 행복했다. 지금 행복한 사람은 그 힘으로 과거의 응어리에서 조금씩 풀려난다. 출생의 아픔은 대도시에서 흔했고, 자신보다 더 불행한 사람들도 많았으며, 그런 이들도 저마다의 방식으로 세상을 잘 살아가는 모습을 보며 레오나르도는 친모를 향한 미움과 서운함이 옅어졌을 것이다.

그런 감정이 짐작되는 그림이 있다. 당시 공방의 도제들에게도 여름휴가가 있었는데, 레오나르도는 고향에 자주 들렀고, 어머니와 계부, 동생들과 유쾌한 시간을 보내기도 했다. 도시에 나가 제 삶의 자리를 찾아가는 아들에게 어머니는 뿌듯함과 제 손으로

"나는 행복하다."

「아르노 풍경」 뒷면의 메모와 그림,
하늘을 나는 남자.
종이에 연필·펜·잉크, 19x28.5cm,
1473년, 피렌체 우피치미술관.

기르지 못한 미안함이 버무려진 미소를 지었을 것이다. 레오나르도의 자리가 안정되어갈수록 그들의 관계는 더욱 좋아지지 않았을까.

서양 미술사 최초의 풍경화인 「아르노 풍경」(46쪽 참조)의 뒷면에는 연필과 펜으로 거칠게 그려 선이 뒤엉킨 언덕이 있고, 누드의 남자가 몹시 기분 좋은 듯 하늘을 나는 모습이 그려져 있다. 또한 레오나르도 특유의 거울문자로 '나는 안토니오의 집에 묵었는데 만족스럽다'라고 쓰여 있다. 할아버지와 의붓아버지 이름이 모두 안토니오인데, 할아버지는 돌아가신 지 몇 년이 지났고 만약 할아버지 집에 갔더라면 '할아버지 집'으로 표기했을 가능성이 높다. 그러니 여기서 말하는 안토니오는 의붓아버지로 추정된다. 왜 누드일까? 자신의 젖먹이 시절이 떠올라서? 하늘을 나는 듯 기분 좋은 상태라서? 오래된 마음의 응어리를 해소하여 어머니를 향한 애증에서 벗어났다는 표현은 아닐까?

아마도 레오나르도는 어머니와 형제들과 행복한 시간을 보내고 피렌체로 가는 길에 있는 아르노강의 풍경을 보며 이 그림을 그렸을 것이다. 따라서 이것은 풍경을 그렸지만 자신의 일기장에 넣을 마음의 초상화다. 레오나르도는 그날의 행복감을 간직하기 위해, 혹은 훗날 피렌체에서 이날의 기분을 다시 느끼고 싶었던 것인지도 모른다. 풍경은 자연의 모습이지만, 거기에는 보는 사람의 마음이 투영된다. 혹은 피렌체에서 이 풍경화를 완성했을 수도 있다.[7]

힘든 도제 시절에 불현듯 얼마 전 어머니를 찾은 날의 행복이 되살아나, 기억을 더듬어 종이 위에 풍경을 펼쳐놓았는지도 모른다.

그렇다면 종교에 관한 측면 돌파를 통해 얻은 이런 성취감 덕분에 비주류였던 그가 주류의 스타로 등극할 수 있었던 것일까?

로마 산루이지데이프란체시 성당.

성취감을 느끼며 살아야 한다.

대단치 않은 일에서 얻은 성취감도 대단한 효과를 낸다.

그것은 자신에 대한 확신을 주고 삶을 앞으로 나아가도록 만든다.

창조는
변방에서
시작된다

비주류로
주류의
스타가 된
비법

"더이상 인간들과 함께하지 않으니 자신을 더욱 잘 표현할 수 있게
되는구나. 나의 고통에 관해 이야기하는 게 즐겁다.
내 말들이 아름답다면 나는 위로받는 셈이다."
_앙드레 지드

레오나르도는 비주류였다. 논리학이나 라틴어 같은 인문 교육을 통해 국가의 관료로 진출하지 못하는 사생아들은 수판셈학교 등에서 실용 기술을 배워 장인의 길로 나가야 했다. 사회의 주류에 편입하지 못할 처지의 그가, 어떻게 교황과 왕의 부름을 받는 국제적인 스타가 되었을까?

자연과 동물을 사랑한 채식주의자

"모든 대가들에게 애인과 같은 존재인 자연 이외의 기준을 선택하는 사람들은 자신을 헛되게 소진할 뿐이다."[1]

화가의 정신은 필연적으로 자연의 정신 속으로 들어갈 수밖에 없다던 레오나르도의 말이 지금은 당연하게 받아들여지지만, 그의 동료들에게는 비웃음거리였다. 당시는 옛 대가들이 그린 대로 산과 바다, 사람과 동물을 얼마나 똑같이 그려낼 수 있는지가 실력 평가의 기준이었기 때문이다. 추론이나 학습 같은 지적 작용을 남성적인 위대한 요소로 꼽던 당시에 그는 자연 관찰이 더 큰 힘을 갖는다고 믿었다. 그에게 자연을 기준으로 삼는다는 말은,

「고양이, 용, 기타 동물들의 습작」,
종이에 분필·잉크, 27.1x20.4cm,
1513년경, 영국 로열컬렉션트러스트.

눈에 보이는 대상을 자신이 본 대로 그린다는 뜻이었다. 그래서 나무와 새는 직접 관찰했고, 옷의 주름은 점토 모델을 만들고 그 위에 석고에 담가뒀던 천을 주름이 아름답게 잡히도록 씌운 후 그것을 보면서 세밀하게 화폭에 옮겨 그렸다. 훗날 자신의 『회화론』에서도 옷 주름을 표현할 때는 천을 대충 둘둘 말아놓은 것처럼 보이면 안 되고, 몸에 꼭 맞아 보여야 한다고 썼다. 이렇듯 레오나르도는 화가와 그림에 대한 생각이 남들과 확연히 달랐다. 시작점이 다르니 도착지도 같지 않았다. 자연을 사랑하는 이들이 그러하듯, 다양한 동물들을 담은 그림책을 낼 계획을 세울 정도로 그는 동물에 대한 애착이 강했다.

"레오나르도는 온갖 종류의 동물을 보며 특별한 기쁨을 느꼈다. 그는 놀라운 사랑과 인내로 동물을 대했다. 예를 들어, 길을 지나다가 새를 팔고 있는 상인을 보면, 손수 새장에서 새를 꺼내 들고 상인이 부르는 대로 값을 지불하는 일이 자주 있었다. 그러고는 새를 공중으로 날려 보내 새들에게 잃어버렸던 자유를 돌려주었다."[2]

레오나르도의 친구의 기록에 따르면, 레오나르도는 벼룩조차 죽이지 못했고, 죽은 짐승의 껍질이라며 가죽옷은 입지 않고 아마포로 지은 옷을 입었다. 처음부터 채식주의자였는지는 모호하나, 노년에는 육식을 일절 하지 않았다. 그래서 그가 그린 동물들

을 모아놓고 보면, 동물에 대한 애정이 도드라진다. 말을 각별히 좋아하여 직접 길렀을 만큼 말의 자세와 표정 등에서 그 묘사가 탁월하다. 주인에게 복종하는 포즈를 취하고 있는 모습으로 짐작 컨대, 개도 길렀을 가능성이 높아 보인다. 이처럼 동물을 사랑하는 채식주의자는 당시 사람들로서는 도저히 이해되지 않는 괴짜였다. 게다가 왼손잡이였던 그는 글자를 거울에 비춘 듯 좌우 반전된 문자로 기록했다.

남다른 습관은 남다른 능력을 갖게 만든다

거울에 비춰야 글이 제대로 읽혀서 거울문자mirror writing라 부르는 이 기법은, 노트의 글자를 왼쪽에서 오른쪽으로 써나가는 일반적 방향과 반대로 오른쪽에서 왼쪽으로, 글자의 좌우를 반전시켜 써서 마치 암호처럼 보인다. 일부러 흉내 내려 해도 몹시 어려운 이 방식으로 레오나르도는 수천 장의 노트를 남겨서 거울문자는 그를 천재로 추켜세우는 증거로 자주 언급된다.

브루넬레스키는 피렌체 두오모 성당의 쿠폴라 설계안을 3차원 모형으로 제출하고 구체적인 실행 계획은 자신의 머릿속에만 간직한 채 어떤 기록도 남기지 않았다. 이는 저작권보호 개념이 없던 시대에 독창적인 아이디어를 숨기기 위한 방책이었다. 레오나르도가 거울문자를 차용한 것 역시 내용을 감추기 위해서라고 짐작하는데, 그렇지 않다. 왜냐하면 글을 아는 사람들은 저런 트릭

을 쉽게 간파했을 테고, 글을 모르거나 가치를 모르는 사람의 손에 노트가 들어간다한들 어차피 쓸모없는 물건이기 때문이다. 그는 왼손잡이였고, 당시에 정규 교육을 받지 못해서 생긴 특이한 습관이 굳어졌을 뿐이다. 왼손으로 글을 쓰니, 오른쪽부터 써야 잉크가 손에 묻지 않았고, 좌우를 뒤집어 써야 쓰기와 읽기가 용이했다. 젓가락질을 스스로 터득했는데, 남들과 그 방법이 달랐고 고치지 않은 채로 어른이 된 경우와 비슷하다. 오히려 왼쪽에서 오른쪽으로 쓰는 것에 서툴렀다. 젓가락질 잘한다고 밥 잘 먹는 것이 아니듯, 오히려 그는 거울문자로 인해 머릿속 이미지를 공간적으로 변화시키는 연상 능력이 탁월해졌고, 그것이 하늘에서 아래를 내려다보는 시점으로 지도를 만드는 데 큰 도움이 됐다.

채식주의자에 거울문자도 놀라운데, 그는 동성애 성향을 지녔던 것으로 강하게 추측된다.

동성애자 레오나르도

레오나르도는 일이 끝나면 동료 도제들과 흥청망청 노는 걸 좋아했다. 아름다운 목소리로 노래를 불렀고, '리라 다 브라초lira da braccio'(칠현금. 일곱 개의 현을 가진 일종의 작은 바이올린)의 연주 솜씨도 탁월했다. 유쾌한 농담도 잘하고 매너도 좋았으니 어디서나 환영받았다. 최첨단의 도시에서 유명 스승의 공방을 거쳐 남들보다 빠르게 장인으로 독립할 만큼 실력이 좋았고, 타고난 외모와

세련된 패션스타일로 눈에 띄는 청년이었다. 모든 일이 술술 풀려서 청춘의 그는 행복했다. 이 무렵에 레오나르도가 야코포 살타렐리와 동성애를 즐긴 혐의로 투서장이 제출된 '살타렐리 사건'이 터졌다. 레오나르도 외에도 친구인 금세공가 바르톨로메오 디 파스퀴노와 재단사 리오나르도 데 토르나부오니가 풍속 단속반의 조사를 받았는데, 살타렐리는 유명한 남창이어서 투서가 사실일 가능성은 충분했다. 하지만 법정에서 혐의를 뒷받침할 어떤 증거도 제출되지 않아서, 모두 무혐의로 풀려났다. 당시 피렌체에는 익명으로 고소하는 제도가 있었기 때문에, 누군가 레오나르도 혹은 그의 친구들 가운데 한 명을 모략하려던 의도였다고 추측하기도 한다. 혹은 훗날 그의 기록("내가 소년 그리스도를 완성했을 때 너희들은 나를 감옥에 집어넣었다. 이제 내가 장성한 그리스도를 보여준다면 너희들은 내게 더욱 심한 짓을 할 것이다")을 근거로, 그가 살타렐리를 모델로 썼는데 오해받아 고발당했다고도 한다.[3]

정반대의 주장도 있다. 재단사 토르나부오니는 피렌체의 실질적인 지배자인 로렌초 데 메디치의 어머니와 성이 같으므로 친척일 가능성이 높다. 이런 추문으로 메디치가문에 비난이 쏟아질 사태를 피하고자 메디치가에서 판사에게 압력을 가해 관련된 자들을 모두 풀어줬다는 것이다. 어느 쪽이 진실인지는 알 수 없지만, 레오나르도의 노트에는 그가 동성애자라고 믿을 만한 그림들이 꽤 많다.

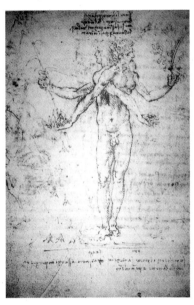

「쾌락과 고통의 우화」,
옥스퍼드 크라이스트처치칼리지.

「세례자 요한 모습의 누드」,
회색과 파란색 종이에 철필, 17.8x12.2cm,
1485년, 영국 로열컬렉션트러스트.

몸은 쾌락을 추구하고,
마음은 몸을 질책한다.

쾌락의 젊은이와 고통의 노인이 한 몸으로 엉켜 있는 그림에는 "쾌락과 고통은 쌍둥이다. 마치 둘이 한데 붙어 있는 것처럼 하나는 다른 하나 없이 결코 존재할 수 없기 때문이다. (……) 쾌락을 취한다면, 자신에게 고난과 참회를 가져다줄 존재가 그 뒤에 숨어 있다는 사실을 알아야 한다"[4]고 덧붙여 썼다. 아마도 동성애에 대한 성적 환상에 대한 고통스런 자기 고백으로 여겨진다.

당시 기록과 주변의 증언 등을 토대로 추측컨대, 이 사건으로 그가 받은 상처가 꽤 컸고, 노년이 되어서도 완전히 떨치지 못한 듯하니, 동성애가 레오나르도를 구성하는 하나의 퍼즐임은 확실해 보인다. 정신분석학자 프로이트는 이런 인간적인 불행이 예술 업적을 쌓는 데 도움이 되었다며, 마치 동전의 앞뒷면과 같다고 분석했다.[5] 정말 그럴까?

사랑하되 감정을 억누르고, 지적 탐구에 열중하다

르네상스 시기의 피렌체에서는 성인 남자와 소년의 이상적인 사랑의 개념을 주창한 플라톤철학이 유행하면서, 남자들 사이의 동성애가 널리 용인되는 분위기였다. 조각가 도나텔로, 보티첼리와 미켈란젤로도 동성애자로 알려져 있다. 법률적으로 동성애 행위는 사형이나 화형에 처해질 수 있었으나, 실제로 그런 경우는 거의 없었다. 동성애자로 고발당한 사람의 약 20퍼센트가 유죄판결을 받았는데, 주로 추방과 낙인찍기, 벌금형 등이 집행됐다. 이런

분위기 속에서 레오나르도가 자신의 성적 취향을 드러내기는 용이했을 수 있다. 이에 관한 프로이트의 해석이 흥미롭다.

프로이트는 혼외 자식으로 태어난 레오나르도가 어머니에게서 버려졌다고 생각하여 '냉정한 어머니'의 관념을 갖게 됐고, 그로 인해 성적 욕구를 억제했는데 그것이 동성애로 진전됐으며, 마침내 모든 성행위를 거부했으리라 추측했다.[6] 분명 레오나르도가 여자친구나 여자를 애인으로 두었다는 기록은 없다. 항상 젊고 잘생긴 남자들과 가깝게 지냈고, 살라이와 프란체스코 멜치 같은 소년들을 제자로 삼고 함께

「동방박사의 경배」(부분), 화면 오른쪽 인물이 레오나르도로 추정된다.

살았다. 그림의 재능은 대단하지 않았지만 그들은 젊고 아름다웠다. 특히 '작은 악마'라는 뜻의 별명으로 불린 살라이(자코모 안드레아)에게 들인 정성은 지극하다. "1490년 성 마리아 막달레나의 날(7월 22일), 자코모가 나와 함께 살기 위해 왔다"고 기록한 이후로, 레오나르도는 그에게 자주 돈을 도둑맞으면서도 아주 비싼 옷

을 사 입혔다. "나는 너에게 마치 내 아들인 양 우유를 먹였다"[7]는 상징적인 부자관계로 보이고, 살라이의 아버지에게 각종 도둑질과 악행에 청구할 손해배상 목록과 합계 금액 옆에 '도둑, 거짓말쟁이, 다루기 힘든 녀석, 탐욕스러운 녀석'이라고 썼는데, 분노보다는 은근한 애정이 느껴진다. 이런 불평과 불만에도 불구하고 살라이는 레오나르도가 가장 오랫동안 가깝게 지낸 사람이고, 상당한 재산과 「모나리자」 등을 유산으로 물려줄 정도로 둘의 관계는 각별했다.

"살라이는 레오나르도의 제자이자, 하인이자, 모사자이자, 성적인 상대였고, 동지였으며, 잡역부였고, 친근한 사이로 레오나르도의 총애를 받으면서, 레오나르도의 유언장에서 볼 수 있듯이 '훌륭하고 친절하게 봉사'했다. 1490년 레오나르도의 작업실에 첫발을 디딘 후로, 천사의 얼굴을 한 이 못된 소년은 레오나르도에게서 떼려야 뗄 수 없는 일부가 되었다. 그는 바로 레오나르도의 그림자였다."[8]

바사리에 따르면, 살라이는 아주 우아하고 매력적인데 특히 레오나르도는 그의 아름다운 곱슬 머리카락을 좋아했다. 당시에도 사람들은 레오나르도가 살라이의 육체적인 매력에 끌렸고, 그를 도제, 하인, 모델을 넘어 연인으로 삼았다고 믿었다. 반론도 있다. 당시는 스승과 제자들이 같이 생활하는 관례가 있었고, 프로이트

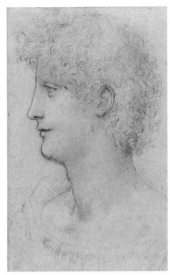

「기둥에 묶인 젊은 남자의 누드」, 붉은 종이에 빨간 분필과 펜·잉크, 11x6.8cm, 1508~10년, 영국 로열컬렉션트러스트(왼쪽). 「젊은이의 머리」, 종이에 검정 분필, 19.3x14.9cm, 1517~18년, 영국 로열컬렉션트러스트(오른쪽). 레오나르도가 살라이를 모델로 그린 그림으로 추청된다.

는 레오나르도가 제자들과 성행위로까지 진전하지는 않았으리라 봤다. 성에 대한 억압이 강해 성행위 자체를 하지 못하고, 말 그대로 제자들과 정신적인 사랑(플라토닉 러브)을 나눴다는 것이다. 프로이트는 레오나르도의 심정을 다음과 같이 해석했다.

"사랑하되 감정을 억누르는 방식으로 해야만 하며, 감정을 사고에

「남녀 성교 해부학도」,
종이에 펜과 잉크, 27.6×20.4cm,
1492년경, 영국 로열컬렉션트러스트.

종속시켜 사고의 시험을 거치기 이전에는 결코 마음대로 흘러가도
록 내버려두어서는 안 된다."[9]

진실은 불명확한 채로 현재에 이르렀다. 화가의 마음은 그림으
로 드러나니, 해답을 찾으러 그가 남긴 노트로 돌아간다.

많은 그림들에서 여자는 얼굴과 머리카락, 손과 몸동작 등 일부
에 국한되었지만, 남자는 몸 전체를 소재로 삼을 만큼 여자의 몸
은 피상적으로, 남자의 몸은 구체적으로 묘사하고 있다. 해부학
도에서 남자의 성기는 자세하고 다양한 형태로 그렸지만, 여자의

성기는 과장된 형태로 대충 그린 두 점뿐이다. 관찰을 중시한 그가 여자의 성기를 보는 것을 두려워 피했다는 인상이 풍길 정도다. 남녀의 성행위를 묘사할 때도 두 개의 남성 성기가 만나는 모양이고, 남자 둘이 성교할 때처럼 한 사람의 성기가 다른 남자의 엉덩이를 향하는 그림들도 있다. 이것은 주문받은 그림을 위한 준비 작업으로 보이지 않고, 그의 생각이나 관찰을 기록한 것에 가깝다. 이런 간접 증거들과 삶의 정황 등을 근거로 현대의 학자들은 레오나르도를 동성애자로 확신하고 있지만, 단정 짓긴 애매한 구석도 있다. 따라서 레오나르도와 동성애는 성적 취향의 문제를 넘어서 "그의 수많은 열띤 관심사가 그랬듯, 성에 대한 관심은 결국에 가서는 신비한 인체 작용에 대한 일종의 객관적 호기심으로 바뀌었다"[10]는 측면과 더불어, 성적 소수자로서 그가 세상에 대한 색다른 관점을 형성하는 데 기여했을 가능성에 방점을 찍어야 할 듯하다.

사생아 + 채식주의자 + 왼손잡이 + 동성애자 = 비주류?

"이 상처가 없었으면 나는 짐승마냥 생각도 없고 근심 걱정도 없었을 것이다. (……) 고통이 나를 휘어잡았을 때 나는 알았다. 내가 인간이라는 사실을."[11]

그리스신화의 궁수 필록테테스가 뱀에 물린 상처로 역겨운 냄

「개의 머리」, 종이에 펜과 잉크, 3x5.4cm, 1497년, 영국 로열컬렉션트러스트.

새를 풍기자, 일행은 그를 홀로 남기고 떠난다. 그 심정을 소포클레스는 비극적인 대사로 표현한다. 프랑스 소설가 앙드레 지드는 필록테테스에게 자신의 마음을 직접적으로 털어놓는 말을 덧붙인다.

"더이상 인간들과 함께하지 않으니 자신을 더욱 잘 표현할 수 있게 되는구나. 나의 고통에 관해 이야기하는 게 즐겁다. 내 말들이 아름답다면 나는 위로받는 셈이다. 그것에 관해 이야기하는 가운데 나는 슬픔조차 잊는다."[12]

홀로 있다는 사실을 절감할 때, 사회로부터 처벌받아 자신이 마

치 외딴 섬처럼 느껴질 때, 인간은 외롭고 고통스럽다. 자신의 내부에서 끓어오르는 다양한 감정들이 차차 하나로 모아지며 상황을 더욱 정확하게 바라볼 수 있게 된다. 고통을 대가로 치르고 통찰이 얻어진다. 이런 관점에서 보자면, 생활인 레오나르도가 겪었을 고통이 예술가 레오나르도에게는 장점으로 작용했다. 프로이트가 동전의 양면이라고 표현했듯이, 레오나르도는 삶의 결점들로 작품의 정체성을 만들어냈다. '불운=불행'에서 등호를 성립시키는 것은 체념이다. 그는 체념하지 않고 세상에 대한 끝없는 호기심으로 연구와 창작에 몰두해서 불운이 불행이 되지 않았다.

"나는 걱정스러운 일에도 웃음 지을 줄 알며, 고통으로부터 힘을 끌어 모을 줄 아는 사람, 반성함으로써 용맹한 인간으로 성장할 줄 아는 사람들을 사랑한다. 그러한 사람들은 그들의 사소한 마음은 주눅 들지 모르나, 그들의 심장은 굳고 단단해질 것이며, 그들의 행동은 양심에 따라 움직일 것이다. 또한 그들은 죽을 때까지 자신의 신념에 따라 자신의 신념을 지키며 살아갈 것이다."[13]

레오나르도는 자신을 고통스럽게 만든 것들에서 힘을 끌어낸 용맹한 인간이자, 자신의 신념을 꿋꿋이 지키며 살았던 예술가였다. 그렇게 그는 비주류로 태어나 시대의 대가가 되었다.

창조성은 변방에서 비롯된다. '내가 세상의 중심' 혹은 '나는 다른 사람들과 같은 생각을 한다'면 창조성은 발휘되지 못한다. 시대의 중심과 사회의 주류는 현상 유지에 에너지를 쏟아붓기 때문에, 주류의 힘이 미치지 않는 비주류의 공간에서 창의적인 생각들이 만들어지기 쉽다. 왼손잡이 사생아이자 동성애자, 채식주의자 등 사회의 비주류였던 레오나르도는 종교에 대해서도 새로운 생각을 가졌고, 그것을 새로운 관점과 기법으로 르네상스의 종교화를 그렸다. 바로 이것이 치열한 피렌체 예술시장에서 젊은 레오나르도가 두각을 드러낼 수 있었던 비법 가운데 하나였다. 그것이 빛이라면, 그림자는 미완성작이 많다는 것이다. 무엇이 그를 그렇게 만들었을까?

피렌체 '단테의 집'.

우리는 저마다 다른 조건으로 태어나 성장한다. 인생은 불공평하게 시작되지만, 자신이 갖지 못한 것과 불리한 처지를 장점으로 전환시킬 수도 있다. 레오나르도는 출생의 어둠을 스스로 물리치며 국제적인 명성을 누리는 유명인이 되었다. 비주류로 태어나 비주류의 공간들을 거치며 갖게 된 창조성으로 그는 주류의 사람들을 매혹시켰다. 자신이 가지지 못한 것을 탓하지 않고, 가진 것들을 적극적으로 계발시켜나갔기에 가능한 성취였다.

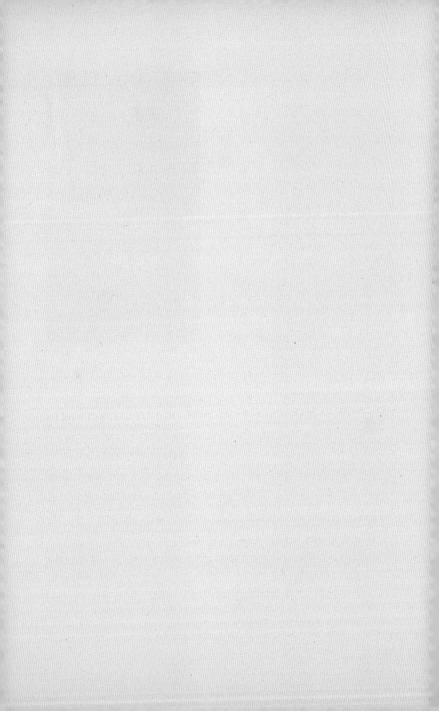

마무리
짓지
않아도
괜찮다

야심
관리법

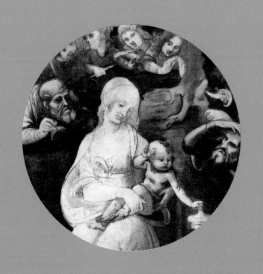

"좋은 화가가 그려야 할 중요한 두 가지가 있다.
인간, 그리고 그 영혼의 의도이다.
앞의 것을 그리기는 쉽지만, 뒤의 것은 어렵다."
_레오나르도 다빈치

어떤 일을 잘하는 것과 그 일을 할 수 있는 자리에 가는 능력은 다르다. 탁월한 실력의 화가도 일거리를 얻기 위해서는 후원자와 인맥이 중요했던 이유다. 보티첼리가 승승장구할 수 있었던 데는 메디치가의 후원이 있었듯이, 초기의 레오나르도에게는 피렌체의 유명 공증인인 아버지가 있었다. 덕분에 레오나르도가 베로키오 궁전의 베르나르도 예배당 제단화를 따냈다는 주장의 근거는 아버지의 지위와 더불어 피렌체의 예술시장 상황이 뒷받침해준다. 당대 최고의 유명세를 떨치며 대형 주문을 독식한 안토니오 델 폴라이우올로, 전성기의 산드로 보티첼리, 미켈란젤로의 스승이자 대형 공방을 운영하던 도메니코 기를란다이오 등 초특급 스타들에 비해 존재감이 약했던 레오나르도가 일을 얻으려면 외부 요인이 작용했으리라는 추정이다. 이에 대한 반론의 근거도 구체적이다. 「지네브라 데 벤치」처럼, 그가 친밀한 관계를 맺고 있던 피렌체의 유력 가문들에게서 스스로 일을 따냈다는 주장이다. 하지만 그렇게 어렵게 얻은 기회를 레오나르도는 자주 무산시켰다.

"레오나르도가 변덕스럽지 않고 진중한 성격이었다면 초창기부터

대가가 될 수 있었을 것이다. 그는 항상 여러 가지 분야를 배우기 위해 몰두했지만 얼마 가지 않아 대부분의 작업을 도중에 그만둬버렸다."[1]

평생 동안 레오나르도는 계약을 체결하고, 작업을 하다가, 중간에 포기하는 경우가 많았다. 범죄였던 동성애 취향도 천재성을 입증하는 요소로 관대하게 받아들이던 평론가들도 중도 포기에는 몹시 비판적이었다. 호기심을 집요하게 파고들며, 수천 장의 노트에 세상을 기록한 끈질긴 성격의 레오나르도가 중도 포기한 이유를 바사리는 크게 세 가지로 꼽는다.

타고난 변덕? 완벽주의 성격?

"(어린 시절부터 레오나르도의) 성격이 좀 덜 변덕스럽고 침착하였다면 학문이나 문예 방면에서도 큰 성과를 올렸을 것이다. 그는 여러 방면에 호기심을 가지고 공부를 시작하였다가 얼마 안 가서 그만두곤 하였다."[2]

할아버지와 아버지가 공증인이었으니 꼼꼼한 성격은 물려받거나 학습된 반면, 변덕스런 기질을 타고나 끈기가 없어서 용두사미로 그쳤다는 뜻이다. 하지만 일을 꼼꼼하게 처리하기 위해서 끈기는 당연히 있어야 하는 요소니까, 어불성설이다. 오히려 완벽주

의 성격 탓에 미완성작이 많았을 가능성을 고려해야 한다. 화가마다 작업 방식과 속도가 다르니 절대적인 비교는 무리겠지만, 미켈란젤로는 시스티나 성당의 「천지창조」를 2년 반 만에 끝냈다. 분명 놀라운 속도다. 레오나르도는 A4 3장을 나란히 놓은 것보다 작은 크기의 작품 「모나리자」를 완성하는 데 최소 4년 정도 걸렸고 최종 마무리는 죽을 때까지 이어졌다. 조수들과 동료들의 도움을 받았던 천장 벽화와 달리, 「모나리자」는 혼자 그렸음을 감안하더라도 그의 작업 속도는 상당히 느린 편이다. 정말 변덕 때문일까?

"아마 그가 머릿속에 구상한 사물들을 완벽하게 수행하는 데에 필요한 기량이 그의 수완으로서는 미흡했던 것 같다. 그의 관념 속에 포착하기 힘든 경탄할 만한 어려운 것이 떠오르지만 자신의 뛰어난 솜씨를 가지고도 도저히 그것을 표현할 수 없었을 것이다."[3]

의도와 실현의 간극은 실력으로 메워야 하는데, 레오나르도는 실력이 부족하다고 생각되면 마무리 짓지 않은 채 멈췄다. 그래야 훗날 제대로 완성할 수 있기 때문이다.

그렇다면 레오나르도의 미완성작들 가운데는 착상부터 완성까지 한달음에 끝내지 못한 작품으로, 영영 마무리 지을 기회를 갖지 못한 경우도 있을 것이다. 그래도 의문이 남는다. 이상과 현실의 괴리 때문에 작품을 완성하지 못했다고 생각하면, 실력이 미숙

한 젊은 시절에는 그럴 수 있었겠다 싶지만 왜 레오나르도는 노년까지도 그랬을까?

"(레오나르도는) 그러나 사실인즉 끝없이 크고 탁월한 재능에서 우러나는 지나친 욕망이 이 작품의 완성을 방해하지 않았나 생각한다. 그는 탁월 위에 더욱 탁월한 것, 완전 위에 더욱 완전한 것을 추구하는 욕망 때문에 작품을 실패하게 되었다. 페트라르카Petrarca는 그의 소네트에서 '야망은 일에 방해가 된다'고 이야기했다."[4]

레오나르도는 이미 성취한 것에 만족하고 안주하는 화가가 아니었다. 만족을 몰랐고, 건축과 해부학 같은 분야를 파고들어 얻은 새로운 발견들을 그림에 완벽하게 녹여내고 싶었다. 욕심은 실력을 향상시키는 동시에 창작 과정에는 장애물로도 작용한다. 생산성에는 커다란 결점이나, 완성작에는 장점이다. 압도적인 장점 하나는 자잘한 단점을 덮는다. 그는 적은 수의 작품을 완성했으나, 스프링처럼 많이 움츠렸다가 튀어오르듯 완성작들은 아주 높이 날아올랐다. 그러니 미완성작이 많다고 부정적으로 평가할 일이 아니다. 오히려 그가 30여 점이나 작품을 완성했다는 사실에 놀라워해야 한다.

"좋은 화가가 그려야 할 중요한 두 가지가 있다. 인간, 그리고 그 영

혼의 의도이다. 앞의 것을 그리기는 쉽지만, 뒤의 것은 어렵다."[5]

이렇듯 레오나르도는 완성도에 대한 기준이 높아서 대충 그려서 완성작이라며 납품하지 않았다. 이것은 그가 그림을 돈 버는 수단을 넘어 자신의 창작물로 간주했기에 가능했다. '내 이름을 걸고 대충 마무리할 수 없다'는 태도는 초기의 명작으로 손꼽히는 「동방박사의 경배」에서 잘 드러난다.

내 그림은 나의 것!

「동방박사의 경배」는 1481년 3월 스코페토의 산도나토 수도승들이 제단 뒤에 걸기 위해 레오나르도에게 주문한 작품으로, 그의 아버지가 이곳의 공증인이어서 일을 받은 듯하다. 석 달 안에 완성하기로 계약했으나, 「성 히에로니무스(성 제롬)」와 마찬가지로 미완성에 그쳤다.

'동방박사의 경배'는 당시 인기 있는 소재였는데, 보티첼리와 나란히 놓고 보면 레오나르도의 특징이 확연하다. 보티첼리는 경배하는 사람들이 중심을 차지하는 구도를 선택해 동방박사들에게 방점을 찍었다면, 레오나르도는 경배받는 예수와 그를 안고 있는 성모에 집중한다. 이것은 보티첼리의 신앙심이 부족해서가 아니었다. 당시 화가들은 종교화에서 자신의 후원자(주문자)들을 종교적인 이야기에 잘 어울리는 성인의 모습으로 그리거나, 눈에 잘 띄

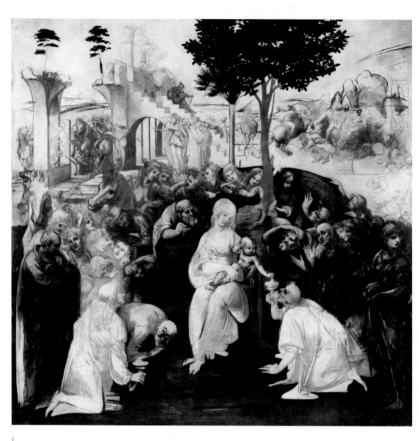

「동방박사의 경배」,
패널에 유채, 246x243cm,
1481년, 피렌체 우피치미술관.

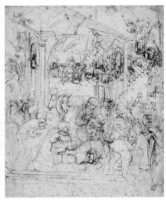

|
산드로 보티첼리, 「동방박사의 경배」,
패널에 템페라, 111x134cm,
1476년경, 피렌체 우피치미술관.

|
「동방박사의 경배의 구도 스케치」,
종이에 펜·잉크·철필(추정),
278x208cm, 파리 루브르박물관.

는 위치에 등장시켰다. 르네상스 시기에도 종교가 여전히 사람들
에게 큰 영향을 미치다보니, 권력자들은 종교적인 내용(그림의 모
티프)을 통해 세속의 욕망(자신이 원하는 메시지)을 전달하려고 했
다. 이 작품에서도 보티첼리는 아기 예수의 발을 잡는 동방박사를
피렌체를 지배하는 메디치가문의 수장인 흰 머리의 코시모로, 그
의 손자인 피렌체의 지배자 로렌초는 왼쪽 아래 붉은 옷을 입고
가슴을 내민 청년으로 그려넣었다. 당시의 유행을 잘 반영한 작품
답게 성모와 예수보다 그들이 눈에 더 잘 띄었고, 피렌체인들도 그
들에 더 집중해서 보았다.

사자를 직접 보고 그렸으며,
성자를 세속의 노인으로 묘사하고 있다.
당시 인문주의자들은 미완성을
창조적 천재성의 특징으로 파악했다. [6]

「광야의 성 히에로니무스」,
패널에 템페라와 유채, 103x75cm,
1480년경, 로마 바티칸미술관.

하지만 레오나르도는 철저히 자기가 원하는 방식대로 그렸다. 성경에서 말하는 「동방박사의 경배」의 주인공은 당연히 아기 예수와 성모이니, 그들을 중앙에 위치시키고 주변에 동방박사와 사람들을 반원형으로 배치했다. 종교를 과학적으로 해석하는 태도이자, 당시 유행과 거리가 먼 관점이다. 이처럼 주문자의 요구와 레오나르도의 생각이 어긋나서 미완성으로 남았는지, 그림의 어떤 부분에서 실력이 부족했는지는 모르겠지만, 완성했더라면 어떠했을까, 라는 궁금증은 우피치미술관을 관람하는 와중에도 쉽사리 떨쳐지지 않는다.

그림은 생각의 표현물이다. 문제는 누구의 생각을 표현하느냐다. 레오나르도의 시대는 교회(교황과 성직자)와 왕(귀족) 같은 주문자의 생각을 담아내야 했지만, 레오나르도는 제 생각을 담으려 했다. 이것은 표현기법의 문제를 넘어, 화가를 그림의 주체로 믿었다는 뜻이다. 그림의 제작비용과 실력에 대한 대가로 거래를 하나, '내 창작물은 내 생각대로 완성하겠다'는 태도다. 따라서 레오나르도는 주문자의 요구를 자신의 욕구로 전환시키지 못하면, 작품을 완성하지 못했을 것이다. 모네와 반 고흐가 활동하던 19세기 후반에서야 조금씩 받아들여진 이러한 생각을, 레오나르도는 무려 400년 앞서서 실행했다. 따라서 그의 미완성 작품은 예술가로서의 독립성의 상징으로 여겨진다.

그림에만 집중할 시간이 없다

바사리가 꼽은 두번째 이유는 레오나르도의 호기심이다. 호기심이 많은 인간은 한 곳에 오래 머물지 못한다. 호기심을 해결하는 과정에서 새로운 호기심을 만나기 마련이기 때문이다. 바사리는 "(레오나르도가) 자연의 사물들을 철학적으로 사색하는 데 잠겨서, 초목의 특성을 탐구하며 천체의 운행과 달의 궤도, 태양의 움직임 따위를 열심히 관찰"[7]하느라 진득하게 그림에 집중하지 못했다며 안타까워했다. 이와 관련된 사례들 가운데 20여 년 후 만토바의 지배자인 이사벨라 데스테 후작 부인과의 사연이 가장 극적이다.

"레오나르도 님, 선생님께서 저희 집에 오셨을 때 목탄으로 제 초상화를 그리셨으며, 또 제게 언젠가는 채색해주겠다고 약속하셨지요."[8]

자존심이 센 이사벨라는 미녀로 명성이 자자했다. 예술에 대한 감식안도 높아서 크기는 작으나 만토바를 대단한 예술품 컬렉션의 나라로 만들었다. 그런 그녀가 레오나르도에게 이토록 공손하게 약속을 지켜달라는 편지를 썼다는 사실이 의미심장하다. 이전에도 여러 차례 레오나르도에게 초상화를 완성해주십사 직간접적으로 부탁했었다.

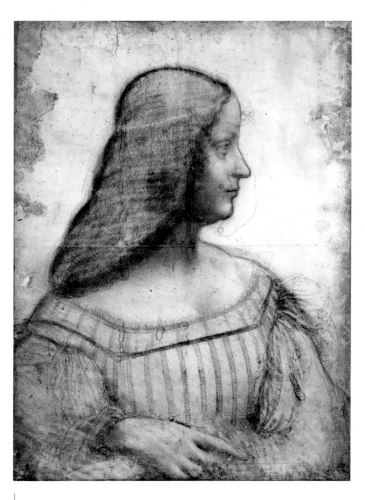

「이사벨라 데스테의 측면 초상」,
종이에 목탄·검정 초크·파스텔, 63x46cm,
1499년경, 파리 루브르박물관.

"(피에트로 다 노벨라라) 신부님, 피렌체의 화가 레오나르도가 지금 피렌체에 있으면, 제게 그가 어떻게 살고 있는지 좀 알려주세요. 다시 말해 소문대로 그에게 제작 중인 작품이 있는지, 또 그것이 어떤 종류의 것인지, 그리고 그가 피렌체에 오랫동안 머무를 것인지를 알려달라는 겁니다. 마치 신부님의 생각인 듯, 넌지시 그에게 제 거처를 위한 그림 한 점을 그려줄 수 있을지 물어봐주실 수 있으세요? 그가 허락한다면 저는 시일이나 그림의 주제는 그에게 맡길 생각이에요. 그가 주지하는 빛을 보이면, 그가 흔히 그렇게 그리듯이, 신앙심과 온화함이 넘치는 작은 성모상이라도 하나 저를 위해 그리도록 애 좀 써주세요."[9]

며칠 후에 날아든 답장은 이사벨라의 기대에 완전히 어긋났다. 신부의 답장을 통해 우리는 레오나르도의 호기심이 어디에 있었는지 알 수 있다.

"레오나르도의 생활은 아주 불안정하고 불확실해서 그는 그날그날 살아가는 것 같습니다. (……) 두 제자가 그리는 초상화에 가끔 손을 대는 것 이외에는 아무것도 하지 않"(고 있으며, 이사벨라가 집요하게 레오나르도의 근황을 캐묻자, 신부는) "그는 수학실험에 매달려 그림을 잊은 나머지 더이상 붓을 들지 못하지만, 루이 12세의 비서인 플로리몬드 로베르테트를 위해 작은 그림(「실타래를 든 성모」)을 완

성하는 대로 후작 부인(이사벨라)의 기대를 충족시켜주기로 약속"했다고 전한다.[10]

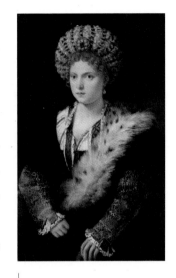

|
티치아노, 「이사벨라 데스테 초상」,
캔버스에 유채, 102x64cm,
1534~36년경, 빈 미술사박물관.

이사벨라의 입장에선 수학에 빠져 그림을 그리지 않는 화가가 이해되지 않았고, 편지 내용을 거짓이거나 핑계로 생각한 듯하다. 해부학이나 원근법은 그림의 완성도를 위해서 반드시 알아야 할 문제였지만, 수학은 달랐다. 시작은 그림을 위해서였으나, 어느 순간 레오나르도는 수학 그 자체에 빠져버렸다. 그의 호기심은 적당히를 몰랐다. 생계를 위해서 최소한의 일만 할 정도로, 수학은 레오나르도의 일상에서 그림을 밀어냈다. 레오나르도가 그림과 직접적인 관련이 없는 부분에 대한 호기심을 포기했더라면, 호기심을 가졌더라도 '적당히' 했더라면, 그는 많은 그림을 완성하며 세속의 영광을 누릴 수 있었을 것이다. 이사벨라도 썼듯이, 신앙심과 온화함이 넘치는 레오나르도의 화풍은 상당히 고급스러워 귀족들에게 사랑을 받았기 때문이다. 호기심은 장벽 없이 분야를 넘나들고, 호기심의 인간은 실

용성을 따지지 않는다.

이사벨라도 포기하지 않았다. 자신의 대리인인 안젤로 델 토발리아를 그에게 보내 높은 급료를 주겠다고 제안하는 동시에 편지도 직접 썼다.

"(채색하지 않은 스케치 상태의 초상화를 완성하려면) 선생님께서 여기(만토바)로 다시 오셔야 하니까, 그 약속을 지키기 힘드시리라는 것을 생각해서 저는 제 초상화를 그리는 대신 열두 살 정도의 '어린 그리스도', 즉 여호와의 신전에서 율법학자들과 토론을 하던 나이의 그리스도를 그린 그림으로 바꿔서 약속을 지켜주시고, 아울러 이 그림을 선생님 예술이 가장 높은 경지에 이른 그런 매력과 그윽함으로 그려주십사 하고 간절히 부탁드리는 바입니다. 제 간청을 받아들이신다면, 선생님 스스로 결정해도 좋을 보수 이외에도 저는 선생님께 아주 신세 진 게 많아 어떻게 갚아드려야 할 지 모르겠습니다."[11]

이사벨라는 요구와 제안, 정중한 부탁과 협박에 가까운 애원 등이 버무려진 편지를 성가실 정도로 보냈다. 항상 돈이 필요했던 레오나르도에게 원하는 만큼의 돈을 주겠다는 솔깃한 제안도 잊지 않았다. 하지만 그는 끝내 응하지 않았다. 신분제 사회에

서 사회적 지위가 훨씬 낮은 화가가 귀족의 간청을 거부하거나, 계약을 이행하지 않았는데 주문자가 참는 일은 지극히 예외적이다. 레오나르도에게나 해당하는 특수한 경우이자, 르네상스에 접어들면서 중세와 비교할 수 없을 만큼 예술가의 지위가 상승했음을 보여주는 사례다. 이와 연결해서 바사리는 레오나르도에게 완성작의 기준이 달랐을 가능성을 마지막으로 꼽는다.

완성작의 기준이 다르다.

"모든 면에서 마님(이사벨라 데스테)을 완벽하게 닮았습니다. 사실 이 데생이 너무 훌륭해서 그(레오나르도)는 이보다 더 낫게 그릴 수는 없을 것입니다. 이게 제가 이 편지로 마님에게 드리고 싶은 말의 전부입니다."[12]

파비아 출신의 악기상으로 레오나르도와 가까이 지냈던 로렌초 구냐스코가 썼다시피, 이사벨라의 데생은 완성작으로 간주됐다. 이사벨라는 그것을 유화나 템페라로 옮겨주길 원했는데, 로렌초는 이 데생이 이미 완벽하여 다시 그린다고 한들 이보다 좋은 작품이 되진 못한다고 봤다. 이사벨라를 위로하려 한 말인지, 그의 진심인지는 알 수 없으나, 데생에 윤곽선을 따라 점들이 찍혀 있는 걸로 봐서는 레오나르도가 캔버스나 나무판에 옮겨 그리려고 했음은 분명하다. 하지만 막상 데생을 끝내고 보니, 로렌초의 설명

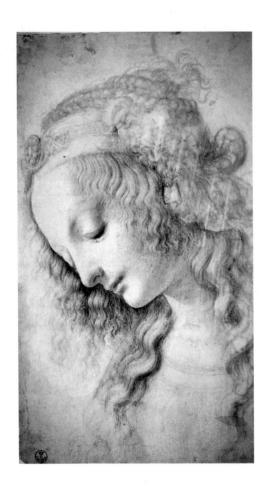

그림은 모든 분야의 지식을 갈아넣은 창조적인
결과물이다. 돈을 주는 자의 희망과 바람을
내 것으로 내면화해야 일을 해낼 수 있다.

「여성의 얼굴 연구」,
상아 종이에 검은 돌·펜·갈색 잉크·회색 붓,
28.1x19.9cm, 피렌체 우피치미술관.

처럼 레오나르도는 그걸로 충분하다고 여겼던 터라, 이사벨라의 요구에 응하지 않았을 수도 있다. 그렇다면 레오나르도에게 작품의 완성은 창작 의도가 선명하게 드러나는 순간이니, 전형적인 관점에서 미완성으로 분류된 작품들이 사실은 레오나르도에겐 완성작일 가능성도 있다. 훗날 마네와 모네 등 인상파 그림을 고전적 시각에서는 그리다 만 듯하여 미완성으로 판단했던 것과 같다.

다른 가능성은 그림에 대해 잘 안다고 믿은 이사벨라가 화가들에게 과도하게 참견했던 악명을 익히 알고 있어서, 레오나르도가 아예 주문을 받지 않았을 수도 있다. 그렇다면 레오나르도는 주문은 주문자가 하지만, 작품의 완성은 창작자가 결정한다고 믿었던 것이다. 당시에는 그림을 '주문-생산'의 결과물로 봤으나, 레오나르도는 근대적 관점으로 '창작-구매'로 본 셈이다. 이것은 권력의 역전이다. 귀족 주문자가 간청하고, 피고용인인 화가가 그림을 차일피일 미루고 있다. 신분의 높낮이는 타고 나지만, 그는 실력으로 귀족을 약자로 만들어버렸다. 돈으로도 살 수 없는 능력을 가진 자로서 레오나르도는 신분제를, 상징적 차원에서, 허물었다. 조선의 서자 허균은 홍길동을 통해 본국을 벗어난 섬에 율도국을 세웠다면, 레오나르도는 본국에서 신분보다 실력으로 대접받는 세상을 구현했다.

이것은 레오나르도가 화가를 손기술만 지닌 직공으로 여기지 않

고, 알베르티와 피렌체 지식인들과 교류하면서 화가를 일종의 창조주로 여겼기에 가능한 생각이었다. 고대 로마의 키케로가 『스키피오의 꿈』에서 썼듯이, "우리를 지배하고 우주 전체를 명령하는 신과 똑같이, 너(화가)에겐 생존과 감각과 기억과 예지라는 신의 능력과, 너의 종인 몸을 지배하고 다스리고 명령하는 신의 힘이 있다."[13]

고대 로마에서 비롯된 창조주로서 화가라는 개념은 긴 역사를 가졌으니, 몇몇 르네상스 괴짜들만의 특이한 생각은 아니었다. 중세 동안 억눌렸던 창조주-화가가 르네상스의 피렌체에서 되살아난 것이다. 화가는 물감으로 세상을 창조하는 신(의 대리자)이니, 레오나르도에게 그림은 당연히 화가의 것이었다. 그렇다면 그는 책임지지 못할 주문을 받았던 허영심에 찌든 야심가였을까?

야심과 허영

야심은 스스로 그 일을 해내겠다는 의지의 발현이고, 허영은 그 일의 성취로 얻을 주변의 반응에 대한 기대가 중요하다. 일에 대한 적극적인 태도는 같으나, 일이 비관적으로 전개될 때 대응이 다르다. 야심가는 변수를 통해 의지를 더욱 굳건하게 다지는 반면, 허영가는 그 일은 해봐야 소용없는 일이라며 포기로 방향을 튼다. '애초에 불가능한 일' '해봤자 얻는 게 없어. 지금 그만두는 편이 현명한 거야'처럼, 남들이 자신을 그렇게 봐주길 간절히 바

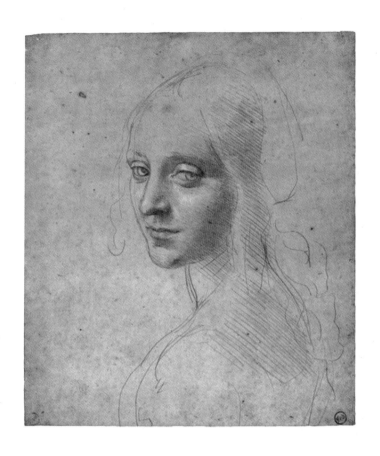

욕심은 실력을 향상시키는 힘이자, 장애물이기도 하다.
따라서 욕심은 없애는 것이 아니라 스스로 절제하고
다스리는 것이다. 때로는 스스로 그것을 해내겠다는
이기심으로 난관을 돌파해야 한다.

라며 변명과 설명을 뒤섞은 자기합리화를 열심히 늘어놓는다. 이것은 대체로 일을 시작하되 마무리 짓지 못하는 자들의 공통점이기도 하다.

레오나르도는 야심을 실현할 의지가 때때로 새로운 분야의 호기심으로 인해 급격하게 사라졌고, 또다른 일을 시작함으로써 그에 대한 죄책감과 실망감을 희석시켰는지도 모른다. 그렇다고 그를 허영심의 노예로 단정 짓긴 어렵다. 그는 과거의 그림을 규범으로 삼고 따라 그리지 않았고, 자신의 눈으로 관찰하고 머리로 생각한 것을 그림으로 표현해내려 했다. 하지만 그도 만능인은 아니었다. 새로운 생각과 시도를 구현하기 위해 필요한 기술을 스스로의 힘으로 익히며 정면 돌파하는 노력형 인간이었다. 그는 공을 힘껏 차고 그것을 열심히 쫓아가는 소년과 닮았다. 그래서 노력의 결과가 여의치 않으면, 깨끗이 단념했을 수도 있다. 이런 이유로 주문은 점차 줄었고 그는 돌파구가 필요했다. 피렌체를 떠나 어디로 가야 할 것인가?

|
볼로냐 근대미술관.

인생은 선택과 집중으로 결정된다.
내가 잘하는 일을 선택하여 그에 집중하면
좋은 결과를 내고 성공할 가능성이 높다.
그리고 그 일을 꾸준히 잘하기 위해서는
새로운 분야에 호기심을 가져야 한다.
익숙함에 새로움이 더해지면
그 분야에서 나의 실력은 깊어지기 때문이다.

8장

깔끔히
포기해야
새 길이
열린다

인생의
두번째 기회를
만드는 법

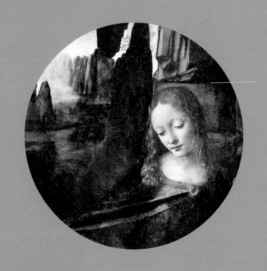

사는 장소를 바꾸면,
인생이 달라지기도 한다.

밀라노의 두오모 성당에서 비토리오 에마누엘레 2세 갤러리를 통과하면 나오는 작은 광장에는 레오나르도 다빈치의 동상이 우뚝 서 있다. 긴 턱수염을 쓰다듬으며 생각에 잠긴 그의 발 아래로 "예술과 과학을 혁신한 이에게"라는 문장이 훈장처럼 새겨져 있다. 밀라노에서 18여 년을 살면서 그는 다양한 일을 했고, 특히 예술과 과학을 융합한 명작 「최후의 만찬」을 완성했다. 밀라노에 와서야 레오나르도는 제 이름을 역사에 굵게 새겨넣기 시작했다. 과연 어떻게 그는 인생의 두번째 기회를 만들어냈을까?

새로운 도시에서 새로운 기회를

피렌체 예술시장의 큰손인 성직자들은 중도 포기를 일삼고 동성애자라는 소문이 무성했던 레오나르도에게 점점 일거리를 주지 않았다. 시대와 맞지 않는 예술관도 문제였다. 레오나르도는 '주문자-화가'의 관계보다 '후원자-예술가'의 관계를 원했으나, 피렌체의 상인 자본가들은 그림과 조각 부분에서 세속적인 욕구를 매끄럽게 풀어내는 브라만테, 보티첼리와 미켈란젤로를 더 선호했다.

조반니 암브로조, 「루도비코 스포르차의 초상」.

「갈레아초 마리아 스포르차 문양」,
종이에 검정 분필·펜·잉크, 10x6.6 cm,
1495년, 영국 로열컬렉션트러스트.

나이와 상황에 따라 자신에게 맞는 도시는 달라진다. 피렌체는
레오나르도를 장인으로 키워냈으나, 그가 실력을 꽃피우기에는
적합하지 않은 곳이었다. 희망 없는 곳에서는 버티는 것만이 능사
가 아니다. 레오나르도는 새로운 도시에서 새로운 기회를 찾기로
했다. 그렇다고 막연한 희망을 꿈꾸며 무턱대고 떠날 수는 없었
다. 우선 '피렌체 출신의 장인'이 후광효과를 누릴 수 있는 곳, 예
술 후원자가 많은 군주국가, 그림과 조각 등에 대한 수요가 많은

곳일수록 승부를 걸어볼 만했다.

그림에 흥미를 잃고 불안과 걱정의 나날을 보낼 때, 희망의 비둘기가 날아들었다. 밀라노 군주가 로렌초 메디치에게 실력 좋은 화가들을 보내달라고 요청한 것이다. 밀라노는 레오나르도가 원한 조건을 대체로 만족시키는 곳이었다. 그는 밀라노 왕의 후원을 받으며 쾌적한 환경에서 원하는 그림을 그릴 수 있을 거라는 바람이 곧 이뤄지리라는 기대로 부풀어올랐다.

여기에는 나름의 근거가 있었다. 스승 베로키오가 밀라노 궁정과 일한 적 있었고, 당시 「수태고지」와 「지네브라 데 벤치의 초상」 등을 그리면서 레오나르도의 실력도 꽤 인정받았던 터였다. 하지만 로렌초가 선택한 명단에 그의 이름은 없었다. 이루 말할 수 없는 실망은 곧 로렌초가 레오나르도를 음악가로 보내기로 결정하면서 희망으로 되살아났고, 서른 즈음의 레오나르도는 밀라노로 떠난다. 이것이 여행에 그칠지, 이주가 될지는 전적으로 밀라노의 지배자 루도비코 스포르차Ludovico Sforza, 1452~1508에게 달렸다.

저는 군사전문가입니다

무자비한 폭군으로 악명 높은 루도비코 스포르차는 까무잡잡한 얼굴에 칠흑 같은 머리카락을 지녀 무어인Il Moro이라는 별칭으로 불린 인물이다. 밀라노 왕의 적자인 조카를 죽이고 권력을 찬탈하여 도덕적으로는 비난받았으나, 그의 막강한 군사력 앞에

밀라노 시민들은 고개를 조아렸다. 부도덕하게 뺏은 권좌를 지키기 위해 그는 군사력 강화와 더불어 자신의 권력기반을 다지기 위한 정통성 확립, 밀라노를 이전과 다른 모습으로 환골탈태시키는 신도시 사업 등에서 유능함을 입증하며 민심을 다독였다. 이런 시기에 레오나르도는 밀라노에 자리잡아야 했으므로, 피렌체를 떠나기 전 루도비코를 만나면 전하기 위해, 자신이 잘하는 열 가지 항목을 상세하게 기술한 소개장을 썼다. 거울문자가 아닌, 여러 번 수정하여 아름다운 필체로 작성한 걸로 봐서 전문적인 필경사를 고용한 듯싶다. 그만큼 레오나르도가 심혈을 기울인 자기소개서이자 이력서이다.

친애하는 각하께

저는 전쟁 도구 제작자이자 대가라고 스스로 생각하는 사람들의 발명품을 많이 보고 조사해왔습니다. 그 결과 그것은 보통 기계와 전혀 다르지 않았습니다. 그러니 각하께서 원하시는 시간에 제가 가진 기술과 비밀을 알려드리고, 그것들을 효과적으로 시범 보이는 기쁨을 누리고 싶다고 감히 제안합니다.[1]

그가 제안한 '비밀'이 담긴 목록 중 몇 가지를 소개하면 다음과 같다.

1. 적을 추격하거나 적의 추적을 벗어날 때 유용하게 사용할 수 있고, 매우 가볍고 튼튼하며, 휴대할 수 있을 뿐 아니라, 화재나 적의 공격에도 쉽게 파괴되지 않는 견고한 다리를 제작할 수 있습니다.

⋮

9. 해전에 대비해서, 공격과 수비에 매우 효과적인 기계뿐 아니라 맹렬한 포격 공세에 저항할 군함과 폭약과 가스를 가지고 있습니다.[2]

견고한 다리 제작, 성벽 파괴, 운반이 용이한 대포, 장갑차, 박격포, 투석기, 폭약, 전투용 사다리 제작 등 군사기술자로서 자신의 재능과 가치를 자세히 나열한 후, 자신은 무수히 다양한 종류의 공격(수비)용 기계를 제작할 수 있다고 요약한다. 나열 목록 10번에 가서야 그림도 그릴 수 있다고 썼다. 그가 신무기를 개발하고 군사 기술을 가졌는지는 검증된 바 없다. 설령 어떤 무기를 발명했을 수는 있지만, 실제로 제작되어 전투 현장에서 사용된 흔적은 없다. 아이디어 차원에서 기존보다 성능이 향상된 대포와 박격포 등을 그리고 스스로를 무기 개발자로 소개한 일은 황당하다.

화가로 가지 못하고 음악가로 보내진 그가 왜 자신을 무기 개발자로 루도비코에게 소개하려 했을까? 이것은 레오나르도의 고도의 전략적인 태도에서 비롯됐다. 즉 그는 밀라노 영주에게 필요한 자질을 갖춘 사람으로 인식되고 자리매김하려 했기 때문이다. 당시 무기 생산기술은 피렌체가 받은 일곱 가지 선물 가운데 하나로

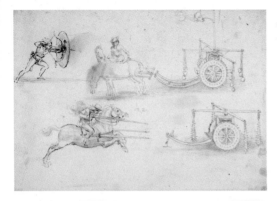

레오나르도는 밀라노에서 군사 기술자로 자리잡으려 했고,
설계도만으로 무기의 파괴력과 효율성을 체감시켜야 했다.
탁월한 데생은 아주 유용했다.

꼽혔으니,[3] 그는 무기 제작 강국 출신의 후광을 등에 업고 싶었다.

하지만 모든 한국인이 김치를 잘 담그는 것이 아니듯, 피렌체 출신이라고 모두 탁월한 무기 개발자는 아니었다. 그 정도는 밀라노 궁정에서도 쉽게 간파했다. 아리송하면 피렌체에서 수소문을 해보면 그의 실력과 평판 정도는 금방 드러났을 터. 그러니 이것은 레오나르도가 일단 루도비코와 일대일로 대면할 기회를 얻기 위한 목적으로 작성했을 가능성이 크다. '나는 이 정도의 자질을 갖춘 기술자'로 과장하여 영주를 만나서 '그 정도를 만들 수 있으니, 내게 기회를 달라'고 호소하거나 '그런 일을 감독할 수 있는 고문'의 자리를 얻으려는 전략이었던 셈이다. 탁월한 무기 개발자가 되기 위해서는, 우선 무기를 제작할 기회를 얻어야 했기 때문이다.

이런 측면에서 소개장을 다시 보면, 1번부터 9번까지는 상대가 믿어주길 바라는 재능으로 즉각적인 검증이 불가능했고, 마지막 10번은 자신이 이미 갖추고 검증 가능한 것을 썼다. 따라서 소개장에는 하고 싶은 일과 할 수 있는 일, 상대에게 필요한 자질과 자신이 잘하는 자질이 결합된 목록이 담겨 있었다.

이력서를 열심히 썼다

사회생활에서 성공하기 위해서는 우선 자신이 속한 곳에서 필요로 하는 자질이 무엇인지 알아야 한다. 레오나르도는 루도비코가 군사 분야의 인재를 필요로 함을 알았고, 그 자리에 자신이 적

합합을 강조했다. 미래의 고용주가 원하는 능력과 원한다고 믿을 만한 능력을 쓴 다음, 소개장 마지막에 "평화 시에는 공공건물이나 개인 건물의 설계와 건축물 관리를 할 수 있습니다. 또 대리석, 청동, 점토 등으로 조각상을 제작할 수 있고, 그림이라면 누구 못지않게 잘 그릴 수 있습니다"[4]라고 덧붙였다. 더 나아가 "당신의 부친과 스포르차가에 영원한 명예로 남을 청동 기마상을 제작하겠다"는 편지도 따로 보냈다.

국가를 위한 군사 전략가와 건축 기술자, 그리고 권력의 정당성 확보의 방편으로 우상화 작업을 위한 청동 조각상 제작자…… 이것이 당시 루도비코에게 가장 필요한 인재였다. 루도비코가 말을 탄 제 아비의 청동 기마상을 제작할 것이라는 소문은 이미 두 해 전부터 피렌체에 널리 퍼져 있었고, 레오나르도는 그 점을 파고들었다. 이력서를 잘 쓰면 일단 면접 볼 기회가 생기는 법이고, 특히나 다양한 분야의 인재를 두루 채용하고자 했던 야심가 루도비코는 레오나르도의 자기소개서에 솔깃했다.

레오나르도와 루도비코의 첫 만남은 불명확한데, 레오나르도의 기지와 작전이 돋보이는 일화는 전해진다. 레오나르도는 루도비코의 이목을 끌기 위해 소리가 더 크고 더 잘 울리도록 개조한 리라를 연주했다. 당시 궁정에는 앰프와 마이크가 없었으니 레오나르도의 전략은 성공적이었다. 레오나르도의 연주와 노래, 즉석

에서 짧은 시를 짓는 능력, 아름다운 외모와 세련된 패션 스타일은 화려한 밀라노 궁정과 잘 어울렸고, 루도비코는 잘생긴 피렌체 청년이 자신의 훌륭한 악기가 될 것임을 단박에 알아차렸다. 레오나르도도 루도비코가 자신의 이상적인 후원자가 되어줄 거라고 생각했다. 하지만 현실은 기대와 달랐음을 다음 그림을 통해 알 수 있다.

주문자의 요구를 녹여내다

밀라노에서 레오나르도에게 주어진 첫번째 일은 산프란체스코그란데 성당에 놓일 대형 제단화였다. 세폭 제단화의 중앙 부분만 레오나르도가 그렸고, 좌우측 부분은 밀라노에서 왕성히 활동하던 프레디스 형제가 그렸다. 후대에 붙여진 「암굴의 성모」라는 제목에서 알 수 있듯이 바깥세상을 차단하는 검은 기암괴석 동굴 앞에 성모가 앉아 있고, 성모의 오른편에 세례자 요한, 왼편에 아기 예수와 요한의 수호천사 우리엘이 있다. 성모가 원죄 없이 예수를 임신했다는 '원죄 없는 잉태 성심회the Confraternity of the Immaculate Conception' 종파의 산프란체스코그란데 성당에서 주문한 작품이라서 성모가 화면 중심에 위치해 있고, 한 손으로는 요한을, 다른 손으로는 자신의 아들을 보호하려는 듯한 자세를 취하고 있다. 그림 밖을 바라보는 우리엘은 왼손으로 예수의 몸을 받치는 동시에 오른손 검지로 요한을 가리키고, 요한은 두 손을 모아 예

수에게 기도하고 있다. 예수는 요한의 기도에 응답하듯 손가락을 들어 그에게 축복을 내린다.

「암굴의 성모」는 삼각형 구도로 앉은 네 명의 연결되는 손동작과 서로 교차되는 시선들이 빚어내는 리듬감이 탁월한 작품이다. 전경의 인물들은 고요하고 성스런 분위기를 자아내는 한편, 후경의 깎아지른 듯한 절벽과 바위들은 낯섦과 두려움을 자아낸다. 후경과 전경이 충돌하며 이질감이 증폭되는 이 그림은 전체적으로 신비로운 분위기를 띤다. 이는 성모자가 있는 저곳은 속세와 격리된 장소임을 전하기 위함이자, 순결한 성모의 잉태라는, 현실에서는 불가능한 일이 실제로 일어난 기적을 표현해내기 위한 선택으로 짐작된다.

성모가 예수보다 요한을 더 가까이에 두고, 자신의 옷으로 그를 보호하려는 자세를 취한 점은 주문자의 요구를 받아들인 결정 같다. 이 제단화를 주문한 교단에서는 성모의 보호를 받으며 아기 예수에게 축복을 받는 성 요한과 자신들을 동일시하고 있었기 때문이다. 세속의 욕망과 종교적인 내용을 접목시킨 르네상스 종교화답다.

이렇게 탁월한 완성작을 레오나르도와 동료들은 주문자에게 납품하지 않고 더 좋은 조건을 제시한 루도비코에게 판 듯하다.[5] 이 일로 인해 성당과 레오나르도는 지루한 법적 공방을 벌인다. 하지만 몇 년 후, 레오나르도와 동료들은 「암굴의 성모」를 하나

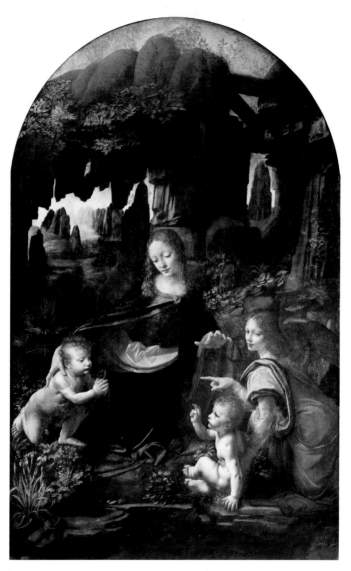

「암굴의 성모」,
나무 위에 덧댄 캔버스에 유채, 199x122cm,
1483~86년, 파리 루브르박물관.

더 그려서 수도회에 전달하는데, 이것은 현재 영국 런던 내셔널갤러리에서 소장 중이다. 스캐너를 이용해 이 작품의 밑그림을 살펴보니, 성모의 코와 턱, 목과 어깨 부분에 커다란 왼손과 손가락들이 확인되었다. 성모의 후광 상단 우측에도 얼굴의 형태가 드러나는 윤곽선이 있고, 원보다 더 큰 형태의 무릎을 꿇은 성모의 모습도 있었다. 레오나르도의 다른 작품에서 볼 수 있는 자세와 동일하다. 아마도 복제본을 만들어야 하는 상황에서 레오나르도는 기존 것과 다른 구성을 시도했나가 의외로 실용적인 태도를 발휘하여 단념하고, 이전 버전과 거의 유사하게 다시 그려서 완성한 듯하다.

두 작품은 전체적으로 비슷하나 조금 다르다. 교단의 요구를 받아들여 예전에는 그리지 않았던 광륜이 성모와 예수, 요한의 머리 위에 비치고 있고, 요한에게는 십자가 모양의 지팡이를 짊어지도록 했다. 날개가 생긴 우리엘은 손가락으로 요한을 가리키지 않고 그저 바라본다. 첫번째 버전이 어슴푸레하며 세련된 분위기의 피렌체 스타일이라면, 두번째 버전은 조금 더 엄숙한 분위기를 풍기며 전체적으로 선명함이 살아 있는 밀라노 스타일이다.

밀라노 궁정과 좋은 관계를 맺고 있던 프레디스 형제와 함께 「암굴의 성모」 제단화를 맡았다는 사실과 작업 비용이 상당히 인색했다는 점은, 당시 레오나르도의 기반이 약했음을 뜻한다. 이

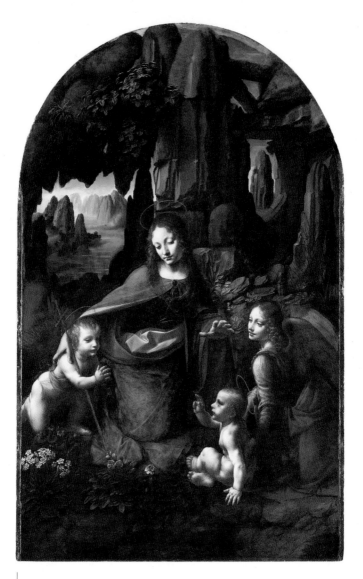

레오나르도와 암브로조 데 프레디스, 「암굴의 성모」,
패널에 유채, 189.5x120cm,
1491~99년경과 1506~08년경, 런던 내셔널갤러리.

그림으로 레오나르도는 밀라노에 이름을 알렸으나, 궁정 화가의 자리는 허락되지 않았다. 작은 좌절은 그를 하고 싶은 일들로 이끌었다. 레오나르도는 무기를 개발하고 제작했다.

하고 싶은 일에 매진한 진짜 이유

그는 전투용 기계, 병사들이 사용하는 무기와 방어용 기구, 요새를 구축하는 설비 등을 설계했고, 효율적으로 적을 공격할 수 있는 대량 살상용 대포에 다연발 장치 등도 개발했다. 특히 섬뜩한 것은 말이 이끄는 마차에 커다란 낫을 여러 개 설치해 말이 달리면 적을 가차 없이 죽이는 전차였다. 이것은 그의 독창적인 발명이라기보다는 기존의 군사기술서에서 아이디어를 얻어 수정보완했으리라 추측된다. 당시에는 지적 재산권의 개념이 없었으므로, 이런 일이 흔했을 테니 그가 설계했다는 무기들을 모두 그의 발명품으로 봐서는 안 된다. 그래서 레오나르도의 군사와 무기에 관련된 계획에 대해서 마틴 켐프는 "실용적인 발명품과 과거 관례 및 믿기 어려운 상상력의 산물이 구별 없이 혼재되어 있다"[6]고 평가한다. 이는 레오나르도가 자신의 재능이 무엇인지 잘 몰랐다는 바사리의 의견과도 일치한다. 저 말에서 비난이나 비아냥이 아니라, 재능 없는 무기 개발에 애쓰느라 그림에 소홀했다는 바사리와 켐프의 안타까움이 전해진다.

무기가 실제로 만들어져서 전쟁터에서 얼마나 효율적으로 사

용되었는가 만큼, 신무기를 가지려는 루도비코에게 매력적으로 호소했는가도 중요하다. 전자는 실체를 확인하기 어려워 사실 여부가 의심스럽지만, 후자는 그가 레오나르도에게 꽤 괜찮은 직책을 맡긴 것으로 미루어 짐작컨대 상당한 효과를 발휘했다. 이 와중에 레오나르도는 건축에도 적극적이었다.

사실 레오나르도는 루도비코와 밀라노의 '카살마조레Casalmaggiore 성채의 설계와 건축'에 대해 논의하기 위해 꾸려진 피렌체 기술협력단의 수행원이자 악기 연주자, 제조자로서 밀라노에 왔었다. 따라서 루도비코는 애초에 레오나르도를 성채 건축 공사와도 관련 있는 인물로 인식하고 있었고, 그가 1487년에 밀라노 대성당의 성당 중앙에 돔 형태의 십자가 탑을 얹는 공모전에 설계도를 제출했을 때도 놀라지 않았다. 레오나르도는 병든 대성당에는 의사의 역할을 할 건축가가 필요하다며 자신의 장점을 적극적으로 드러냈다.

"나의 모델에는 문제의 건물에 적절한 좌우대칭, 조화, 일치함이 있으며 (……) 어떤 열정으로도 여러분은 영향을 받지 않게 되고 올바른 건물의 규칙이 무엇인지 알게 되면 나눠진 부분들의 수와 본질을 설명해주는 모델들 가운데서 나를 선택하든지 나보다 나은 것을 선택하게 될 것입니다."[7]

레오나르도는 호기로운 주장을 뒷받침할 구체적인 계획안은 제출하지 않았고, 결국 밀라노 건축가 조반니 아마데오와 지안 돌체 부오노가 공모전에서 당선됐다. 어쩌면 그는 건축물에 대한 자문역으로 만족했던 듯하다.

이보다 앞서 밀라노에 흑사병이 창궐해 인구의 3분의 1이 사망하는 피해를 입었을 때도 그는 광장과 터널, 운하 등을 갖춘 미래지향적인 이상적 도시를 설계했다. 흑사병의 원인이 되는 위생 문제를 해결하기 위해, 위층은 사람들이 걸어다니는 인도, 아래층은 운하와 연결되어 상품과 가축들을 창고로 운반하는 곳이자 신분이 낮은 사람들이 사는 2층 도시로 설계했다. "화장실의 좌석은 수도원의 회전식 출입문처럼 회전할 수 있어야 하고, 평형추를 사용해서 원래의 위치로 돌아올 수 있어야 한다. 천장에는 구멍을 많이 뚫어서 사람들이 숨을 쉴 수 있게 해야 한다"[8]며 위생 문제를 해결하기 위해 다양한 방안도 제시했다. 이 도시도 실제로 만들어지지는 않았고, 데생과 설명이 곁들어진 노트의 기록으로만 남아 있다.

건축물부터 대포 등의 무기, 선박, 비행기, 헬리콥터 같은 당시로서는 상상하기 힘들었던 운송수단을 비롯해, 궁정에서 즐겨하던 단어퍼즐놀이까지 레오나르도는 다양한 분야에 매진했다. 단지 호기심과 지적 욕구 때문만은 아니었다. 다양한 분야에 능한

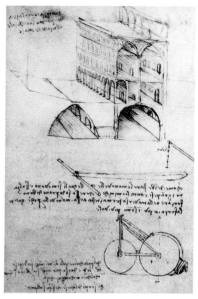

「이상적인 도시 메모와 데생」, 파리 학사원 소장 노트.

전문가이자 독창적인 기술을 소유한 과학자로서 루도비코를 사로
잡아 궁정에 들어가려던 노력의 일환이었다. 자신을 키워줄 권력
자에게 자신이야말로 권력자가 원하는 인재라는 인상을 심기 위
해 그가 필요로 하는 분야의 실력을 키웠다. 이제 기회가 오기만
하면 원하던 자리를 얻을 것 같았다.

레오나르도와 맞는 환경 DNA

인생에서 늘 같은 것만 원하는 사람이 있는가 하면, 인생의 시기마다 원하는 것이 달라지는 사람이 있다. 10대부터 20대까지 레오나르도가 원한 것과 30~40대에 원하던 것은 분명히 달랐다. 나이, 도시, 주변 사람이라는 세 가지 요소를 아울러 살펴보면, 그 변화는 확연하다. 10대와 20대에는 자신의 자유로운 기질이 너그러이 받아들여지며, 새로운 학문과 시대를 앞서가는 혁신가들이 즐비한 피렌체에서 과거와 현재의 생각들을 스폰지처럼 수용했다. 그리고 자신의 재능과 배경이 높은 점수를 받을 수 있는 밀라노로 옮겨와 30대를 맞았다. 그것은 실로 탁월한 결정이었다. 그 덕분에 루도비코를 위시한 새로운 주문자들과 만났고, 새로운 협력자(와 제자)들과 아틀리에를 열고, 새로운 학문에도 빠져들었다. 그렇게 그림과 전혀 상관없어 보이는 분야의 결실이 그림으로 흘러들었고, 피렌체의 세련됨에 밀라노 궁정의 화려함을 더한 우아한 스타일이 구축되면서, 레오나르도의 이름이 이탈리아 전역으로 퍼지게 된다. 밀라노로 가지 않았다면 이루지 못했을 성공이었다. 사는 장소를 바꾸면 인생이 달라진다. 레오나르도의 출생 DNA는 밀라노의 환경 DNA와 만나면서 활짝 피어났다. 영광의 뒤편에서는 궁정 대신들의 무시가 여전했으나, 레오나르도는 아주 우아하고 놀라운 방식으로 그들에게 복수한다. 「비트루비우스 인간」에 그 이야기가 담겨 있다.

피렌체가 금욕과 인문학의 분위기가
강했다면, 밀라노는 화려하고 기품 있는 왕을
정점으로 화려한 향락의 문화가 강했다.
궁정풍의 말투, 이국적인 짐승들로
레오나르도의 눈은 즐겁게 반짝였을 것이다.

「밀라노에서 본 알프스」,
오렌지빛 붉은 종이에 흰 분필 터치와 빨간 분필,
10.5x16cm, 1510~12년, 영국 로열컬렉션트러스트.

밀라노의 레오나르도 동상

인생은 방향 설정이 중요하다.

잘못 들어선 길에서는 빨리 가봐야 엉뚱한 곳에 먼저 도착할 뿐이다.

자신이 원하는 방향을 선택하여,

삶을 한 방향으로 몰아간 사람은 매력적이다.

좌절에 굴복하지 않고 인생의 두번째 기회를

낯선 도시에서 스스로 만들어낸 레오나르도는 자신을 잘 사용했다.

9장

무시와
좌절을
우아하게
넘어서다

분노
사용법

마음이 튼튼한 사람은 상처를 받지 않는 것이 아니라,
그것을 나름의 방식으로 넘어서는 것이다.

레오나르도에게 1490년경은 수확의 계절이었다. 「암굴의 성모」 성공으로 그는 암브로조 데 프레디스, 볼트라피오, 살라이, 마르코 도조노, 기계 기술자 줄리오 테데스코 등과 밀라노에 첫 아틀리에를 열었다. 여기서 완성된 「리타의 성모」는 레오나르도 혼자 완성했는지에 대해 논란이 있지만, 노트에 습작이 남아 있어서 최소한 그가 구성 단계에서부터 참여했음은 분명하다.

모처럼 맛본 성취감은 놀라운 결과로 이어졌다. 루도비코의 애인을 모델로 완성한 「체칠리아 갈레라니의 초상(흰 담비를 안은 여인)」은 마치 고대 그리스의 여신이 르네상스의 밀라노에서 인간으로 부활한 듯하다. 검정 배경에서 솟아난 갈레라니의 투명한 피부와 정돈된 장식들이 인물의 고혹적인 분위기로 수렴되며, 당대 최고의 미녀 갈레라니의 신비로운 아름다움을 그림의 세련미로 전환시켰다. '회화에서 볼 수 있는 가장 아름답고 비범한 작품'으로 정갈하고 고귀하며 차가운 듯 부드러워, '진실로 필적할 자가 없는 거장'이라는 찬사를 받았다. 만토바의 후작 부인 이사벨라가 바로 이 그림에 반해서 그토록 레오나르도에게 집착했던 것이다. 재미있는 사실은, 1489년경 루도비코는 갈레라니와 혼전 연애를 즐

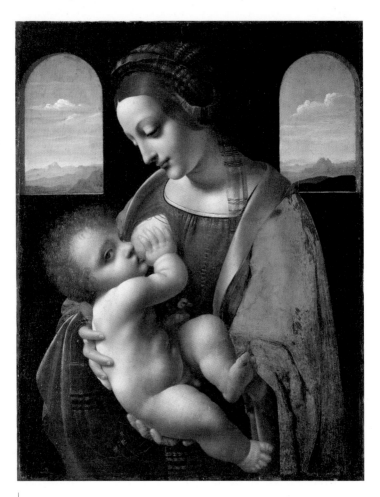

「리타의 성모」,
캔버스에 유채(원본은 패널), 42x33cm,
1490년경, 상트페테르부르크 예르미타시미술관.

겼다. 그러다 이 초상화가 완성된 후인 1491년에 이사벨라의 동생 베아트리체와 결혼했다. 갈레라니가 하얀 손가락으로 어루만지는 담비는 그리스어로 '갈레'이고 갈레라니를 뜻하는 동시에, 1480년 대 후반부터 자신의 문양으로 사용했던 루도비코를 암시한다. 그 러니 이 초상화는 루도비코가 제 애인에게 바친 애정 고백이자, 그들 연애사의 결정적 증거물이다. 1487년부터 1490년 사이에 레오 나르도는 그토록 바라던 '공작의 화가이자 공학자pictor et ingeniarius ducalis'가 되었다. 그런데 이 무렵 그는 건축과 해부학 등에 더욱 깊 이 빠져 들었다. 이번에도 변덕과 호기심 때문이었을까?

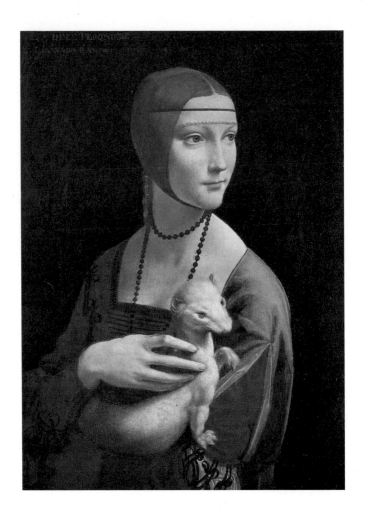

상반신과 고개의 방향이 어긋난 포즈의 갈레라니는 마치 움직이다 멈춘 듯하다.
역동적인 초상화를 선호한 레오나르도의 전형적인 포즈다.

「체칠리아 갈레라니의 초상(흰 담비를 안은 여인)」,
패널에 유채와 템페라, 54.8×40.3cm,
1490년경, 폴란드 차르토리츠키미술관.

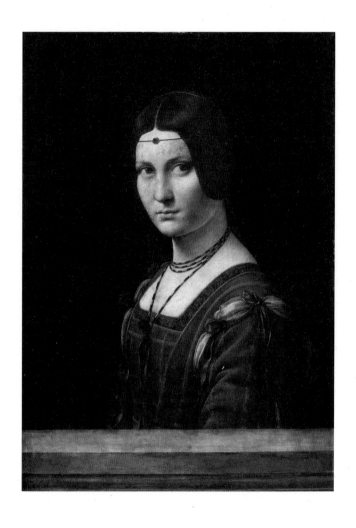

"레오나르도의 천재성과 그 손길에 감사하시오."

_ 벨린치오니의 시에서 [1]

「미상의 부인 초상(라 벨 페로니에르)」,
패널에 유채, 63x45cm,
1490년경, 파리 루브르박물관.

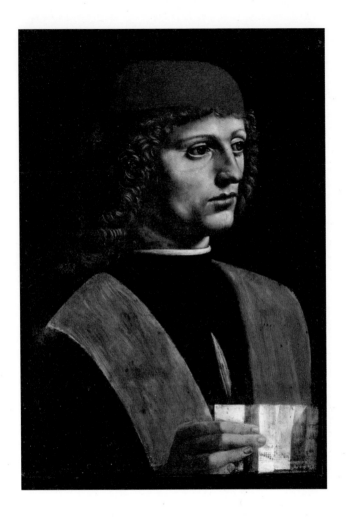

두 작품에 비해 표현력이 부족하여 레오나르도의 진품인지
의문이 제기되지만, 그의 손길이 닿았으리라 추측된다.

「남자의 초상」(음악가 프란키노 가푸리오의 초상으로 추정),
패널에 유채, 40×30cm, 1490년경, 밀라노 암브로시아나미술관.

진위 논란이 있었지만, 최근 연구 결과
레오나르도 작품으로 의견이 모아지고 있다.[2]

「비앙카 마리아 스포르차(아름다운 왕녀)의 초상」,
오크패널에 부착, 양피지에 검정, 빨강 및 흰색 분필, 펜과 잉크로 덧칠,
33x22.9cm, 1495~96년, 개인 소장.

분노는 성장의 촉매

왕과 일해도 화가의 신분은 아주 낮았다. 궁정에서 화가는 인문학과 철학을 모르는 기능인이었고, 피렌체 사투리로 말하는 레오나르도를 라틴어조차 모르는 미천한 계급이라며 무시했다.

"내가 배우지 못했기 때문에 일부 주제넘은 사람들이 나를 교양 없는 사람이라고 비판할 수 있다는 걸 잘 알고 있다. 얼마나 어리석은 사람들인가! 그들은 마리우스가 고대 로마 귀족들에게 한 것처럼 내가 그들에게 응답할 수 있다는 것을 정녕 모르는 것일까. 다른 사람의 작품에 관해 알고 있다는 점을 자랑스럽게 여기는 그들이 나의 작품에 도전할 수 있을까?" [3]

레오나르도는 궁정인들을 "권위에 의존하는 것으로 토론을 하는 사람은 그 자신의 지성을 사용하지 않는 것이다. 그는 단지 지성이 아닌 그의 암기력을 사용하고 있을 뿐" [4]이라며 고전을 외워 반복만 해댄다며 진정한 배움을 모르는 나팔수이자 다른 사람들의 노동 덕분에 외모를 치장하고 잘난 체하며 거들먹거리는 자들이라고 비난했다. 그러면서 자연에서 직접 길어올린 자신의 지식이 더 우월함을 증명하기로 결심했다.

밀라노에서 새로운 기회로 부풀었던 가슴은 분노로 뜨겁게 달아올랐다. 고대 서적을 읽기 위해 뒤늦은 나이에 라틴어 동사 변

화부터 배우기 시작했다. 그는 지식을 사랑했고, 그것을 얻어내는 과정에서 괴로움과 쓰라림을 대가로 치렀다. 그런 레오나르도를 봤는지, 1497년경에 라틴어 학자 벰보 추기경은 라틴어 '아마레amare'를 '사랑하다, 괴롭다'는 뜻으로 해석했다. 사랑은 곧 괴로움이었으니, 지식을 사랑한 레오나르도는 괴로움도 컸다. 애석하게도 라틴어는 금세 늘지 않았지만, 그는 뜻밖의 성과를 얻었다. 결정적 계기는 고대 로마 건축가 마르쿠스 비트루비우스 폴리오가 쓴 건축 이론서인 『건축 10서De architectura libri decem』다. 그림 없이 글로만 쓰인 터라 레오나르도는 주변의 도움을 얻어가며 겨우 읽어낼 수 있었는데, 피렌체에서 브루넬레스키와 알베르티를 알게 되었을 때만큼이나 강한 몰입으로 비트루비우스의 생각을 흡수했다.

"균형잡힌 인체의 부분들과 관련된 원리를 정확히 따르지 않는다면 그 어떤 신전도 조화와 비례가 없으므로 제대로 세워질 수 없다."[5]

비트루비우스는 원형과 사각형의 조합이 완전한 모양을 만들어내며, 심지어 그것이 인체의 완전성과도 연결된다고 주장했다. 인체와 건축은 관련이 깊다는 비트루비우스의 의견에 동의한 레오나르도는 건축가를 '건물의 의사醫師'로 표현하기 시작했다. 이때

부터 그는 건축 디자인과 인체해부학의 밀접한 연결성을 이해했고, 해부학 스케치를 본격적으로 시작했다. 이렇게 분노로 촉발된 공부가 레오나르도의 머릿속에 흩어져 있던 건축, 인체해부, 생리학 같은 분야의 지식들을 서로 연결하게 만들었다.

"세계의 모든 것이 일련의 보편 법칙, 원리, 관계, 힘 들의 지배를 받으면서 서로 묶여 있다는, 거의 두려울 만큼의 우주적인 장대함으로 깨달았을 생각에 뿌리를 두고 있었다. 레오나르도는 세계에 관한 경험적 연구를 충분히 부지런히 해나간다면, 사물의 내부 원인까지 뚫고 들어갈 수 있을 거라고 생각하기 시작했다."[6]

이런 관점에서 회화는 세상에 대한 모사가 아니었고, 자연 피조물의 성질과 아름다움, 세계의 조화를 눈에 보이게 만드는 작업이었다. 사람의 몸은 기어와 도르래 등 다양한 부품들로 구성된 일종의 기계이고, 기계는 조화와 균형을 갖춘 유기적인 몸과 같으며, 같은 원리로 건축은 해부학이요, 해부학은 지리학, 지리학은 수학, 수학은 기하학, 기하학은 음악, 음악은 일종의 물리학이라는 결론에 도달했다. 이 모든 것의 열쇠는 수(數), 소리, 무게, 시간, 공간, 존재하는 모든 힘에서 파악되는 비례라고 믿었다.[7]

생각은 이렇게 했으나, 이를 체계적으로 기록하여 다른 사람들에게 전달하자니 막막했다. 레오나르도는 이해력은 좋았으나 자신

이 이해한 것을 상대에게 풀어 설명하거나, 관찰한 것을 요약하는 데는 서툴렀다. 결국 레오나르도는 자신의 깨달음을 그림으로 표현하기로 결심한다. 이것이 「비트루비우스 인간」을 그린 배경이다.

가장 수학적인 그림, 그림으로 표현한 수학

건축가 비트루비우스는 건축에 관한 자신의 책에서 자연이 아래와 같은 방식으로 인간의 치수를 정했다고 말한다. 손가락 4개는 한 손바닥의 너비와 같고, 손바닥 4개는 한 발의 길이와 같다. 손바닥 6개는 1완척cubit(손가락 끝에서 팔꿈치까지 길이)이 된다. 4큐빗은 사람의 키와 같고, 4큐빗은 1보폭pace이다. 손바닥 24개 길이는 사람의 키가 된다. 이것들이 사람 체격의 치수이다. 만약 두 다리를 벌려 머리가 키의 14분의 1만큼 내려오도록 하고, 두 팔을 벌려 가장 긴 손가락이 머리 꼭대기의 높이와 같도록 올리면, 바깥으로 뻗친 팔다리의 네 끝점 사이의 중심점은 배꼽이 될 것이며, 두 다리가 그리는 공간은 이등변삼각형이 된다.

사람이 두 팔을 벌린 폭은 키와 같다. 머리카락 시작점에서 턱밑 끝까지는 사람 키의 10분의 1이며, 턱밑에서 정수리까지는 키의 8분의 1, 가슴 꼭대기에서 정수리까지는 키의 6분의 1이다. 가슴 꼭대기에서 머리카락 시작점까지는 전체 키의 7분의 1이 되며, 젖꼭지에서 정수리까지는 키의 4분의 1이 된다. 양어깨를 지나는 최장 거

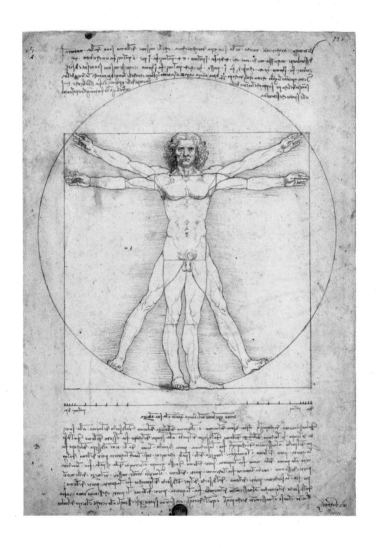

미술과 과학, 철학과 역사, 해부학과
기하학 등을 융합시킨 작품이다.

「비트루비우스 인간」,
종이에 펜과 잉크, 34.3×24.5cm,
1492년, 베네치아 아카데미아미술관.

리는 키의 4분의 1과 같으며, 팔꿈치에서 손끝까지의 길이는 키의 5분의 1에 해당하며, 팔꿈치에서 어깨 끝까지는 키의 8분의 1에 해당한다. 손 전체는 키의 10분의 1과 같다. 음경은 사람의 한가운데에 있으며, 발 길이는 키의 7분의 1과 같고, 발바닥에서 무릎 아래까지는 키의 4분의 1에 해당하며, 무릎 아래에서 음경 시작점까지는 키의 4분의 1이다. 턱과 코 사이, 머리카락 시작점에서 두 눈썹 사이 부분의 길이는 모두 거기에서 귀까지의 거리와 비슷하며 얼굴의 3분의 1길이이다.[8]

레오나르도가 그림의 위아래에 거울문자로 쓴 전문이다. 비트루비우스의 잣대로 인체를 실측하면 현실과 맞지 않았는데, 당시 사람들은 저 수치를 이상으로 삼았고 현실과는 다를 수 있다고 받아들였다. 레오나르도는 직접 측정하여, 비트루비우스가 제시한 '발 길이가 전체 키의 6분의 1'이 아니라 7분의 1임을 알게됐다. 그렇게 하니 비트루비우스가 말한 대로 배꼽이 몸의 중심이 되었다. 이런 발견을 레오나르도는 세로 34.29센티미터, 가로 24.45센티미터 크기의 종이에 원과 정사각형을 정확히 그리고 치수를 확인하기 위해 컴퍼스와 직각자, 끝이 뾰족한 철필(연필이 없던 시절 그림에 초기 윤곽을 잡는 용도), 펜과 완성된 느낌을 주는 갈색 잉크 같은 도구들을 이용했다. 평소처럼 준비작업 기간이 꽤 길었고, 실제 작업은 오래 걸리지 않았을 것이다. 입을 다물고 정

면을 노려보는 듯한 곱슬머리의 중년 남자는 두 팔을 활짝 벌릴 때는 다리를 모으고, 팔을 비스듬히 위로 들어올릴 때는 약간 벌려서 원과 사각형 안에서 최적의 자리를 차지하고 있다. 마치 상반신과 시선을 엇갈리게 구성하여 역동적인 초상화를 그리듯, 여기서도 몸통 부분은 고정되었으나 팔다리를 여러 각도로 움직여 '정지된 운동감, 운동의 정지감'을 표현했다. 그래서 당당한 자세, 확신에 찬 시선, 긴 곱슬머리, 굳게 다문 입, 오똑한 코, 강건한 신체의 서 남자는 특정한 누구를 넘어서 영원불멸의 존재처럼 느껴진다.

인체의 설계가 우주에 감춰진 기하학과도 일치한다고 믿었던 비트루비우스에게 원은 우주와 신적인 것, 정사각형은 지상과 세속적인 것을 상징했으니, 그 안에 위치한 인간은 세계가 축소된 형상물이다. 그러니까 이것은 비례와 기하학의 문제를 넘어 철학적 고찰로도 읽힌다. 그렇다면 이런 중요한 자리를 차지한 저 남자는 누구일까?

이것은 자화상이다

레오나르도 자신일 것이다. 당시 서른여덟 살의 레오나르도는 저 남자의 얼굴과 꽤 닮았다고 학자들은 분석한다. 친구였던 도나토 브라만테Donato Bramante(Donato di Angelo di Antonio, 1444~1514)가 그린

|
「비트루비우스 인간」(부분).
내가 진정한 지식인이다.

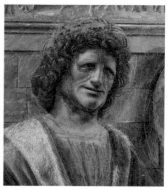

|
도나토 브라만테,
「헤라클레이토스와 데모크리토스」(부분),
캔버스에 옮겨진 프레스코, 102x127cm,
1486년, 밀라노 브레라미술관.

「헤라클레이토스와 데모크리토스」의 왼편 남자가 이즈음의 레오
나르도로 보고 있다. 두 얼굴을 나란히 두면 곱슬머리, 코와 눈매,
얼굴 형태 등 동일인으로 보인다.

"자신의 몸에서 각 부위에 대한 비례를 측정하고, 만약 다른 사람
들과 일치하지 않는 부분이 있으면 기록하되, 자신이 그리는 인물
에는 그것을 사용하지 않도록 조심하시오. 잊지 마시오, 왜냐하면
사물을 자신과 비슷하게 만들면서 기뻐하는 건 화가들의 흔한 악
덕이기 때문입니다."⁹

자신을 자주 모델로 삼았으리라는 추정과 더불어, 이 글은 자기 고백의 뉘앙스가 강하며, 마지막 말은 경험담을 풀어쓴 듯하다. 의미로 접근하면 더욱 레오나르도라는 의심이 짙어진다. '원(우주, 신) - 정사각형(지상, 세속) - 인간(세계의 축소판, 이상적 형상, 남자)'에서 이상적 비례의 인간을 자신의 얼굴로 그려서, 자신이 가장 이상적인 정신을 지닌 인간이라고 밀라노 궁정인과 지식인을 자처하는 자들에게 말하고 싶었던 것은 아닐까? 자신을 무시하며 진정한 지식을 모르는 그들에게 보란 듯이 자기의 지식과 연구의 결과물을 과시하고 싶었던 것은 아니었을까? 왜냐하면 레오나르도는 자신이야말로 비트루비우스와 브루넬레스키 같은 위대한 '화가 - 공학자' '건축가 - 공학자'의 계보를 잇는다고 믿었기 때문이다.

따라서 이 그림으로 레오나르도가 하고 싶은 말은 분명하다. '나는 과학과 예술을 모두 아는 자로서 너희같이 옛날 책이나 달달 외우는 자들과 비교할 수 없다.' 분명 이 그림을 본 당시 밀라노 궁정인과 지식인들은 레오나르도의 박식함과 대담함에 깜짝 놀랐을 것이다. 그리고 이것이 그가 수학과 기하학을 탐닉한 진짜 이유일 것이다.

수학과 기하학에 탐닉한 진짜 이유

수학과 기하학은 철학과 더불어 가장 이성적인 작업이자, 정신적인 노동으로 간주되었다. 기하학geometry의 어원은 이집트 나일강 범람에 대비하기 위한 토지geo+측량술metry에서 비롯했다. 이런 실용적인 산수를 그리스의 철학자 피타고라스가 순수한 이론적 수학으로 바꾸면서 최초의 수학자가 되었다. 그후로 파스칼, 데카르트처럼 유럽의 많은 철학자들은 수학자이기도 했고, 그리스 기하학을 집대성한 에우클레이데스가 쓴 『원론』은 19세기 중엽까지 유럽의 지식인들에게 성경 다음으로 많이 읽혔다. 그리스인들은 말과 문자를 유희를 즐기듯, 숫자와 기하학을 놀이 삼았다. 파스칼은 『팡세』의 앞부분에 기하학적 정신esprit de geometrie에 관해 언급하면서, 기하학을 일종의 사유의 방법으로 자리매김시킨다.

"결코 그릇됨이 없는 방법을 모든 사람은 갈구한다. 논리학자가 그곳

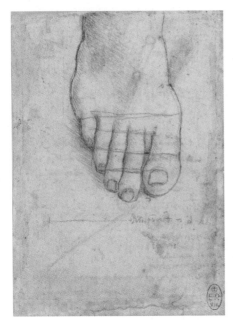

「비례선이 그려진 오른발」,
종이에 붉은 분필, 9.9x7cm,
1493~94년,
영국 로열컬렉션트러스트.

으로 인도한다고 공언하지만 기하학자만이 도달할 수 있다. 기하학
과 그것을 본받은 자를 제외하고 진정한 논증은 존재하지 않는다." [10]

수학은 생각의 방식이고, 생각하는 자는 기하학자였으니, 레오
나르도에게 수학에 기반한 기하학 공부는 생각의 방식을 다듬는
시간이었다. 그것들이 회화와 발명, 건축과 토목의 기초학문이기
도 했지만, 모양과 형태를 생각하고 그것을 비례에 맞춰 균형잡히

게 그리는 행위 자체가 그에게는 더없는 즐거움이었을 것이다. 그것을 계속하고 싶었고, 하다보니 실력이 쌓여 다른 일들도 할 수 있게 되었을 것이다.

그러니까 레오나르도에게 수학이란 계산하고 그것을 추상적으로 표현하는 기하학의 즐거움이 앞선 학문이었고, 건축과 지도 제작 등은 그 결과물인 셈이었다. 귀족만이 지식을 쌓고 세상을 관조하던 시대에 서자 출신의 화가 레오나르도는 수학과 기하학에서 순수한 즐거움을 찾은 교양인이었다.

피타고라스+소크라테스=레오나르도

과학 분야의 고전 『코스모스』를 쓴 칼 세이건에게 과학은 지식의 총합이 아니라, 생각하는 방법이다. 어떻게 생각할 것인가가 과학이 답해야 하는 질문이다. 레오나르도는 세상을 제대로 이해하기 위해 책으로 지식을 쌓고, 사람과 자연을 관찰하며 그것을 다듬었다. 책과 책 바깥세계 사이에서 그는 지식이 만들어지는 현실을 눈여겨봤고, 책 속에 정리된 과거의 지혜와 유산들을 당대의 현실에 적용했다.

지식의 세계에서 입구는 있으나, 그 끝은 없으므로 출구는 없다. 지식을 신으로 모셨던 그에게 출구 없는 그곳은 신앙심이 샘솟는 성소였다. 죽어도 생은 끝나지 않는다는 성경의 가르침처럼, 그에게 세상을 알고 싶다는 바람은 살아서는 끝낼 수 없는 욕망

이었다. 레오나르도는 모르는 사실은 모르는 것으로 인정하고, 새로 알게 된 사실로 인해 기존 생각을 바꾸는 것도 두려워하지 않았다. 호기심으로 불타올랐고, 탐구에 끈질겼으며, 지식 앞에서는 늘 겸손했다. 그것이 과학자 레오나르도의 모습이다.

이처럼 그의 위대함은 자신의 눈으로 본 현상을 논리적으로 분석하고 그에 대한 질문을 지속적으로 던졌다는 데 있다. 그렇게 분야를 넓혀갔고, 그것들끼리 서로 연결되기도 하고 끊어지기도 하면서 이어졌다.

답을 찾았는가는 부수적인 문제였다. 그렇다면 왜 그는 그런 연구를 계속했을까? 과학자로 성공하기 위해서? 아니다. 그는 세상에 대한 호기심을 자신의 눈으로 온전히 이해하고 싶었다. 자기자신을 위한 연구였으니 세속의 실용적인 목표에서 벗어날 수 있었고, 호기심과 연구가 이끄는 길로 걸었다. 그렇게 걷다보니, 그는 자연과 인간에 대한 개념을 자기 관점에서 말하는 철학가의 면모까지 갖추게 됐다. 이런 측면에서 「비트루비우스 인간」 속 남자를 보면, 그는 역시 레오나르도처럼 보인다. 이런 빛나는 성취의 이면에는 뼈아픈 좌절과 실패가 진행 중이었다.

기적이 필요했던 미완성작

스케치와 에스키스esquisse, 드로잉은 다르다. 스케치는 현실을

관찰하고 모사하는 행위이고, 머릿속의 생각을 표현하는 것은 에스키스, 둘을 모두 포함한 것을 드로잉이라 통칭한다. 따라서 창조의 최초 순간을 거친 선들로 표현하는 에스키스에서는 다듬어지지 않은 선들 사이로 창조자의 생각이 어른거린다.

레오나르도는 역사상 최대 규모의 기마상을 앞발과 상체를 모두 든 상태의 아주 역동적인 포즈로 만들 계획을 세웠는데, 이러한 계획은 제 아비의 승전 기념물을 통해 자신의 정통성을 과시하려던 루도비코의 야심과도 맞아떨어졌다. 힘이 넘치는 이 자세는 말의 뒷발에만 작품의 무게를 실어야 하므로, 조각으로 만들기란 거의 불가능했다. 당시 대부분의 기마상 조각이 말의 앞발로 쓰러진 사람들을 짓밟는 자세를 취한 이유는 무게중심을 나누려는 의도였다. 따라서 레오나르도가 오롯이 뒷발로만 무게를 감당하는 형상의 기마상을 만들겠다고 했을 때, 사람들은 불가능하다고 수군거렸다. 그 점을 누구보다 잘 알았던 레오나르도는 그것을 가능하게 만드는 새로운 기술을 개발하기로 했다. 이제 화가 레오나르도가 물러서고 과학자 레오나르도가 연구에 몰두하여 필요한 각종 기술들을 습득했다.

거듭된 실패의 우여곡절 끝에 1492년 후반에 주형을 뜨기 위한 높이 7미터가 넘는 진흙 모형틀을 완성하였고, 이를 루도비코의 조카딸과 막시밀리안 황제의 결혼식 축하연 장식으로 선보였다. 모두가 불가능하다고 생각했던 야심찬 프로젝트의 5부 능선

독창성만으로 기적은 이뤄지지 않는다.
"행운이 오면 앞머리를 단단히 잡아라.
행운의 머리 뒤쪽은 대머리이기 때문이다."
그가 좋아했던 이 속담을 쓰면서 이 일을 생각했을까?

을 레오나르도는 집요한 연구로 넘어선 것이다.

바사리도 "레오나르도가 만든 거대한 점토 모델을 본 사람이라면 누구나 그보다 더 훌륭하거나 더 웅장한 예술작품은 본 적이 없다고 생각했다"[11]고 썼고, 시인 발다사레 타코네는 "이보다 더 큰 조각상은 그리스에서도 로마에서도 본 적이 없다네. 말이 얼마나 아름다운지 보게. 레오나르도가 홀로 만들었다네"[12]라며 감탄했다. 하지만 노력이 뒷받침된 행운은 거기까지였다.

일은 일로 한다. 일에 마음을 담지 않는다

청동 기마상 프로젝트는 결국 좌절됐다. 레오나르도의 열정은 뜨겁게 타올랐으나, 찬물이 끼얹어졌다. 1494년 프랑스의 침공으로 대포를 주조해야 했던 루도비코는 청동 기마상을 위해 할당했던 75톤의 청동을 모두 페라라의 무기 공장으로 보냈고, 레오나르도의 야심찬 계획은 한순간에 증발됐다. 국가의 운명이 걸린 전쟁이 이유였으니, 레오나르도는 루도비코에게 계약서를 들이밀며 지키라고 설득할 수 없었다. 점토로 만든 기마상은 완성된 채로 버려졌고, 프랑스군의 훈련 상대 내지는 심심풀이용으로 사용되다 부서지고 잊혔다.

"무화과나무가 열매를 맺지 못하면, 누가 그 나무를 주목하겠는가. 열매를 맺고 인정을 받기 위한 레오나르도의 소망은 인간에 의해

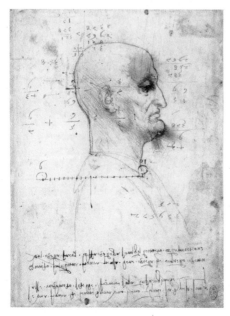

|
「수학적 계산과 기록이 적힌
대머리 남자의 옆모습」,
종이에 붉은 분필과 펜과 잉크,
17.2x12.4cm, 1492~25년,
영국 로열컬렉션트러스트.

비틀리고, 부러질 수 있었다." [13]

르네상스시대의 수학자 카르다노의 말처럼, 대표작 하나 없이 중년이 된 예술가는 위험하다. 특히 평균 수명이 40대이던 16세기 유럽에서 40대 초반의 레오나르도는 몹시 초조했고, 밀라노를 넘어 유럽에 명성을 떨칠 대표작이 간절했다. 기도가 간절할수록 어긋난다고 했던가. 전대미문의 거대한 청동 기마상을 완성해 수학

과 과학, 조각과 예술의 조화를 표현하고 싶었던 그의 계획은 중도 포기 당해버렸다. 실현되지 못한 계획 앞에서 레오나르도의 속도 시커멓게 타들어갔을 것이며, 미래의 희망으로 지금의 좌절을 덮으려 아무리 애써도 허무는 커져만 갔을 것이다.

"내가 뭔가 이룬 게 있거든 좀 말해주게"
"내가 뭘 한 게 하나라도 있거든 좀 말해주게."[14]

그의 노트에 적힌 말이다. 심한 자책, 우울감과 더불어 스스로를 객관적으로 보려는 의지도 느껴진다.

실패는 인간의 의지를 시험하고, 우리의 밑바닥을 드러나게 한다. 마음이 튼튼한 사람은 상처를 받지 않는 것이 아니라, 그것을 나름의 방식으로 넘어선다. 레오나르도는 좌절은 좌절로 두고, 자기가 책임져야 할 사람들을 생각해야 했다. 제자들과 경제적 상황을 생각하면 그런 좌절감에 젖어 있을 수만은 없었다. 청동 기마상이 물거품된 후 루도비코에게 절망과 분노의 편지를 쓴다. 지금은 곳곳이 찢겨 사라진 편지의 일부만이 전해진다.

제 섬김에 대한 보상으로. 왜냐하면 저는 그럴 자격이 …… 이런일을 맡겨주셨지만 사실 그런 일은 …… 저보다는 그들이 훨씬 나

을 것이며 …… 제 분야가 아니므로 바꿀 수 있다면 …… 말에 대
해서는 일절 언급하지 않겠습니다. 저도 때를 알고 있으니까요.[15]

냉정하게 현실을 파악하니, 그는 제대로 이룬 것이 없는 채로
노년에 접어들었다. 열매를 맺지 못하는 무화과나무라고 세상이
체념했을 때, 그는 무화과나무가 죽지 않았음을, 자신의 열매는
비할 바 없이 아름다울 것임을 확인시켜야 했다. 그런 초조와 불
안의 절정에서 레오나르도는 루도비코에게 작은 일거리라도 달라
고 간청한다. 절망의 상황에서 그는 자신의 비장의 무기를 이용
하여 유럽 전역에 이름을 떨칠 명작을 완성한다. 바로 「최후의 만
찬」이다.

점토 기마상이 공개된 밀라노의 스포르차성

●

자기 능력의 80퍼센트만으로 잘해낼 수 있는 일을 하면, 여유롭게 일을 마무리할 수 있다. 자기 능력의 100퍼센트가 필요한 일은 다소 힘겹고 작은 돌발 변수에도 숨이 찬다. 능력의 120퍼센트를 발휘해야 하는 일은 주변에 피해를 끼칠 가능성이 크다.

레오나르도는 능력을 약간, 때때로 과도하게 상회하는 일에 과감하게 자신을 던지곤 했다. 그렇게 해서 성취하지 못한 일들도 있었지만, 그런 과정을 통해 스스로를 확장시키고 발전시켜나갔다. 우리도 공을 멀리 차야 할 때가 있다. 공을 찬 후에는 누구보다도 열심히 달려야 한다. 잠재된 실력이 발현될 때 우리는 그만큼 성장한다.

자기다움으로
「최후의 만찬」을
완성하다

자아
유지법

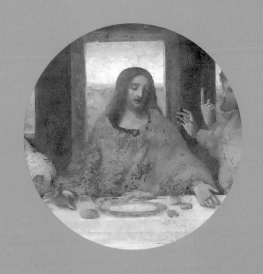

나를 나답게 유지함은 나약하게 외부를 차단하는 것이 아니라,
세상과 소통하며 자신을 튼튼하게 길러내는 것이다.

모든 시대는 하나의 상징으로 말할 수 있다. 고대 이집트가 신화의 시대였다면, 고대 그리스는 신화를 넘어 철학의 시대를 열었고, 로마는 그리스 철학을 받아들여 유럽을 정복했다. 기독교를 국교로 정하면서 시작된 중세는 종교의 시대였다. 약 1000년간 지속된 중세는 15세기 말 이탈리아의 피렌체에서 종언을 고한다. 과학이 종교의 지배에서 벗어났고, 종교는 예배당과 일상의 생활 습관으로, 과학은 연구실과 공공 기관을 차지하며 각자의 길로 나아갔다. 기독교가 물러선 자리에 소크라테스와 플라톤의 철학이 돌아오며 '리나시타Rinascita(르네상스)'가 일어났다. 반복을 전제한 재탄생과 완전히 새로운 탄생을 모두 포함한 르네상스는 고대 그리스 로마의 문화를 그대로 가져오지 않고(못했고), 그 기반 위에 당대의 특징을 더해 새롭게 창조했다.

새로움의 핵심은 있는 그대로 보여주고, 눈에 보이는 것을 보이는 대로 그리는 사실주의realism였다. 이것은 '교회에 의해 정해진 대로, 그려야만 하는 대로 그리지 않겠다'는 뜻이었다. 신에서 인간으로 생각의 중심이 옮겨갔고, 그 하나의 축이 움직이면서 모든 것들이 바뀌었다. 15세기 끄트머리의 밀라노에서 레오나르도

는 이런 변화를 온몸으로 밀고 나아가고 있었다. 필생의 대작을 만들겠다는 야심이 무너진 고통 속에서 그는 지금까지 갈고 닦은 비장의 무기를 모두 꺼내들고 산타마리아델레그라치에 성당의 「최후의 만찬」 작업에 착수했다.

거리의 인물을 모델로 삼다

종교에 생각이 갇히지 않았던 레오나르도는 최후의 만찬을 새로운 관점에서 바라봤다. 식사가 중심이던 기존의 「최후의 만찬」과 달리, 레오나르도는 예수가 "너희 가운데 한 사람이 나를 배반할 것이다"(마태복음 26장 21절)라고 말한 직후에 벌어진 열두 제자들의 반응에 집중한 장면을 그렸다. 맨 왼쪽의 바르톨로메오는 흥분해서 의자에서 벌떡 일어섰고, 그 곁의 소小야고보와 안드레아는 놀라움에 손을 들고 있다. 분노한 베드로는 요한의 어깨를 짚으며 스승이 말하는 배신자가 누구인지 물어보는 듯하고, 예수가 가장 사랑한 제자 요한은 슬퍼하면서도 체념한 듯한 모습이다. 예수의 몸값으로 받은 은화주머니를 쥔 유다는 그로부터 멀어지려는 듯 몸을 뒤로 젖히다가 소금통을 쏟는다. 오른쪽 끝의 시몬과 타대오, 마태오는 지금 이게 무슨 상황인지 격렬하게 의견을 나누고, 토마와 대大야고보는 예수에게 지금 한 말씀이 무슨 뜻인지 따져묻는 듯하며, 그 곁의 필립보는 놀람과 자책의 표정이다. 예수는 고요하나 격랑에 휩싸인 제자들의 모습은 생생하여 충격적이다.

레오나르도는 성경의 이야기를 사실적으로 보여주면서 인간의 특성을 표현하는 데 집중했다. 즉 예수의 말에 제자들이 각기 어떻게 반응하는지를 각 인물들의 성격에 맞게 재현함으로써, 이 사건을 어떻게 보는지에 대한 연구가 이 그림의 핵심이다. '예수의 저 말씀을 처음 들은 제자들은 어떻게 반응했을까? 그 반응을 어떤 몸(짓)으로 드러낼 것인가?' 스승이 말하는 배신자가 누구인가에 대한 놀라움과 의심, 스승의 참뜻에 대한 의문과 배신자에 대한 분노 등 폭풍 같은 감정 상태와 요동치는 시선을 15세기 말 밀라노의 수도사들에게 체감시켜야 했으므로, 레오나르도는 그림의 모델을 찾기 위해 온 밀라노를 헤집고 다녔다. 당시 밀라노 궁정에 머물던 크리스토포로 지랄디Cristoforo Giraldi의 기록이다.

"레오나르도는 어떤 인물을 묘사하고자 하면 (……) 그런 사람들이 모이는 곳으로 갔다. 그러고는 그들의 얼굴과 태도와 옷과 몸의 움직임을 관찰했다. 자신이 찾고 있는 무언가를 발견하면, 항상 자신의 혁대에 매달고 다니는 작은 노트에 철필로 기록했다." [1]

자신이 살아가는 현실에서 발견한 인물을 종교화의 모델로 삼기 위해서는 그 모델에 대한 해석이 필수였다. '이 인물은 이런 사람이니 이렇게 그려야 한다. 그러니 그에 어울리는 얼굴을 찾아야 한다'고 화가는 생각했다.

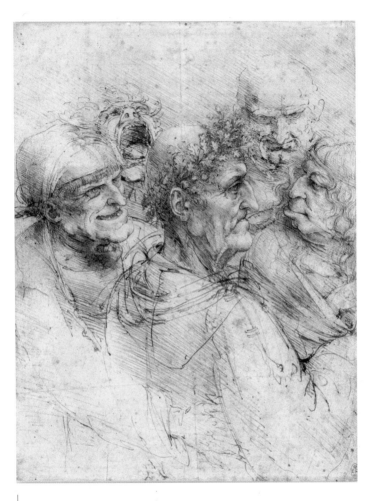

「다섯 명의 그로테스크한 인물들」,
종이에 펜과 잉크, 26x20.5cm,
1493년경, 영국 로열컬렉션트러스트.

"사람은 뚱뚱하고 작은 체격이든, 크고 마른 체격이든, 또는 그 중간이든 비례가 잘 맞을 수 있다. 그리고 이런 다양성을 포착하지 못하는 화가는 인물상들을 늘 한 가지 유형으로 그려서 마치 그들이 한 형제인 양 보이게 한다. 이는 심히 비난받을 일이다."[2]

개개인은 저마다 고유한 특성이 있으니, 모두 다르게 그려야 한다. 이것이 사실주의의 핵심이다. 얼굴과 성격의 상관관계에 대한 탐구심이 대단했던 레오나르도는 관상학에 탐닉했고, 노트에는 다양한 종류의 얼굴 스케치가 가득했다. 그는 절망한 사람을 표현하는 방법도 기록해뒀는데, 절망한 사람에게 칼을 쥐어주고 스스로 상처를 내게 한 후 한 손으로 옷을 졸라매도록 하면 고통은 커질 것이다. 거기에 다른 손으로 그 상처를 할퀴게 하면 절망한 사람의 표정을 효과적으로 표현할 수 있다고 했다. 이처럼 모델에게 정확히 원하는 바를 이끌어내기 위한 구체적인 연기 지도 방법을 동원하거나, 모델이 편안한 분위기에서 자연스런 표정을 짓도록 연출하기도 했다.

"레오나르도가 한 번은 웃는 모습의 농부들을 그리고 싶어 했다. 그는 조건에 맞는다고 생각한 사람들을 골라서, 그들과 안면을 튼 후에 몇몇 친구의 도움을 받아 그들을 위한 파티를 준비했다. 그리고는 그들 반대편에 앉아서 그들에게 세상에서 가장 정신 나가고,

가장 어처구니없는 이야기를 했다. 이런 식으로 레오나르도는 그들을 포복절도하게 만들었다. 그러면서 그들 모르게, 자신의 어처구니없는 말에 대한 그들의 온갖 반응과 몸짓을 관찰했고, 그 관찰 결과를 마음속에 새겼다. 그들이 돌아가고 난 후 레오나르도는 자신의 방으로 돌아와서 데생 하나를 완성했다. 이는 사람들이 쳐다보기만 해도 꼭 파티에서 레오나르도의 이야기를 들었을 때처럼 웃음을 터뜨리게 만드는 완벽한 데생이었다."[3]

이런 식으로 그는 상대방에게 원하는 표정을 만들어냈고, 때로는 여러 명을 합쳐서 하나의 인물을 완성하기도 했다.「최후의 만찬」에서 세속과 성스러움이 공존하는 예수의 얼굴은 추기경의 측근인 조반니 공작, 손은 파르마의 알렉산드로를 모델로 삼았다. 이러니 시간이 많이 걸릴 수밖에 없었는데, 모두가 그의 작업 방식을 이해하고 참을성 있게 기다린 것은 아니었다. 중도 포기의 악명이 높은데다 어떤 날에는 그림 앞에서 하루종일 지그시 바라보기만 했고, 다른 작업장에서 일을 하다가 갑자기 와서는 붓질한 번 하고 다시 떠나는 경우도 많았으니, 그를 감독하는 산타마리아델레그라치에의 수도원장의 눈에 곱게 보일 리 만무했다. 이에 그는 루도비코에게 레오나르도를 힐난하는 편지를 보냈는데, 그에 대한 레오나르도의 재치 넘치는 반박문이 기록으로 남아 전해진다.

「유다 얼굴 습작」,
붉은 종이에 붉은 분필, 18x15cm,
1495년경, 영국 로열컬렉션트러스트.

「최후의 만찬을 위한 습작(베드로 추정)」,
푸른 종이에 철필, 펜과 잉크, 14.5x11.3cm,
1495년경, 빈 알베르티나판화미술관.

"절대로 어깨 한가운데에 머리를 세워놓지 말고,
약간 오른쪽이나 왼쪽에 올려놓자.
머리 위나 아래를 바라볼 때나 눈높이로 똑바로 바라볼 때에도,
자세란 생생하게 살아 있어야 한다!" – 레오나르도 다빈치

"전하(루도비코), 작품에서 유다의 머리만 완성되지 않았음을 알고 계실 것입니다. 유다는 모두가 알고 있듯이 소문난 악한이기에 그의 사악함에 걸맞는 얼굴이어야 합니다. 저는 이것을 찾느라 거의 1년 동안 흉포한 자들이 득실거리는 보르게토로 가고 있습니다. 하지만 아직도 제가 생각하는 그런 악한의 얼굴을 발견하지 못했습니다. 악한의 얼굴을 찾기만 하면 바로 완성할 수 있습니다. 저의 연구가 결실을 맺지 못하고 있다면 전하께 저를 모함한 자가 바로 유다에 합당할 터인즉 그자의 얼굴을 대신 그려놓겠습니다."[4]

이 말에 루도비코는 박장대소했고, 천하의 악한인 유다의 모델로 자신을 모함한 무뚝뚝하고 성급한 수도원장을 그리겠다고 하니 뜨끔했을 수도원장은 남들 눈에 자신이 어찌 보일까를 염려하여 끝내 사퇴했다고 전해진다.

현장에 철저하게 발 딛고 있을 때, 사실성은 강해진다. 「최후의 만찬」에서 전형적으로 그려지던 성인들의 얼굴, 베드로는 어떻고 유다는 어떠해야 한다는 도식을 레오나르도는 거부했다. 예수와 제자들에게 후광을 없앴고, 유다도 예수와 나란히 앉혔다. 그 결과 당시 사람들 눈에는 성경 속 사건이 15세기 말 밀라노의 어딘가에서 벌어진 일로 보였다.

「비트루비우스의 인간」를 통해 얻은 성취를 더 밀고 나간 역작

으로, 과학과 종교의 교차점에 위치하는 「최후의 만찬」은 회화의 15세기와 16세기를 나누는 기준점이 되었다. 특히 예술의 사실성은 과학에 기반할 때 더욱 놀라운 결과를 만들어냈다.

과학과 예술의 결합, 원근법

"선원근법은 그림의 공간을 수학적으로 구성된 그리드로 나눔으로써, 화가들에게 처음으로 3차원적 대상을 2차원적 평면에 사실적으로 그릴 수 있게 해주었다."[5]

선원근법은 3차원의 세계를 2차원의 캔버스에 3차원처럼 보이도록 만든다. 브루넬레스키가 완성한 선원근법을 알베르티가 『회화론』에서 체계화했다. 알베르티는 이 책을 후원자와 지식인들을 위한 라틴어와, 미술가들을 위한 이탈리아어 두 개의 판본으로 내놓았는데, 이탈리아어 판본은 브루넬레스키에게 헌정했다.

"(장치 없이) 드로잉하면 마음으로 대상을 알게 되었다는 생각이 들 것이다. 그런 다음 기억을 더듬어서 원근법에 맞게 그려라. 그렇게 그린 것이 대상을 보고 그린 것에 합당하지 않을 경우 어디에 실수가 있었는지 알게 될 것이고 다시는 같은 실수를 범하지 않도록 해야 한다."[6]

첫번째 스케치에서 아직 제자들이 셋으로 묶이지 않고,
유다도 식탁 건너편에 홀로 분리되어 있다.
출발은 전형적이었으나 전대미문의 새로움에 도착했다.

평면에 구현된 원근법은 공간을 지각하는 새로운 방식으로 받아들여져서 그림에 경이로운 생동감을 부여했다. 레오나르도는 도제 시절부터 최신 과학인 원근법을 완벽하게 익히기 위해 노력했고, 대형 벽화인「최후의 만찬」에서 결실을 크게 맺었다.

우선 그는 원근법을 그림에만 구현하지 않고, 그림이 속한 벽면 전체로 확장시켰다. '최후의 만찬' 이후로 성직자들에게 식사는 일상의 행위이자, 예수의 삶과 가르침을 현실에서 만나는 순간이었다. 따라서 수도원의 식당은 현실에 있되 영원을 향해야 하고, 소박하되 성스러워야 했다. "내가 너희들과 함께 있겠다"라는 예수의 말씀이 생생히 들리는 장소이자, 믿음을 강화시키고 강한 믿음을 깊게 만드는 순간이어야 했기 때문에 레오나르도는 원근법을 이용해 실제 식당의 공간과 그림을 하나로 묶어냈다. 따라서 그림은 벽에 있으나, 벽을 벗어난 현실로 들어왔다.

「최후의 만찬」의 배경을 위한 스케치를 보면, 팔각형 속에 작은 원이 들어 있는데, 원은 그림 속 식당 바닥과 지붕의 중앙에 위치한다. 그래서 원의 중심은 그림의 소실점이 되고, 그곳에 예수의 얼굴이 그려짐으로써 존재감이 부각된다. 그림의 주인공인 예수를 돋보이도록 배경을 탁월하게 활용하고 있다.

이렇듯 완벽한 기하학적 대칭의 구성으로[7] 건축 구조와 원근법이 조화롭게 구현됐다. 그래서 이 그림을 마주하면 벽이 지평선까지 자연스럽게 연결되고, 후경의 창에서 들어온 빛이 전면을 향해

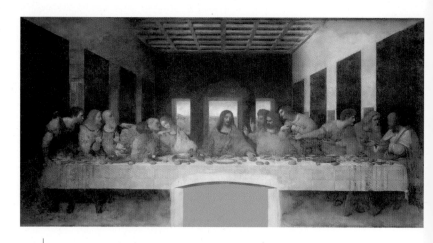

「최후의 만찬」, 템페라, 젯소, 매스틱, 피치, 460x880cm, 1495~98년, 산타마리아델라그라치에 성당.

뻗어나오면서, 마치 「최후의 만찬」이 현실이 된 영원으로 느껴진다. 혹은 영원이 현실에 잠시 들어왔다가 포획된 순간 같다.

이처럼 「최후의 만찬」은 분명 그림 안팎을 하나의 맥락으로 통합한 역작으로, 이것은 레오나르도가 관람자의 입장에서 생각했기에 가능했다. 즉, 원근법을 활용하되, 몇 곳은 철저한 계산 아래 일부러 어긋나게 그려서 관람자들 눈에는 제대로 보이도록 했다.

원근법이 틀린 점을 살펴보면 다음과 같다. 우선 예수를 다른 제자들에 비해 크게 그렸다. 예수 왼쪽의 (일어서서 손가락으로 하

늘을 가리키는) 제자 토마에 비해 예수는 거인처럼 크다. 앉거나 선 제자들의 크기와 예수의 비율도 비현실적인데, 이렇게 해야 혼자 있는 예수가 세 명씩 무리 지은 제자들과의 무게중심을 유지할 수 있기 때문이다. 두번째는 예수와 제자들은 정면에서 바라본 시점을 선택했지만 식탁 위의 내용물들은 약간 위에서 아래로 내려다본 시점을 취했다. 이는 식탁에 차려진 접시와 음식을 관람자들에게 보여주기 위해서다. 선원근법에서는 고정된 하나의 시점에서 풍경을 모두 바라봐야 하는데, 레오나르도는 그 법칙을 의도적으로 어겨서 관람자들이 위로 올려다봐야 하는 문제점을 해결했다.

그는 원칙을 알되 그에 얽매이지 않았다. 이론은 현실에 맞게 탄력적으로 변해야 가치 있음을, 원근법은 그림을 생동감 있게 만드는 수단일 뿐, 절대적이지 않음을 알았다. 식탁을 유심히 관찰하면, 더욱 놀라운 점을 찾을 수 있다.

반복의 리듬감, 들리는 것을 보이도록

예수의 말 한마디가 일으킨 파장은, 예수를 중심으로 제자들의 웅성거림과 저마다의 몸짓으로 퍼져나가고, 그 울림이 테이블 위로 그대로 이어진다. 기다란 테이블에 놓인 접시, 잔, 빵의 형태가 모두 둥글어서 마치 예수의 말소리가 잔물결 치듯 예수의 손을 타고 내려와 번져나가는 듯하다. 음악이 눈에 보이는 이와 같

|
「최후의 만찬」(세부)

은 효과는 우연인 듯 보이나 평소 패턴의 반복을 선호했던 레오나르도의 치밀한 계산의 결과물이다.

"물에 던져진 돌멩이가 여러 개의 원의 중심이 되고 원인이 되듯, 그리고 소리가 공기 중에 원을 그리며 퍼져나가듯, 밝은 조명 속에 있는 모든 사람들은 원을 그리며 퍼져나가고 무수한 수의 표상으로 주변의 부분들을 채우며, 그 각각의 부분 속에 모두 존재한다."[8]

여기에 레오나르도는 인물의 성격을 주로 손짓을 통해 표현했는데, 제자들의 손동작에서도 리듬감이 느껴진다. 20세기 초반의 추상표현주의 회화처럼 회화의 음악성을 레오나르도는 15세기 말에 구현해낸 것이다. 하지만 르네상스 종교화의 완성작으로 꼽히는 이 작품은 치명적인 문제점을 안고 있었다.

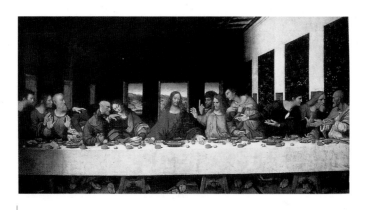

작자 미상, 「레오나르도 최후의 만찬 모사」,
캔버스에 유채, 418x794cm, 16세기, 통게를로 다빈치미술관.

과감한 도전과 쓰라린 실패

벽화는 젖은 회반죽을 벽에 여러 번 칠하고 그것이 마르기 전
에 밑그림을 재빨리 그린 다음 색칠하여 완성한다. 당시 대부분의
벽화는 이런 습식 프레스코로 그려졌는데, 한 번 완성하면 고치
지 못하지만 보존기간은 길었다. 하지만 지속적으로 그림을 수정
해야 했고 색감이 도드라지길 바랐던 레오나르도는, 회반죽이 완
전히 마른 후 안료에 계란과 기름을 섞은 템페라 유화로 「최후의
만찬」을 그렸다.

벽화를 캔버스처럼 그렸다는 뜻이니, 작품의 표현력은 높아졌
으나, 보존력은 몹시 나빴다. 그는 보존보다 색을 택했고, 그림은

완성되자마자 물감이 마르면서 툭툭 떨어졌다. 심지어 벽화의 위치가 수도원의 부엌과 인접해 있어서 습기가 지속적으로 올라왔고, 그림에 손을 대면 물감이 묻어날 정도였다.

이로 인해 레오나르도는 당시에도 수정 작업을 해야 했는데, 복원을 거듭할수록 그림의 상태는 점점 나빠졌다. 1550년대에 벽화를 본 바사리도 얼룩 덩어리를 제외하고는 아무것도 보이지 않는다고 적었다. 그림이 '얼룩 덩어리'가 되어버린 상태에서 19세기 초 나폴레옹 군대에 의해 파괴되었다. 설상가상으로 1943년 제2차 세계대전을 겪으며 연합군의 폭격으로 그림의 일부가 사라졌으며, 수도사들이 출입문을 내기 위해 예수의 다리 부분을 뜯어냈으니 오히려 지금까지 남아 있는 게 기적 같다.

잘못된 그간의 복원을 거둬낸 현재 상태는 원래의 20퍼센트 정도 재생된 수준이라고 전문가들은 판단한다. 따라서 레오나르도와 동시대 몇몇만이 제대로 된 「최후의 만찬」을 관람했을 뿐, 그림도 제목의 운명을 따르는지 「최후의 만찬」도 완성의 순간이 곧 최후였다. 그렇다면 왜 레오나르도는 보존력보다 화려한 색을 선택했을까? 여기에는 그의 숨겨진 야심이 작용했다.

화려한 궁정풍으로 그린 속사정

화가가 성공하기 위해서는 그림 실력만으로는 부족했다. 주문자의 의도를 정확히 파악하고 최대한 그것을 표현해내는 정치적 감

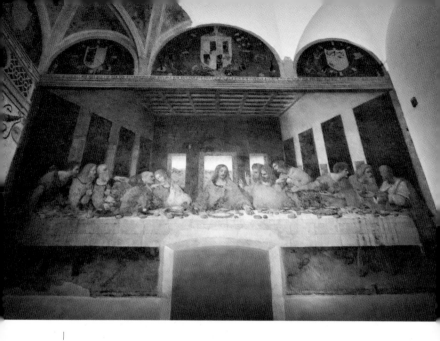

아치형 채광창까지 보이는 「최후의 만찬」 전체 모습.

각도 필요했다. 레오나르도도 「최후의 만찬」을 통해 자신의 후원자인 루도비코에게 잘 보이고 싶었다. 특히 필생의 역작으로 삼으려던 청동 기마상이 좌절된 직후였으니, 이 일을 잘 마쳐서 루도비코의 환심을 얻어 다시 청동 기마상의 불씨를 살리고 싶었을 것이다.

제 이름을 널리 떨칠 대표작 없이 맞이한 중년의 레오나르도는 하고 싶은 일을 하기 위해선 해야 할 일을 잘해내야 함을 인정해야만 했을 것이다. 그래서 그는 자신의 특장점인 세련된 우아함을 「최후의 만찬」에 녹여넣기로 했고, 성경 속 최후의 만찬을 마치

궁정의 만찬 같은 분위기로 표현하여 예배당이 궁전처럼 보이도록 만들었다. 당시 아내와 딸이 급작스레 사망하면서 루도비코가 한동안 신앙생활에 몰두했고, 산타마리아델레그라치에 성당은 가문의 영묘로 사용할 곳이었다. 그러니 이곳을 아주 화려하면서도 우아한 현대적인 공간으로 만들어야 했던 레오나르도는 모두의 시선을 사로잡는 화려한 색채감을 포기할 수 없었다. 바로 이것이 벽화를 유화처럼 그린 이유 가운데 하나일 것이다.

그래서 레오나르노는 루도비코 주변의 궁정대신을 열두 제자의 모델로 삼아서 주변의 환심을 얻었고, 지금은 색이 거의 지워져 검게 보이지만 양쪽 벽에는 1000송이의 꽃이 피는 화려한 융단을 배치했다. 궁정인들의 미감에 맞춰 음식도 장어요리를 비롯해 풋참외꽃으로 장식한 검둥오리 넓적다리 요리 등 궁정에서 즐겨 먹는 고급 요리들을 그려넣었다. 그리고 「최후의 만찬」 위쪽으로 루도비코 스포르차가문의 문장을 그린 반원형 채광창을 세 개 그려서(가운데는 루도비코 스포르차와 부인 베아트리체 데스테의 문장, 오른쪽은 장남 막시밀리아노의 문장, 왼쪽은 차남 프란체스코의 문장) 열두 제자를 세 명씩 묶은 리듬감과 연결시키는 동시에 벽화의 역사성과 루도비코 가문의 문장이 어우러져서 수도원과 궁정의 절묘한 조합을 이뤄냈다.

루이 12세, 프랑수아 1세, 나폴레옹까지 권력자들이 이 벽화를 뜯어서 프랑스로 가져가려 했던 이유는, 종교적인 이야기를 화려

한 궁정풍으로 녹여냈고, 그것
이 당시 권력자들의 미적 취향
에 부합했기 때문일 것이다.

이런 레오나르도의 야심이
녹아든 작품이 하나 더 있다.
그가 루도비코에게 받은 마지
막 주문인 「살라 델레 아세Salla
delle Asse(아세의 문)」로 스포르
차성 내 방 하나의 벽면과 천
장을 아름다운 나무, 루도비코
의 문양과 문장의 방패 등으로
채운 벽화다. 그림 사이사이에
루도비코의 영광스런 삶의 순
간들을 새겨넣는 등 화가는 주
문자의 입맛에 맞춰 벽화를 완
성했고, 이로써 루도비코의 환
심을 얻을 수 있었다.

「살라 델레 아세」, 레오나르도 서거 500주기
기념으로 복원하여 공개했다.

「최후의 만찬」은 레오나르도가 생전에 가장 극찬을 받은 작품
이었으나, 청동 기마상을 만들 기회는 끝내 얻지 못했다. 오히려
프랑스 군대의 침략으로 시작된 전쟁을 피해 새로운 후원자를 찾
아 떠나야 했다.

다시 길 위에 서다

레오나르도는 밀라노를 떠나 만토바로 향했다. 당대의 예술 후원자 이사벨라 데스테의 초상화를 스케치했지만, 말이 유명한 만토바에서는 주로 말을 세밀하게 관찰하여 그렸다. 이후 레오나르도는 만토바를 떠나 베네치아로 가 군사 관련 일을 하다가 1500년 4월경에 18년 만에 다시 피렌체에 정착한다. 이를 제2차 피렌체 시기로 본다.

「물레의 성모」는 프랑스 왕의 비서관인 플로리몽 로베르테에게서 받은 주문이었다. 푸른 색조의 산맥, 고요한 듯 깊은 표정의 성모, 그들을 연결하는 굽이치는 강까지 레오나르도의 특징이 도드라진 작품이다. 좋은 후원자를 찾지 못한 방랑의 시기여서 생계를 위해 최소한의 그림만 그리며 주로 수학과 기하학에 집중하던 레오나르도였으나, 완성작들은 한결같이 특유의 세련된 분위기가 감도는 명작 일색이다.

이즈음 레오나르도는 산티시마안눈치아타 수도원의 제단화를 의뢰받는데 이때 그린 작품이 지금 루브르에 소장 중인 「성모자와 성 안나」일 가능성이 높다. 이 작품은 알 수 없는 이유로 화가 본인이 죽을 때까지 소장하고 있었다. 생의 마지막 순간까지 수정을 계속했을 만큼 애착이 높았던 작품이다.

이 무렵 수도사 프라 피에트로 다 노벨라가 쓴 편지에 따르면 레오나르도의 생활 방식은 극도로 불안정하고 변덕스러우며, 하

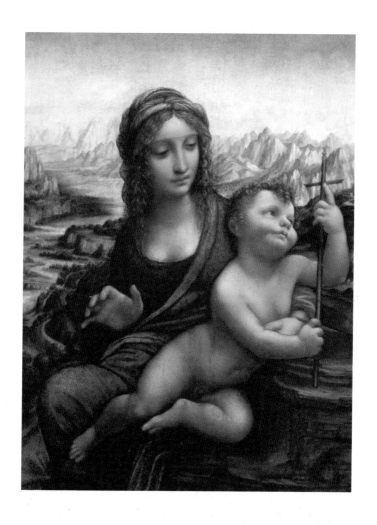

레오나르도는 적게 그리되 최고의 걸작을 완성했다.
비난과 역경에도 자기다움을 꿋꿋이 지켜낸 결과였다.

「물레의 성모」,
패널에 유채, 50.2x36.4cm,
1501년, 개인 소장.

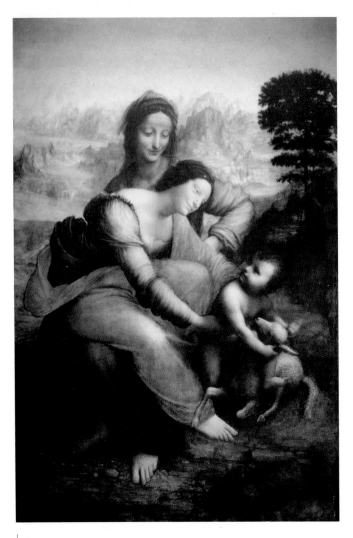

「성모자와 성 안나」(복원 후),
패널에 유채, 168x130cm,
1502~16년, 파리 루브르박물관.

루하루를 그냥 흘려보내는 듯하다고 했다. 당시 레오나르도의 명성은 꽤나 높았기에 일거리를 주문받는 데는 큰 어려움이 없었는데, 아마도 밀라노를 거의 빈손으로 떠나야 해서 상심이 컸던 듯하다.

그리고 50세가 된 1502년에 레오나르도는 피렌체를 떠나 우르비노 공국으로 가야만 했다. 피렌체 정부와 교황군 총사령관이자 로마냐 공작인 스물일곱 살의 체사레 보르자의 요청을 받아들였기 때문이다. 그곳에서 보르자의 '건축기술 총감독'으로 일하면서 몇 점의 놀라운 지도를 제작한다. 공간을 입체적으로 인식하는 재능이 탁월했던 레오나르도는 하늘에서 내려다본 듯한 시점에서 지도를 만들었고, 이는 군사용으로 아주 긴요하게 사용됐다. 이런 레오나르도를 보르자는 '나의 아르키메데스'(과학의 창시자인 고대 그리스인)로 불렀다. 레오나르도가 몹시도 좋아했을 호칭이다.

"나(체사레 보르자)의 절친한 친구인 건축기술 총감독 레오나르도 다빈치에게 모든 지역의 자유 통행을 허가하고 호의적인 대응을 해줄 것을 명한다. 내가 우리 공국 내의 모든 성채에 대한 시찰 임무를 부여한 그에게 그 임무를 수행하는 데 필요한 모든 조력이 충분히 주어지지 않으면 안 된다. 나아가서 공국 내의 모든 성채, 요

새, 시설의 토목공사는 시행 전에 또는 속행 중일지라도, 기술자들은 레오나르도 다빈치 총감독과 협의하여 그의 지시에 따를 것을 명한다. 만일 이 명령에 어긋나는 행동을 하는 자는, 아무리 내가 호의를 가진 자라 할지라도 내가 격노할 것을 각오하여야 한다."[9]

바로 이 체사레 보르자가 마키아벨리가 쓴 『군주론』의 모델이다. 1여 년간 보르자를 위해 일한 레오나르도는 1503년 우르비노를 떠나 다시 피렌체로 돌아간다. 바로 이곳에서 그는 당대 최고의 조각가 미켈란젤로와 서양 예술사에서 가장 흥미로운 경쟁을 벌인다.

밀라노 산타마리아델레그라치에 성당.

미국의 과학사가 조지 사턴은 돈과 권력과 편리보다는, 진실과 아름다움을 추구하였다면서 레오나르도를 반란자라 불렀다. 그가 살았던 시대의 기준으로 보자면, 그는 분명 대단한 기술과 실력을 가졌으면서도 부귀영화를 위해 사용하지 않고 돈이 안 되는 일에 집중하는 특이한 사람이었다. 그림 한 점에 수년을 매달리고, 해부학과 수학을 연구하고, 언제나 적당히 실용적인 것이 아닌 절대적으로 좋은 것을 추구했다. 이런 고집이랄까 세계관 때문에 그는 불안정한 삶을 살아야만 했다. 그래도 자기답지 않은 것으로 사랑받느니, 차라리 자기다움으로 미움받겠다던 소설가 헤밍웨이의 말처럼, 레오나르도는 꿋꿋이 자기다움을 유지했다. 레오나르도의 위대함의 비결은 많은 대가를 치르고 지켜낸 자기다움이었다.

미켈란젤로와 세기의 대결을 벌이다

경쟁자 관리법

탁월한 경쟁자는 적이 아니다. 나를 깨우는 스승이자,
변화시키는 자극제다. 좋은 약은 입에 쓰기 마련이다.

유명인들을 비교하는 재미는 크다. 별다른 사이가 아닌데도 괜히 경쟁자나 적수로 만들어 나란히 두길 즐기는 이유다. 짓궂은 경우도 있지만, 서로를 거울 삼아 비교하면 각자의 특징이 도드라지는 면도 있다. 레오나르도의 거울로 가장 유명하고 흥미로운 상대는 미켈란젤로 부오나로티Michelangelo Buonarroti, 1475~1564다. 레오나르도는 1452년에 태어나 1519년에 죽었고, 미켈란젤로는 1475년부터 1564년까지 살았다. 스물세 살의 나이차에도 불구하고 미켈란젤로가 활동을 일찍 시작하면서 둘의 활동 시기가 겹친다. 주요 업적이 그림에 한정된 레오나르도와 달리, 미켈란젤로는 조각과 회화, 건축에 이르기까지 폭넓게 활동했다. 당대의 명성은 동시대 사람들에게 '신과 같은 미켈란젤로'로 불린 미켈란젤로가 한수 위였고, 후대의 역사적 영광은 레오나르도가 누렸으니 우열을 가리기 힘들다. 그렇다면 그들이 서로에게 좋은 거울이 된 이유는 무엇일까?

예술에 대한 관점이 다르다

레오나르도와 미켈란젤로는 예술에 대한 관점이 완전히 달랐

추하게 생겼다고
추한 것이 아니다.
레오나르도는 아름다움을
현실에서 구하여
이상화시키지 않았다.

「광야의 성 히에로니무스」(부분).

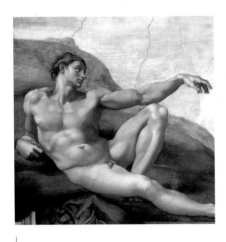

아름다움은
이상적인 모습으로
나타내야 한다.

미켈란젤로 부오나로티, 「천지창조」(부분).

다. 레오나르도에게 그림은 과학이었고, 미켈란젤로에게 조각은 창조였다. 과학은 현실에서 일어나는 일을 있는 그대로 보겠다는 태도가 전제되므로 레오나르도는 물질을 정신보다 중요하게 여긴 현실주의자였고, 돌과 회화를 통해 신의 고귀한 정신을 표현한 미켈란젤로는 정신만이 가치 있다고 믿었던 이상주의자였다. 아름다움은 사물을 최대한 있는 그대로 재현하면 드러난다고 생각했던 레오나르도는 현실에서 아름다움을 구하여 추한 인물들도 거침없이 그렸다. 성 제롬의 모습을 시장에서 만날 수 있는 세속의 노인으로 사실적으로 묘사했던 이유다. 해부학은 그에게 인간이라는 존재를 이해하기 위한 수단인 반면에, 미켈란젤로에게는 단지 인체의 형태를 파악하기 위한 과정일 뿐이었다.

레오나르도에게 미켈란젤로는 예술을 이상의 수단으로 삼는 보수파였고, 미켈란젤로에게 레오나르도는 전통적인 아름다움을 망치는 진보파였다. 둘의 갈등은 서로의 일거리를 뺏으려는 경쟁의식이 아니라, 극명하게 달랐던 그림과 조각을 향한 관점에서 비롯됐다.

시대의 변화도 작용했다. 르네상스는 회화와 조각, 건축 등이 단순히 손재주를 지닌 기능공의 일이라는 관념에서 벗어나, 재능 있는 인간들의 놀라운 창조 행위로서 고귀한 예술로 간주되기 시작했던 무렵이라, 스스로를 예술가로 자부했던 그들은 저마다의 철

학으로 예술을 바라봤고, 그를 통해 도달하려는 목적지도 달랐다. 물론 예술관이 다르다고 친하게 지내지 말라는 법은 없지만, 그들은 동료로도 잘 지낼 수 없었다. 기질과 성격마저도 너무 달랐기 때문이다.

기질과 성격마저 안 맞다

미켈란젤로는 이상적인 근육미를 가진 남성상을 창조해냈지만, 자신은 볼품없는 체구와 외모를 지녔었다.

"나(미켈란젤로)는 내 자신이 아주 못생긴 사실을 잘 안다. 내 얼굴 생김새 때문에 겁먹는 사람까지 있다."[1]

미켈란젤로는 스스로 자신이 못생겼다고 고백할 정도였고, 아주 충직한 제자로서 스승을 하늘처럼 떠받든 콘디비조차도 스승의 외모가 납작코, 정사각형 이마, 엷은 입술, 거의 다 빠진 눈썹, 그리고 '관자놀이가 귀 밖으로 튀어나온' 특이한 용모의 추남으로 평가했다. 여기에 어려서부터 엘리트 코스를 밟아 20대 초반부터 명성을 누린 탓인지, 누구도 넘볼 수 없는 압도적 실력으로 인한 오만인지, 예술가의 까칠한 성격에 기인한 것인지 불분명하지만 미켈란젤로는 아주 괴팍한 성격으로 대인관계에 몹시 서툴렀고 개선할 마음도 없었다. 이런 점도 레오나르도와 정반대였다.

미켈란젤로, 「다비드」,
대리석, 높이 517cm, 1501~04년,
피렌체 아카데미아미술관.

"그(레오나르도)는 천성이 매우 공손하고 교양 있으며 너그러웠다
(……) 그와 대화를 할 때면 아주 유쾌해서 모든 이의 마음을 사로
잡았다."[2]

잘생기고 유머감각도 뛰어난 레오나르도는 시간을 보내기 좋은
재미난 동료로 어디서나 환영받았다. 그는 노트에 사람들이 좋아
할 만한 농담 수십 개를 적어놓았을 정도로 대인관계에 대한 노력
도 게을리하지 않았다.

"한 화가가 이런 질문을 받았다. 죽은 사물 따위는 아주 아름답게
그리는데, 그의 아이들은 왜 그렇게 못생겼느냐는 것이었다. 그 화
가가 대답하기를, 자기는 그림은 낮에 그리고 아이들은 밤에 만들
었다는 것이었다."[3]

"레오나르도에게는 유머가 있었고 즐거운 시간을 가지려고 했으며
재미난 이야기를 만들어 퍼뜨리기도 했다. 과학을 좋아한 그는 사람
들에게 속임수를 보여주기도 했다. 유리컵 사이에 나무막대기를 올
려놓고 유리컵을 손상시키지 않은 채 나무막대기를 자른다든가 펄
펄 끓는 기름에 와인을 부어 다양한 색의 화염을 만들기도 했다."[4]

살짝 야한 농담이나 신기한 마술은 처음 보거나 서먹할 수 있

는 자리의 어색함을 없앤다. 레오나르도가 주도하는 이런 자리에 미켈란젤로가 있었다면, 굳은 얼굴이 더 굳어지며 차갑게 한마디 톡 쏘아붙였을 것이다. 성격마저 상극인 둘의 충돌을 보여주는 결정적인 일화가 전해진다. 둘의 대화는 출처에 따라 조금씩 다르지만, 내용은 다음과 같다.

1504년 2월경, 스피니 궁전 앞 산타트리니타 광장을 동료 화가 조반니와 함께 걷던 레오나르도에게 벤치에 앉아 있던 사람들이 단테의 난해한 글에 대해 의견을 물었다. 바로 그때, 미켈란젤로가 광장에 모습을 나타내자 레오나르도가 말했다.

"저기 오는 미켈란젤로가 대답해줄 걸세."
"(벌컥 화를 내며) 선생 스스로 대답하시오. 당신은 기마상도 결국 청동으로 만들지 못하고 포기하지 않았소? 부끄러운 줄 아시오."

미켈란젤로의 반응에 당황하여 아무 말도 못하고 자리에 서 있기만 한 레오나르도. 가던 길을 가던 미켈란젤로가 뒤를 돌아보며 마지막 한마디를 덧붙였다.

"어리석은 밀라노인들이나 선생을 믿었지."

당시 레오나르도는 52세, 미켈란젤로는 29세였다. 아버지뻘인

레오나르도에게 저렇게 날이 선 발언을 했다면, 이유는 크게 두 가지다. 우선 단테의 어려운 부분에 대한 해석으로 자신을 시험한 다고 오해했을 가능성이다. 하지만 정식 교육을 받지 못한 레오나르도는 고전 해석에 어려움이 있었던 반면, 미켈란젤로는 메디치가의 양자로 살면서 로마와 피렌체 부유층 자제들이 다니던 우르비노 학교와 산마르코 정원학교에서 신학과 수학을 배워서 인문학 지식이 상당했다. 그러니 레오나르도는 자신보다 박식한 미켈란젤로가 대답을 더 잘하리란 뜻에서 말했을 것이다.

혹은 이 일이 있기 전부터 미켈란젤로가 레오나르도를 싫어했을 가능성이다. 밀라노 궁정화가이자, 「최후의 만찬」으로 명성이 높았던 레오나르도를 미켈란젤로가 질투했다는 소문이 이런 추측을 뒷받침한다. 사실 둘 사이의 응어리가 생길 법한 사건도 있었다.

미켈란젤로의 명성을 이탈리아 전역에 드높인 조각상 「다비드」의 위치를 결정하는 위원회에 레오나르도가 속해 있었는데, 그는 높이가 4.9미터에 무게가 18톤이나 되는 초대형 작품이 통행에 방해가 되지 않도록 시청사 반대편 뒤뜰에 두자고 의견을 냈다. 하지만 미켈란젤로는 사람들 눈에 잘 띄는 시청사 입구에 두고 싶어 했다. 위원회와 창작자의 의견이 대립했는데, 최종 결정은 미켈란젤로가 원하는 대로 시청사 정문 밖 단상에 놓였다. 이때, 자신과 다른 의견을 낸 레오나르도에 대한 미움이 생겼을 수도 있다.

게다가 신실한 미켈란젤로에게는 레오나르도의 미적지근한 신앙심은 용납할 수 없는 것이었다.

내가 믿는 신은 너의 신과 같지 않다

"많은 신부들이 사기를 치며 장사를 하고, 지각없는 대중을 속이려고 거짓으로 기적을 꾸민다. 이들의 기만에 찬 술책을 누군가가 알려주지 않으면, 이들은 모두에게 이것을 강요하려 들 것이다."[5]

레오나르도는 없는 말을 꾸며내고, 신자들로부터 큰돈을 거리낌 없이 받고, 천국과 낙원을 약속하는 성직자들의 위선을 경멸했다. 면죄부 판매에 반대했고, 평생 화려한 거처에서 호위호식 하는 성직자들을 비난했다. 그래도 미켈란젤로가 영향을 강하게 받았던 피렌체의 수도사 사브롤리나에 비하면 들어줄 만했다. 메디치가를 몰아내고 자리를 차지한 사브롤리나는 기존 교회를 완전히 타락했다고 설파하며, 향락과 사치에 물든 피렌체인들의 각성을 요구했다. 종교개혁에 대해서는 공감했을지라도 둘의 신앙심과 믿음의 방향에서는 차이가 났다. 성직자와 교회가 타락할수록, 엄격한 도덕주의자 미켈란젤로는 더더욱 신과 교회로 돌아가야 한다고 믿었다.

"한 점의 훌륭한 그림은 창조주가 지닌 완벽한 권능의 그림자일 뿐

이다. 그것은 오직 고귀한 영혼만이 상당한 노력을 기울여 감지할 수 있는 신의 그림, 음악, 멜로디의 모방에 지나지 않는다."[6]

예술을 하느님의 권능의 그림자로 낮춘 미켈란젤로와 달리, 레오나르도는 종교적 신앙보다 과학적 지식을 우위에 두었다. 이런 태도는 「의심하는 토마」에서 십자가에 못 박혔다가 부활한 예수의 존재를 믿지 못하여, 그 상처를 제 손가락으로 직접 찌르는 토마를 연상시킨다. 레오나르도에게 토마의 손가락은 불신을 완전히 소멸시키기 위한 과학적 행동이었다.

"그(레오나르도)는 빛의 신비스러운 아름다움에서, 천체의 조화로운 운동에서, 인체 내부의 신경과 근육의 오묘한 배열에서, 말로 형언할 길 없는 걸작품인 인간의 영혼에서 신을 발견한다. 그는 자신이 '프리모 모토레primo motore'(제1원인, 신)라고 부르는 조물주를 거의 시샘하는 듯하다. 만물의 '창조자'가 그에게는 자신이 절대로 될 수 없는 매우 뛰어난 건축가이자 기계 기술자로 보인 듯하다."[7]

교양은 정신을 육성하고, 마음을 키운다. "내가 아무것도 모른다는 것만을 나는 안다"라고 했던 소크라테스처럼, 레오나르도는 질문하는 인간이었다. 질문은 눈앞의 사실에 대한 의심에서 비롯한다. 종교는 의심을 허락하지 않는다. 종교적인 인간은 의심하지

「암굴의 성모」(부분)

미켈란젤로는 중세인이고,
레오나르도는 르네상스인이다.

미켈란젤로, 「피에타」(부분)

않고 이해하고 수용한다. 과학은 철학처럼, 자신의 무지를 인식하는 자에게 적합하다. 레오나르도는 눈으로 바라본 세상을 이해했고, 미켈란젤로는 신의 사랑이 구현된 세상에 감탄했다. 따라서 미켈란젤로의 몸은 르네상스에 속했으나 의식은 중세에 고정되어 있었다면, 레오나르도는 저 멀리 희미하게 어른거리는 근대를 향해 걸었다. 과거의 인간과 미래의 인간이 현재에 만나 부딪힌 셈이다. 미켈란젤로가 당대 최고의 인기를 누릴 수 있었던 반면에, 레오나르도는 시대의 상징이 되었던 이유기도 하다.

이처럼 종교에 대한 생각이 극명히 달랐고, 이는 고스란히 그들의 작품에도 반영되었다. 그 차이는 성모의 모습에서 여실히 드러난다. 「암굴의 성모」에서처럼 레오나르도는 성모를 부드럽고 따뜻한 인간의 어머니로 표현한 반면, 미켈란젤로는 「피에타」에서 성모의 얼굴을 아들 예수와 동년배로 보일 만큼 아주 앳되게 표현했다. 성적 쾌락을 알수록 여자는 나이든 모습이 된다고 믿었던 터라 성모는 어린 소녀의 얼굴이어야 했던 것이다.

이렇게 모든 면에서 너무 다른 그들에게 피렌체 정부는 시뇨리아궁 의사당의 서로 마주보는 벽면을 채울 벽화를 두 사람에게 각각 주문했고, 소위 이 '벽화대전'은 피렌체를 넘어 온 유럽의 초미의 관심사가 되었다.

서양 예술사 최대의 공개 경연을 벌이다

피렌체 정부의 본래 의도는 알 수 없지만 1503년 10월경에 레오나르도에게, 1504년 늦여름에 미켈란젤로에게 벽화를 순차적으로 주문했다. 메디치가를 몰아내고 새로운 공화정을 수립한 정부는 자신들의 회의실을 피렌체가 거둔 승리의 장면으로 장식하고 싶었기에 레오나르도에게는 1440년 밀라노와 대적하여 승리한 앙기아리전투를, 미켈란젤로에게는 1364년 피사와 벌인 카시나전투를 벽화의 주제로 의뢰했다.

미켈란젤로는 자신의 감정을 상하게 했던 사건도 직전에 있었던 터였고, 레오나르도 역시 한참 어린 조각가에게 그림으로 질수는 없는 노릇이었으니, 둘은 서로를 의식하며 작품에 임할 수밖에 없었다. 그들은 같은 날 같은 곳에서 등을 돌린 채, 각자의 벽에 그림을 그리지는 않았다. 우선 비공개로 작업하여 1505년 초 산타마리아노벨라 성당에서 밑그림(카르토네라는 큰 종이 위에 그려서 '카툰cartoon'으로 불림)을 대중에 공개했다. 실제 벽화와 같은 크기인 100제곱미터나 된[8] 밑그림에는 둘의 개성이 여실히 드러나 있었고, 피렌체인들은 작품에 열광했다.

몹시 안타깝게도 지금은 두 작품 모두 사라져서 정확하게 판단하기는 불가능하다. 다만 그들의 스케치와 후대의 모사작들이 풍부하게 남아 있어 미뤄 짐작컨대, 말을 탄 적군과 아군이 맞붙은 전투의 순간을 선택한 레오나르도의 카툰은 역동적이고 박진감

「앙기아리전투를 위한 습작」, 종이에 펜과 잉크, 14.5x15.2cm, 1503~04년, 베네치아 아카데미미술관.

이 탁월했을 것이다.

"쓰러진 군사를 보여주는 경우에는, 그의 시체가 피로 물든 흙과 진흙으로 미끄러져 내리는 장면을 묘사해야 한다. 죽음의 고통을 겪

으며, 이를 갈고, 눈동자가 돌아가면서, 몸과 다리가 고통으로 뒤틀려 주먹을 불끈 쥐고 신음하는 군사의 모습을 보여주어야 한다. 또한 죽은 말 위에 쌓인 수많은 시체 더미를 표현해야 한다."[9]

레오나르도는 이미 10여 년 전에 '전투를 표현하는 방법'에서 위와 같이 밝힌 바 있다. 여기에 체사레 보르자의 군사고문으로 활동하면서 직접 목격한 소름끼치는 전쟁 경험이 더해져서 그의 「앙기아리전투」는 대단히 생동감 넘쳤을 것이다.

미켈란젤로는 전투 장면이 아니라, 한여름의 더위를 피해 목욕을 하다가 갑자기 적이 쳐들어왔다는 경고에 놀라 다급히 전투 준비를 하려는 순간을 택했다. 옷을 벗은 채 움직이는 수십 명 군사들의 역동적인 인체 묘사가 몹시 빼어났을 것이다.

"똑바로 선 자세, 무릎 꿇은 자세, 몸을 겹친 자세, 엉거주춤한 자세, 원근을 맞추기가 까다로운 자세 등 다양하다. 게다가 뭉쳐진 인물들은 각기 다른 방식으로 그려졌다. 마치 회화에 대한 지식을 뽐내기라도 하듯 목탄으로 윤곽선을 그리거나 선을 이용해 음영을 표시하거나 흰색으로 부드럽게 명암을 표현하는 방식을 두루 사용"[10]하여 "(미켈란젤로의) 밑그림을 본 화가들은 모두 경탄과 놀라움에 압도되었다."[11]

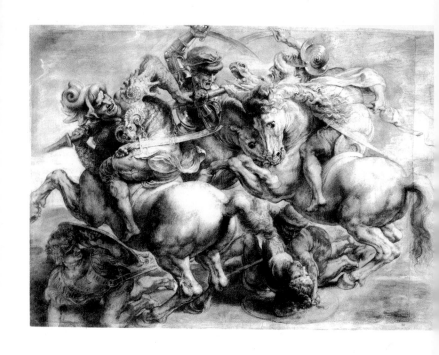

가장 뛰어난 「앙기아리전투」 모사본으로,
16세기 중반 이름 모를 화가가 그린 것에
루벤스가 네번째 기사와 테두리 부분을 덧붙였다.

페테르 파울 루벤스,
「앙기아리전투」(다빈치 모사),
연백 안료를 입힌 종이에 검정 분필·펜과 잉크,
45.3x63.6cm, 파리 루브르박물관.

「카시나전투」카툰을 알고서
율리우스 2세는 미켈란젤로에게
「천지창조」를 주문했다.

바사리의 기록처럼, 피렌체인들은 「다비드」상들이 늘어선 듯한 근육질의 남자들 몸이 뿜어내는 대형 누드화에 깃든 엄청난 힘에 전율이 일었을 것이다. 미켈란젤로는 신이 인간을 창조할 때의 신성한 광기가 자신이 조각상을 만들 때도 작용한다고 믿었고, 그런 생각이 이 작품을 통해 여실히 드러났다.

레오나르도는 자신의 카툰을 1504년 7월 말경에 완성했고, 정부가 미켈란젤로에게 벽화를 의뢰한 직후에 피렌체를 떠난 듯하다. 1504년 9월에 밑그림 제작에 들어간 미켈란젤로는 1505년 2월경에 완성했고, 3월경에 교황 율리우스 2세의 명을 좇아 로마로 갔으니 그림이 공개되었을 때 그는 피렌체에 없었다.

1504년 12월 레오나르도는 밑그림을 벽으로 옮기고 채색작업을 시작하였으나, 작업 속도는 느렸고 피렌체 정부의 불만은 커져갔다. 결국 1505년 10월 31일자로 레오나르도에게 급여 지불은 끝났으나, 그는 1506년 5월에 밀라노로 떠나기 전까지 부정기적으로 작업을 계속하여 말과 전사가 뒤엉킨 작품의 중심 부분을 완성했다고 전해진다. 하지만 1560년대에 조르조 바사리가 그 위에 벽화를 (덧)그려서,[12] 「앙기아리전투」의 흔적은 사라졌다. 따라서 두 작품은 실제 벽화로는 완성되지 못했고, 르네상스 최대의 진검승부는 놀라움과 아쉬움을 남기며 무승부로 남았다. 이 벽화들이 계획대로 완성됐더라면 서양 미술사 최고의 명작으로 기록되었을 것이다.[13]

「미켈란젤로의 다비드 드로잉」,
종이에 펜과 잉크·검정 분필, 27x20.1cm,
1504년, 영국 로열컬렉션트러스트.

너의 실력은 인정한다

두 사람은 이탈리아 출신의 남자 예술가라는 점만 빼고 거의 모든 면에서 달랐지만, 서로를 위대한 예술가로서 존중했다. 레오나르도는 미켈란젤로의 「다비드」상을 모사했고, 미켈란젤로도 레오나르도의 「앙기아리전투」의 일부를 그린 적 있었다. 특히 평소 근육질의 남자 누드를 '땅콩이 가득 찬 주머니'로 폄하하던 레오나르도는 미켈란젤로의 영향으로 힘이 넘치는 남자 누드를 여럿 그렸는데, 싱딩히 여성적인 누드만을 추구하던 그에게는 대단히 큰 변화였다.

20대에 이미 신의 경지에 이르렀다는 미켈란젤로도 레오나르도의 원숙한 세련미와 내부의 감정을 세심하게 근육과 표정으로 표현해내는 방법 등에 영향을 받았을 것이다. 베로키오와 루도비코가 첫눈에 레오나르도의 실력과 가치를 알아봤듯이, 로렌초 메디치가 첫눈에 어린 미켈란젤로의 가능성을 알아봤듯이, 레오나르도와 미켈란젤로도 상대의 실력을 첫눈에 알아봤을 것이다.

어느 시기나 전통과 혁신은 대립한다. 중세에서 르네상스로 넘어가던 격변기에 미켈란젤로는 전통을 지키자는 쪽이었고, 레오나르도는 혁신해서 미래로 나아가야 한다고 믿었다. 전통과 혁신을 각자의 방식으로 추구하던 시기가 르네상스의 전성기였다. 둘의 대립은 당대 사람들에게는 세속의 영광을 더 높이 더 오래 누

린 미켈란젤로의 승리로 보였으나, 역사적인 판단으로는 라파엘로 산치오Raffaello Sanzio, 1483~1520가 레오나르도의 길을 이으면서 결정적으로 달라졌다. 괴테의 말처럼, 레오나르도가 350여 년 이상 유럽 미술을 지배한 것이다.

"저(괴테)는 미켈란젤로 편이었고, 그는 라파엘로 편이었는데, 우리는 결국 레오나르도 다빈치에 대해서 똑같이 칭찬하는 것으로 논쟁을 끝냈습니다."[14]

바티칸 베드로 성당

좋은 경쟁자는 우리를 발전시킨다.

친구는 가까이, 적은 더 가까이 두라는 말이 있다. 좋은 경쟁자는 우리를 현실에 안주하지 않게 하며, 노력을 최대한으로 끌어올린다. 레오나르도처럼, 상대의 장점을 정확히 파악하여 나의 것으로 만들려는 과정이 반드시 뒷받침되어야만 한다. 그때 경쟁자는 나를 무너뜨리려는 적이 아니고, 관성에 젖은 나를 변화시키는 탁월한 자극제이자, 나의 부족한 부분을 일깨우는 스승이 된다. 마라톤처럼, 인생도 좋은 경쟁자와 함께 달려야 더 잘 달릴 수 있다.

마음을
과학으로
표현하다

모나리자의
미소법

"이 그림을 보면 어떤 화가든 전율을 금하지 못할 것이다."

_조르조 바사리

미켈란젤로를 만났을 무렵, 레오나르도는 A4 두 장 반 정도 크기의 여인의 초상화를 그리기 시작했다. 서양 미술사 최고의 명작이라는 찬사와 희대의 도난 사건으로 유명해진 시시한 그림일 뿐이라는 극단적인 평가를 받는 「모나리자」다. 레오나르도는 죽음을 맞을 때까지 이 그림을 그렸다. 마지막 순간까지 붓을 놓지 못한 이유는 인간이 그릴 수 없는 것을 그리려고 했기 때문일까?

「모나리자」의 비밀

젊은 여인이 미소를 머금은 부드러운 표정으로, 얼굴은 정면을 응시하고 몸은 살짝 튼 자세로 앉아 있다. 오른쪽을 향한 갈색 눈, 그 위에 눈썹이 없어서 이마가 넓어 보인다. 투명한 베일에 싸인 곱슬 머리카락은 어깨까지 내려오고, 검정에 가까운 드레스의 왼쪽 어깨에 망토를 덧입었으며, 손목 부분에는 주름이 잡혀 있다. 일체의 장신구를 걸치지 않은 채 오른손을 왼손 위에 포개고, 왼손은 나무의자 팔걸이에 얹고 있다. 야외를 배경으로 앉은 그녀의 뒤로는 강과 길, 산봉우리의 풍경이 이어진다.

「모나리자」, 패널에 유채,
77×53cm, 1503~06년경,
파리 루브르박물관.

포플러나무판 위에 유화로 그려진 루브르박물관 소장 작품번호 779번이자, 1974년부터는 삼중 방탄 처리된 유리가 끼워진 특수 진열장에 전시 중인 그림으로 "세계에서 가장 유명한 그림은 무엇이라고 생각합니까?"라는 질문에 85.8퍼센트의 응답자가 답할 만큼[1], 평생 미술관에 가지 않은 사람조차 파리에 오면 루브르박물관에 「모나리자」를 보러 갈 만큼, 이 작품은 압도적인 지위와 인기를 누리고 있다. 혹시라도 경매에 나온다면 아마 전무후무한 값으로 팔릴 것이다. 이런 놀라운 인기와 가치에 비해 많은 점들이 모호하다. 모델의 정체부터 각종 설들이 난무한다.

그림의 모델로 언급되는 1번 후보는 레오나르도에게 끈질기게 초상화를 그려달라고 간청했던 이사벨라 데스테다. 레오나르도가 그린 이사벨라 초상화 스케치의 손과 가슴 부분이 「모나리자」와 닮아 있다는 점이 주된 근거다. 하지만 레오나르도가 스케치를 유화로 옮겼다면, 이를 뒷받침할 노트나 편지가 이사벨라 측에 남아 있을 것이고, 이사벨라의 성격상 미완성작이라도 어떻게든 손에 넣었을 가능성이 크다.

다른 대부분의 후보들도 흥미로운 가설에 불과한데, 가장 의외의 후보는 레오나르도 다빈치 자신이라는 설이다. '모나리자 자화상설'은 레오나르도의 동성애 성향과 결부되면서 사람들에게 설득력 있게 들렸다. 1986년 미국 벨연구소의 릴리언 슈워츠와 런던 모즐리병원의 딕비 퀘스티드 박사의 실험 결과가 결정적 증거로

언급된다. 그들은 왼쪽을 보는 「모나리자」의 얼굴에 맞춰 오른쪽을 쳐다보는 노년의 자화상을 거울에 비추어 얻은 레오나르도의 왼쪽 얼굴을 컴퓨터로 합성했다. 결과는 놀라웠다. 눈 사이의 거리와 입의 크기, 광대뼈 사이의 거리, 다크 서클의 곡선까지 같아서 2퍼센트도 차이나지 않을 정도로 두 얼굴이 일치했다. 의미 있는 결과였으나 그 사실을 증명할 역사적인 기록이 없고, 대부분의 화가들처럼 레오나르도가 얼굴을 묘사하는 방식이 일정해서 생긴 우연의 일치로 보고 있다.

가장 높은 지지를 얻는 주인공은 그림 제목처럼 피렌체 상인의 부인 리사 델 조콘다(프랑스 제목은 모델의 성을 따서 「라 조콩드」)이다.

'리사 게라르디니Lisa Gherardini'는 피렌체의 부유한 직물 사업가 프란체스코 델 조콘도Francesco del Giocondo와 결혼하여 '조콘다 부인'이 되었고, 남편은 새로 구입한 집에 걸어둘 목적으로 아들을 낳은 부인의 초상화를 레오나르도에게 부탁했다고 바사리는 전한다. 하지만 19세기까지 이탈리아에서 이 그림은 「라 조콘다」로 불렸는데, 여기서 조콘다는 '명랑한'이라는 뜻의 이탈리아어 'giocóndo'의 여성형으로서 '명랑한 여인'으로 볼 수도 있다. '조콘다 부인'과 '명랑한 여인'은 동음이의어가 되는 셈인데, 평소 단어의 이중적인 뜻이나 발음을 이용한 말장난을 즐겼던 레오나르도의 성향상 '명랑한 여인'으로 주장하는 학자도 있다.

부정확하고 오류도 있지만, 사료로서 가치를 높이 평가받는 것은 바사리의 기록을 근거로 「모나리자」 속 모델은 1479년 6월 15일에 태어나 1495년 3월, 16세에 53세의 프란체스코 조콘도와 결혼하여, 이 그림이 그려지기 시작한 1503년에 슬하에 두 아들(과 갓난아이 때 죽은 딸 하나)을 두었던 조콘다 부인이라는 설이 현재로서는 가장 타당하다.[2]

그래도 호사가들과 역사가들의 의문은 그치지 않는다. 남편의 주문으로 그렸다면 납품했어야 하는데, 레오나르도가 죽을 때까지 소유하고 있었다는 점을 근거로 모델과 화가가 서로 사랑했고, 그로 인해 조콘도가 완성작을 거절했다는 주장도 있다. 이런 설을 뒷받침할 만한 문제적 그림도 발견됐다.

비밀의 「모나리자」

루브르에 소장된 유화 「몬나 반나Monna Vanna」 혹은 「누드 조콘다Nude Gioconda」는 레오나르도의 제자 살라이의 작품으로 추정된다. 이와 거의 비슷한 목탄 스케치는 레오나르도 작업실의 작품으로 여겨졌는데, 최근에 루브르박물관의 주관하에 진행된 연구에 따르면 레오나르도의 단독 작품일 가능성이 대단히 높다. 인물의 손과 몸체가 「모나리자」와 거의 동일하여 유화의 밑그림으로 보이고, 왼손잡이 화가의 특징인 그림이 왼쪽 위부터 오른쪽 아래로 그려졌으며, 제작 시기도 그의 생존 시기까지 거슬러 올라가는

살라이 추정, 「몬나 반나(누드 조콘다)」.

「몬나 반나 스케치」,
갈색 종이에 검은 분필,
72.4×54cm, 샹티이, 콩데미술관.

점, 스푸마토 기법이 잘 구현된 점 등이 주된 근거다.

　레오나르도는 조콘다 부인을 누드로도 그렸을까? 더 나아가 일부 학자들의 주장처럼, 여자를 성적 대상으로 받아들였을까? 호기심의 대가답게 생의 후반부에 이르러 자신의 금기를 깨트리려고 했던 것일까? 이런 의견에 모두가 동의하는 것은 아니다.

　"레오나르도가 사랑에 빠져 여인을 안아본 적이 있었는지는 의심스럽다. 또한 미켈란젤로가 비토리아 콜로나와 가졌던 관계처럼 그

가 여인과 은밀한 정신적인 관계를 맺었는지에 대해서도 알려진 것이 없다."[3]

조콘다 부인과의 뜨거운 관계를 입증할 만한 무엇이 레오나르도의 노트나 편지 등에서 새로 발견되기 전까지는 프로이트의 견해에 동의할 수밖에 없다. 그러니 「몬나 반나」는 「모나리자」의 인기에 편승하여, 다른 모델을 상대로, 혹은 상상으로 그려진 누드화로 봐야 한다.

또한 조콘다 부인의 눈썹이 없는 것은 행실이 나쁜 여인이라는 설과 당시 미인의 기준이 이마와 턱까지의 비율에서 이마가 넓어 보일수록 아름답게 봤다는 설이 충돌한다. 전자의 이유로 남편이 그림을 인수하지 않았다는 주장도 있지만, 후자일 가능성이 더 높다. 아무리 레오나르도라고 해도 돈 받고 그려주는 초상화의 주인공을 행실 나쁜 여자로 묘사한다는 것은 상상하기 어렵다. 주문자를 적으로 돌리는 어리석은 짓을 해서 얻을 것이 없을 테니 말이다. 레오나르도의 「수태고지」 속 성모의 눈썹도 거의 없는 것으로 봐서는 보관상의 문제로 지워졌을 가능성도 있다. 이런 흥미로운 부분들을 좇느라 정작 이 작품이 유명한 이유는 제대로 언급되지 않는다.

절도 사건으로 불멸의 작품이 되다

"예술이 자연을 어느 정도까지 모방할 수 있는지 알고 싶은 사람들은 이 초상화를 보면 곧 이해가 될 것이다. 왜냐하면 이 그림에서 그는 정묘한 필치로 표현할 수 있는 모든 세부를 그려놓았기 때문이다. 눈은 살아 있는 사람같이 윤기 있고 빛이 난다. 그 주위는 납빛 어린 붉은색이며, 속눈썹은 섬세하기가 비길 데 없이 표현되었다. 피부에서 솟아난 눈썹의 털은 여기는 빽빽하게, 저기는 좀 성기게, 또 모근에 따라 다르게 표현되어 있어 그 이상 자연일 수도 없을 것 같다. 콧구멍이 아름다운 코는 장밋빛이며, 부드럽고 알맞게 열린 장밋빛 입술의 묘사와 더불어 얼굴빛은 색을 칠하였다기보다는 살 그대로이다. 목의 오목한 부분을 주의 깊게 보면 맥박이 뛰는 듯하다. 이런 방식으로 그려진 이 그림을 보면 어떤 화가든 전율을 금하지 못할 것이다."[4]

1516년 이후로 「모나리자」는 계속 프랑스에 있어서 바사리는 그림을 직접 보지 못한 채 이 글을 썼다.[5] 이 그림의 초기 상태 혹은 완성된 「모나리자」를 직접 본 사람의 말을 들었거나, 「모나리자」의 초기 스케치를 직접 봤을 가능성이 높은 라파엘로나 다른 화가의 모작을 참조하여 글을 썼을 가능성이 높다. 그 당시에 「모나리자」는 이미 모작도 꽤 비싼 가격에 팔릴 정도로 작품의 명성과 인기가 높았기 때문이다.

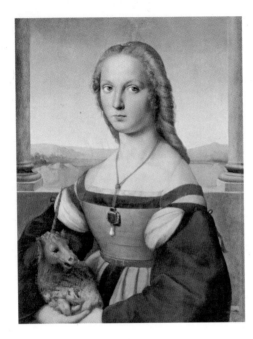

라파엘로 산치오,
「유니콘을 안은 여인」,
캔버스에 유채, 65x51cm,
1505~06년,
로마 보르게세미술관.

이후 「모나리자」는 살라이에게서 프랑스 궁정으로 들어갔다가
나폴레옹을 거쳐 루브르에 자리잡았다. 루브르에서는 다른 그림
들 사이에 놓여 있을 만큼 레오나르도의 대표작으로 언급되지 않
았는데, 1911년 8월 21일 일요일, 결정적 사건이 일어났다.

이탈리아 출신의 빈센초 페루자가 박물관에 걸려 있던 「모나리
자」를 액자에서 그림만 빼낸 후 코트 속에 숨겨 유유히 걸어나갔
다. 그림이 사라진 후 루브르는 그 충격으로 일주일 동안 문을 닫

왔고, 성호 책임자와 국립박물관장을 해고하는 등 일대 소동이 벌어졌다. 언론사들이 나서서 자극적인 소식들과 미심쩍은 설들을 연일 톱뉴스로 전했고, 그 와중에 「모나리자」의 엽서와 복제품은 없어서 못 팔정도로 품귀 현상을 보였다. 그 사건을 계기로 「모나리자」는 단숨에 스타 작품이 되었다.

2년이 지난 후에야 빈센초가 피렌체의 골동품상인 알프레도 게리에게 '레오나르도'로 서명된 편지를 보내 이 그림에 적당한 비용을 지불하면 이탈리아에 되돌려주겠다고 하면서 덜미가 잡혔고, 우여곡절 끝에 그림은 무사히 원래 자리로 돌아올 수 있었다. 이후 그림의 명성은 나날이 높아져 과거에는 '레오나르도의 「모나리자」'로 불렸지만, 다시 돌아왔을 때는 '「모나리자」의 레오나르도'가 되었다. 도난 사건 이후에는 총 세 번, 뉴욕과 도쿄, 그리고 러시아로 해외 전시 대여를 나갔을 뿐 전혀 외출을 하지 않을 만큼 「모나리자」는 이제 루브르의 상징과도 같다.

일각에서는 작품을 놓고 설왕설래가 끊이지 않는다. 떠들썩한 도난 사건으로 유명해졌을 뿐, 레오나르도의 대표작이라 할 만한 수준은 아니라는 주장과 「모나리자」야말로 레오나르도의 모든 것이 녹아든 최고의 작품인데 그 가치를 도난 사건으로 깨달았을 뿐이라는 주장이 대립한다. 후자의 주장에서 가장 중요한 역할을 하는 것은, 이탈리아어로 '연기처럼 흐릿하다'는 뜻을 지닌 '스푸마토sfumato' 기법이다.

미소에 신비를 깃들게 만들다

레오나르도가 창안한 스푸마토는 가장 어두운 색부터 칠한 다음 밝은 색들을 덧칠하면, 가장 먼저 칠한 어두운 색이 나중에 칠한 밝은 색을 통과해 흐릿하게 배어나오면서 얻어지는 은은한 색채효과다. 철학자 헤겔도 색채를 통해 물체가 연기처럼 사라지는 듯한 환상을 주는 신기한 기술이라고 했는데 여기서 신기함을 푸는 열쇠는 레오나르도의 노트에서 찾을 수 있다.

"빛과 어둠은 어떤 물체의 모양이든 그것을 나타내는 가장 확실한 방법이다. 왜냐하면 어떤 물체가 사방으로 똑같은 빛과 어둠을 갖고 있으면, 어떤 도드라진 느낌도 줄 수 없고 오직 납작한 표면 같은 느낌 밖에 줄 수 없을 것이기 때문이다."[6]

빛과 그림자에 대한 연구를 오랫동안 했던 레오나르도는, 최초로 어둠을 움브라umbra와 페넘브라penumbra로 구분 지었다. 움브라는 '일정한 근원에서 나오는 빛이 어떤 물체에 차단되어 생기는 그림자'이고, 페넘브라는 '일정한 근원에서 나오는 빛이 완전히 차단되지 않은 상태에서 생기는 반영(반그림자)'이다. 움브라와 페넘브라를 적절히 사용하여 어둠을 풍성하게 묘사하면 스푸마토가 더 효과적으로 표현된다. 즉, 스푸마토는 빛과 어둠의 차이를 통해 색깔의 변화, 색조의 농담과 명암을 자연스럽게 표현하는 방법이자,

멀리 있는 대상의 경계를 흐릿하게 처리하여 사실적인 풍경을 그려내는 수단이며, 평면의 그림을 입체의 조각으로 보이게 만드는 비법이다.

"그녀는 마치 살아 있는 사람처럼 우리 눈앞에서 표정이 변하는 듯하며, 그녀를 다시 찾을 때마다 조금씩 다르게 보이는 것 같다. (······) 이 모든 게 불가사의하게 들리겠지만, 실제로도 이것은 불가사의하며, 우리는 이런 것을 흔히 위대한 예술작품에서 볼 수 있다."[7]

스푸마토 기법으로 그린 「모나리자」를 통해 『서양 미술사』를 쓴 에른스트 곰브리치는 조콘다 부인을 살아 있는 사람처럼 표정이 변한다고 느꼈고, 『르네상스 미술』의 저자 하인리히 뵐플린도 문학적인 묘사로 신비함을 더했다.

"그것은 물 위를 스치는 바람결처럼 얼굴의 부드러운 표면 위를 스쳐가는 움직임이다. 빛과 그림자가 벌이는 유희와 귀를 기울여도 잘 들리지 않는 속삭이는 대화이다."[8]

여기서 '그것'은 모나리자의 미소다. 뵐플린이 뭔가 느껴지는데 무엇 때문에 그렇게 느껴지는지 모르겠다는 그 미소를 만든 결정적 요인도 스푸마토다.

　모나리자의 신비한 미소를 만드는 요인이 하나 더 있다. 레오나
르도는 얼굴을 윤곽선 없이 비대칭으로 그렸다. 즉, 모나리자의 왼
쪽 입가가 오른쪽보다 올라가 있고, 왼쪽 눈 주변의 음영이 반대
쪽보다 깊다. 그래서 왼쪽 얼굴을 가리면 심각해보이고, 오른쪽을
가리면 미소가 강해진다. 현대의 뇌과학자들의 연구에 따르면, 우
뇌가 좌뇌보다 감정처리에 더 많이 관여하므로 감정은 우뇌가 관
장하는 왼쪽 얼굴에서 도드라진다. 따라서 지금 상태의 얼굴로는
화가 앞에서 긴장한 조콘다 부인이 억지로 미소를 짓거나, 미소로
자신의 속내를 감추려는 것으로 느껴진다. 그리고 눈도 좌우가 미
세하게 다른 곳을 보고 눈꼬리의 높이도 다르다. 레오나르도는 인

간의 감정이 가장 잘 드러나는 눈과 입의 양쪽 끝을 각각 다르게 묘사하여 관람자가 혼란을 느끼도록 만들었다.

인간이 어떤 감정일 때 어떤 표정을 짓는지, 그것이 어떻게 보이는지를 끊임없이 관찰한 레오나르도는 그것들 사이의 연관관계를 정확히 파악했고, 스푸마토 기법으로 그 혼란을 가중시킨 셈이다. 그래서 우리는 「모나리자」를 보면서도 조콘다 부인이 무슨 생각을 하는지를 도무지 알 수 없으며, 그림 속 조콘다 부인이 우리를 보고 있다는 느낌에 휩싸인다. 레오나르도는 과학적인 방법으로 「모나리자」를 신비롭게 만들었는데, 이는 대가를 톡톡히 치르고 얻은 성취다.

「최후의 만찬」에서 시도한 프레스코와 유화의 접목은 실패했고, 거기서 얻은 교훈으로 다시 도전한 「앙기아리전투」에서도 레오나르도는 성공을 거두지 못했다. 불완전했겠지만, 전작보다는 오랫동안 그림이 유지됐을 것이다. 실패를 새로운 시도의 교훈으로 받아들이며 지속했고, 그 결과 벽화에는 유화의 장점을 구사하긴 불가능하다는 결론에 도달했을 것이다. 그리고 벽을 버리고 나무판에 여러 번 덧칠하고 자연의 빛이 그에 스며들도록 내버려뒀다가 또 덧칠하는 과정에서 스푸마토를 발견했을 것이다. 그러니 스푸마토가 절묘하게 발휘된 「모나리자」 「성모자와 성 안나」 「세례자 요한」은 「최후의 만찬」과 「앙기아리전투」 등의 실패에서 피워낸 꽃인 셈이다. 언제나 실패보다 실패 후에 어떻게 하는지가 더

중요하다. 그 심정도 스푸마토에 담겨 있는 듯하다.

스푸마토는 레오나르도의 정신을 표현한다

"모든 사물에 대한 지식은 가능하다."[9]

젊은 레오나르도는 확신했고, 누구보다도 다양한 부류의 사람들을 만났다. 시장과 가정, 성당과 전쟁터를 떠돌며 너무 많은 것을 본 자의 피로감과 무력감에 빠졌는지 그는 청춘의 패기가 사라진 듯, 깨달음의 끝에는 겸손이 자리잡은 듯하다.

"자연에는 경험으로 입증하기 어려운 무궁무진한 원인이 존재한다."[10]

노년에 이르러 그는 모든 것을 보고 손으로 만져보고 실험하여 결과를 도출하던 경험주의자로서 한계를 절감한다. 우리가 팔을 아무리 길게 빼서 동그라미를 그리더라도, 세상은 그 원보다 원대하며 오히려 우리는 그 원에 갇혀버린다. 세상을 많이 봤으나 그것으로 무엇도 제대로 이루지 못한 노년의 레오나르도는 자책감에 빠지기도 했다.

"나는 과연 무언가를 성취하긴 한 걸까?"[11]

이것은 회의다. 지식인은 회의하고, 종교인은 회의하는 자신을 벌한다. 종교의 세계에서 회의는 이단보다 위험하다. 곰팡이처럼 의심이 스멀스멀 자라나는 토양이 되기 때문이다. 하지만 앎에 대한 갈증은 회의를 극복해낸다.

"나는 살아가는 법을 배우고 있다고 생각했지만, 사실은 죽어가는 법을 배우고 있었다."[12]

반성과 회의의 결정적 차이는 의심이다. 반성은 의심이 해소된 상태고, 회의는 의심이 희뿌연 안개처럼 지식과 확신에 드리운 상태다. 회의하는 지식인은 의심으로 갈등한다. 내가 나를 확신하지 못하는 채로 어떻게든 앞으로 나아가야 한다. 과학의 인간은 회의하는 자신을 껴안은 채 앞으로 나아가고, 종교의 인간은 신에게 맡겨진 제 운명을 긍정한다.

"젊었을 때 얻은 지식은 노년에 찾아오는 손상을 막는다. 그리고 노년에 접어들어 지혜를 먹고 산다는 사실을 알게 된다면, 노년기에 영양이 부족하지 않으려면 젊을 때 어떻게 살아야 할지를 알게 될 것이다."[13]

레오나르도는 자신의 눈으로 세상을 관찰했지만, 본 것을 곧

「모나리자」(부분).

「암굴의 성모」(부분).

세상을 알아갈수록 세상은 흐릿해졌다.
그래도 공부와 탐구를 멈추지 않는다.
치열한 삶이 놀라운 결과물을 만들어낸다.

이곧대로 믿지는 않았다. 그는 보이는 것들을 의심하여 그 안에 잠재된(내재된) 무엇까지 찾아내려 했다. 책에 쓰인 지식과 자신의 눈으로 본 것들을 의심했고, 이 점이 그를 학문의 세계로 끌고 갔다.

불확실한 것은 불확실하게, 그것이 과학자의 태도다

레오나르도에게 그림은 과학의 결과물이었다. 그렇다면 과학적으로 불확실한 것의 표현 방법은 무엇일까? 아는 만큼만 최대한 확실하게 표현할 것인가? 불확실한 것을 불확실하게 느껴지도록 표현할 것인가? 스푸마토 기법은 후자의 결과물로 보인다. 세상을 알아갈수록 지식과 무지, 확신과 의심, 믿음과 회의, 확신과 불신 등이 충돌하며 생각의 층들이 켜켜이 이루어졌고, 뚜렷하게 보이던 세상도 안개처럼 흐릿하게 보였을 것이다. 노년의 그를 사로잡은 회의는 진리에 대한 부정이 아니라, 인간의 한계에 대한 깨달음 혹은 과학자로서 살아온 인생의 결과물이라는 결론에 도달했을 것이다.

그는 과학자답게 흐릿함을 흐릿하게, 불확실함은 불확실하게 사실적으로 표현하기로 했고, 그런 생각을 그림으로 표현해내기 위해 노력한 결과 스푸마토 기법을 창조할 수 있었을 것이다. 따라서 스푸마토는 회화의 표현법이자, 화가 레오나르도가 세상에 대

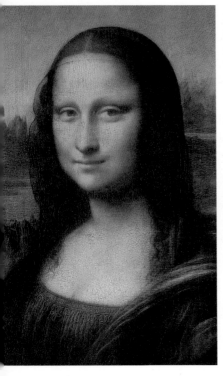

「모나리자」(부분).

「자화상」, 종이에 붉은 분필, 33.3x21.6cm,
1512년경, 토리노 왕립도서관.

과학자는 회의하고, 화가는 회의를 표현해낸다.
신앙을 그림에 담던 시대에 마음을 담았다.
「모나리자」는 최초의 심리적인 초상화다.
스푸마토는 레오나르도의 세계관이 드러나는 기법이다.

해 가졌던 회의를 시각적으로 형상화한 방법이다. 이로써 노년의 그에게 그림은 마음의 상태를 드러내는 심리학이자, 진리를 추구하는 인간의 의식을 표현하는 철학이 되었다. 물감과 붓으로 이런 경지의 표현물을 구축해낸 사람은 그가 유일하다.

「모나리자」는 조콘다 부인을 모델로 인간을 향한 레오나르도의 정신이 집약된 작품이자, '과학자 레오나르도의 자화상'으로 봐도 무방하다. 이런 이유로 조콘다 부인의 얼굴에서 시작해서 점점 자신의 얼굴로 변해갔고, 「모나리자」와 「자화상」이 거의 일치하게 됐을 것 같다. 「비트루비우스 인간」과 「모나리자」의 공통점은 이것이다. 이런 경우가 하나 더 있는데, 그것이 그의 마지막 작품이자 더욱 놀라운 의미를 품고 있어서 주목하게 된다. 바로 「세례자 요한」이다.

시에나 산퀴리코도르차

생각은 한 사람의 인생의 결과물이다.
아무리 아름다운 말이라도 남의 생각을 좀체 바꾸기 어려운 이유다.
따라서 지혜로운 사람은 어떤 상황에 맞게
자신의 생각을 유연하게 적용시킨다.

시대에 맞는
고유한
성性이 있다

창조의
비법

창의성은 여성적인 감수성과
남성적인 자율성의 균형에서 나온다.

「앙기아리전투」를 중단하고 피렌체를 떠나면서 시작된 제2의 밀라노 시기 동안 레오나르도는 그림보다 해부학과 궁정의 연회에 사용되는 장식물 제작, 건축가로서 관개시설에 관련된 작업 등을 주로 맡았다. 특히 책에서 영향을 받았던 이전의 오류(남자의 성기와 뇌가 연결되어 정액이 뇌에서 생긴다는 중세의 정보)들을 직접 해부해 바로잡으면서, 인체해부도의 완성도를 높였다. 자궁 속의 태아도 이즈음에 그렸다. 실제 임산부의 몸이 아닌 소를 해부한 탓에 4~5개월의 태아가 사실과 달리 서 있다. 인체의 피부, 골격 구조나 근육 등은 자세히 알 수 있었지만, 인체의 장기에 대한 부분은 전문적인 의학 지식이 필요했기 때문이다. 인체에 정통해진 레오나르도는 인물을 아주 색다른 관점에서 표현했는데, 그의 후기 작품들은 이런 측면에서 이해해야 한다.

레오나르도의 미남미녀 표현법

화가에게는 자기만의 표현법이 있다. 좋아하는 인물과 사물 등을 빈센트 반 고흐가 노랗게 칠한 이유는, 그에게 노랑은 애정 고백의 색이었기 때문이다. 레오나르도는 미남미녀를 그릴 때, 독특

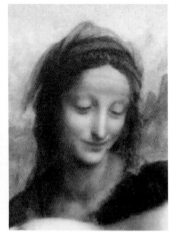

「최후의 만찬」(부분).　　　　　　　　「성모자와 성 안나」(부분).

한 버릇이 있었다. 「최후의 만찬」에서 예수가 사랑했던 제자 요한
은 잠이 든 듯, 혹은 졸다가 깬 듯한 얼굴이다. 예수의 이야기에 대
해 격렬한 반응을 보이는 나머지 제자들과 달리, 그는 자기만의 생
각에 빠진 듯하다. 최후의 만찬에서 예수가 말한 사실을 이미 알
고 있었더라도, '정말이구나'라는 탄식과 좌절 따위는 일체 없고
잠과 현실, 잠듦과 깨어남의 경계 혹은 그 둘이 중첩된 모습이다.

　이런 모호함은 여자의 경우도 마찬가지다. 「모나리자」의 조콘
다 부인, 「성모자와 성 안나」의 성모와 성 안나의 미소는 몽환적
이다. 꿈이라도 꾸는 듯, 꿈에서 깨어난 듯, 혹은 기쁨의 미소인 듯

슬픔의 찡그림인 듯[1] 구별되지 않는 표정은 보는 이에게 고스란히 전염되어 그들의 속내를 헤아리기 어렵게 만든다. 더 나아가 해부학에 정통했던 그는 남자의 몸과 여자의 몸을 하나로 표현해냈다. 괴짜 화가의 특이한 욕망의 결실일까? 누구도 생각하지 못한 무언가를 표현하기 위해서였을까? 힌트는 르네상스시대의 특징에 있다.

남성성의 시대, 여성성의 시대가 있다

모든 시대는 저마다의 성별을 지닌다. 그래서 특정 시대를 대표하는 표현 양식과 특징적인 예술작품을 보면 남성적인 작품과 여성적인 작품으로 나뉜다. 남성적인 작품은 웅장한 규모와 굵은 선을 내세워 힘에 대한 숭배가 강하다면, 여성적인 작품은 우아한 장식이 돋보이며 조화와 아름다움을 추구한다. 이런 관점에서 유럽사를 보면 정복과 전쟁, 갈등과 대립이 강한 시대를 남성성의 시대, 평화와 조화가 강한 시대를 여성성의 시대로 나누어볼 수 있다.

"남성성은 대뇌 피질의 왼쪽 반구와 연관되며, 좀더 분석적이고 한곳에 집중하는 경향이 있다. 주변 환경에 영향을 미치고 일을 하는 방식이다. 여성성은 대뇌 피질의 오른쪽 반구와 연관되며, 좀더 포용하고 직관적이며 확산하는 경향이 있다. 주변 환경에 영향을 받으며 존재하는 방식이다."[2]

남성성이 주변 환경에 영향을 미치는 권력 지향적이라면, 환경에 영향을 받으며 공존을 추구하는 여성성은 조화를 지향한다. 권력은 누구와도 나눌 수 없으니 공존이 어려워 갈등을 힘으로 해소하고, 조화는 여러 힘들의 균형을 이루어 존재하게 하니 갈등을 대화로 풀어낸다.

이런 관점에서 유럽(예술)사를 살펴보면, 공교롭게도 남성성과 여성성이 번갈아 시대와 사회의 주류를 차지했다. 우선 고대 그리스는 전쟁도 많았지만 내화와 토론을 통한 정치는 대립보다 평화를 지향했고, 「밀로의 비너스」처럼 조각상들도 한결같이 유려한 선의 우아미가 강하다. 이런 고대 그리스의 특징을 받아들여 화려함을 더한 로마의 작품도 여성성이 강하다. 하지만 기독교가 지배한 중세로 접어들면서 강력한 힘으로 반대파를 탄압하는 방식의 남성적인 지배가 공고히 되면서, 거대한 규모의 예배당이 세워지고 그림도 인간을 가르치기 위한 도구가 되면서 천편일률적으로 바뀐다. 직관적인 선과 색의 딱딱한 스타일의 남성성이 강해진 것이다. 중세를 끝내면서 시작된 르네상스는 고대 그리스가 되길 원했으니, 남성성은 억제하고 여성성이 강화된 특징들이 널리 받아들여졌다. 요약하자면, 예술에서 여성성은 부드럽고 남성성은 단단하다. 나란히 두고 보면 시대의 차이는 더욱 선명해진다.

르네상스는 중세의 모든 것을 부정하고 완전히 새로운 가치들로만 사회를 만들자는 뜻이 아니다. 고대 그리스 로마와 중세의

「밀로의 비너스」, 기원전 130~100년.

중세의 고딕 양식으로 그려진 비너스,
크리스틴 드피잔의 모음집 『여인들의 도시』에서
「비너스」 삽화 부분. 1415년경, 영국도서관.

산드로 보티첼리, 「비너스의 탄생」, 캔버스에 템페라, 172.5x278.5cm, 1485년경, 피렌체 우피치미술관.

라파엘로, 「라 포르나리나」(부분).

「모나리자」(부분).

미켈란젤로, 「천지창조」의
'리비아 무녀'(부분).

가치를 조화시키고 상호보완해서 통합하려 했다. 그러니 중세와
고대 그리스의 비율, 남성성과 여성성의 비율은 예술가들마다 다
를 수밖에 없었다. 중세 말의 뾰족한 직선의 고딕양식에 비해 초
기 르네상스를 이끈 브루넬레스키와 조토의 완만한 곡선의 작품
은 여성적이나, 매끈한 볼륨의 레오나르도에 비하면 남성적이다.
나이나 활동 시기와 상관없이 가장 유명한 대표작만 놓고 보자면,
르네상스 3대 천재로 불리는 셋 가운데, 라파엘로가 가장 여성적
이고 미켈란젤로가 가장 남성적이다. 레오나르도는 그들의 중간
즈음에 위치한다.

　그래서 미켈란젤로의 「천지창조」와 「최후의 심판」은 사람들에게
같은 것을 보았다고 느끼게 만들지만, 「모나리자」는 사람마다 다른

「모나리자」를 보았다고 믿게 만든다. 레오나르도가 그림으로 다양성을 재현representation했다면 미켈란젤로는 그림으로 신을 현현했다.

여성성이 강한 예술가와 남성성이 강한 예술가의 차이점은 확실하다. 가장 어리고 가장 여성성이 강한 라파엘로는 감각을 즐기고 관능적으로 느껴지는 작품을 많이 만들었다. 물론 남자라고 100퍼센트 남성적이지 않고, 여자라고 여성성만으로 채워져 있지는 않다. 시대도 그러하다. 르네상스의 정점을 「모나리자」가 차지하듯 후기로 갈수록 남성적인 힘을 내뿜는 작품들이 많이 등장한다. 이런 관점에서 레오나르도의 작품의 변화를 살펴보면, 아주 흥미로운 결론에 도달한다.

아주 남성적이면서 몹시 여성적인

레오나르도의 작품 중 남성성이 가장 강하게 보이는 것은 크기와 스타일 면에서 「청동 기마상」과 제2차 밀라노 체류 시절에 프랑스군 사령관 잔자코모 트리불치오가 의뢰한 기마상이다. 후자의 기마상도 루도비코의 것처럼 뒷다리로 선 채 앞발은 적을 무찌른 형상을 하고 있어 역동성과 영웅성을 강조했다. 이전보다 작게 설계해 제작 실현성이 컸으나, 몇 년 후 트리불치오가 기마상 계획을 단념하면서 실현되지는 못했다. 이처럼 레오나르도가 몹시 원했던 남성적인 조각상 두 점이 외부 조건으로 모두 만들어지지 못했다. 그렇다면 여성성이 극대화된 작품은 무엇일까?

「트리불치오 기념상을 위한 습작」,
종이에 펜과 잉크, 28x19.8cm,
1507~09년경, 영국 로열컬렉션트러스트.

「레다와 백조」다. 레오나르도가 그린 최초의 여성 누드이자, 고대 신화를 소재로 삼은 첫번째 작품이다. 그리스신화의 인물인 레다는 스파르타 왕 틴다레오스의 아내이자, 아이톨리의 왕 테스티오스의 딸이다. 그녀의 아름다움에 반한 제우스가 독수리에게 쫓기는 백조로 변해서 레다와 교합했다. 바로 그날 레다는 남편과도 동침했는데, 나중에 두 개의 알을 낳았다. 거기서 태어난 쌍둥이가 카스토르와 폴리데우케스, 클리타임네스트라와 헬레네인데 누가 누구의 자식인지 불명확한 채 전하는 자에 따라 차이가 난다. 이런 흥미로운 이야기를 레오나르도는 몇 년에 걸쳐 여러 점의 습작을 하며 최선의 구도를 찾아나갔다.

안타깝게도 레오나르도가 완성한 「레다와 백조」는 사라졌고, 당대의 다른 화가가 모사한 작품을 통해 짐작할 뿐이다.

두 모작의 공통점은 레다를 보티첼리의 「비너스의 탄생」의 비너스처럼 화면 중앙에 서 있는 정면을 담았으며, 상반신은 백조 쪽으로 하반신과 얼굴은 그 반대 방향으로 튼 레오나르도 특유의 자세를 취하고 있다. 레다는 두 손으로 백조의 기다란 목을 끌어앉았고, 백조는 오른쪽 날개로 레다의 하반신을 품고 있다. 레다의 곁에 알에서 깨어나는 네 아이가 있다. 여기까지는 레오나르도의 작업실에서 그리는 과정을 직접 보고 그렸으리라 추측되는 라파엘로의 모작과 동일하니, 레오나르도가 습작들을 통해 최종 선택한 구도인 듯하다.

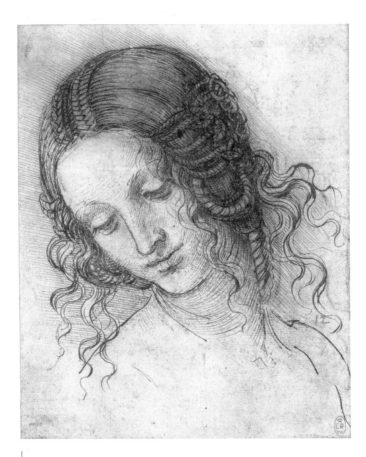

｜
「레다를 위한 습작」,
종이에 검은 분필·펜·잉크,
17.7x14.7cm, 1505~08년,
파리 루브르박물관.

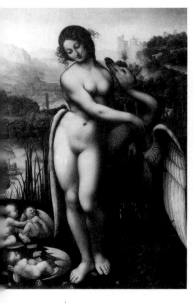

체사레 다 세스토,
「레다와 백조」(다빈치 모사),
패널에 유채, 69.5x73.7cm,
1505~10년경, 솔즈베리 윌턴하우스.

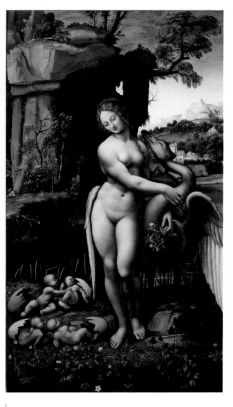

프란체스코 멜치, 「레다」,130x77.5cm,
1508~15년, 피렌체 우피치미술관.

체사레의 「레다와 백조」는 아이를 낳은
어머니로서 「모나리자」보다 여성성이 강조됐다.
그래서 성모와 「모나리자」의 결합처럼 느껴진다.

두 작품에서 레다와 백조가 있는 풀밭 위는 비슷한 반면 후경 묘사는 다르다. 멜치의 후경은 「암굴의 성모」를 연상시킨다. 레오나르도는 주로 후경을 산봉우리와 강으로 채웠는데, 체사레의 모작에서는 숲길인 점이 색다르다. 둘 다 레오나르도 특유의 푸른빛이 감도는 산과 강의 풍경을 구현하지는 못해 아쉽다.

"내가 보기에 대기의 파란색은 그 자체의 색이 아니라 따뜻한 습기가 증빌하면서 미세한 원자가 생기고, 그 위에 태양빛이 내리쬐어 캄캄한 어둠 속에서도 빛을 낼 수 있기 때문이다."[3]

저들은 눈에 보이는 그림의 겉만 따라 그렸고, 그에 깃든 과학적 관찰은 간파하지 못했다. 그래도 레오나르도가 담고자 했던 남성과 여성의 성적 결합의 상징물들은 충실히 따르고 있다. 체사레 버전에서 레다와 백조의 바로 뒤에 곧게 뻗어 솟아오른, 끝부분이 도톰하여 마치 핫도그처럼 생긴 식물은 부들typha latifolia인데, 꽉 찬 씨주머니를 멀리까지 퍼뜨려 개체 번식을 하고 종족을 보존하려는 성적 상징물로 자주 사용된다. 여기에 신화의 내용과 기다란 백조의 목, 포동포동한 레다의 몸과 결부되면서 그림의 에로티시즘이 뚜렷이 드러난다.

신화의 내용이 흥미로워 이를 주제로 한 많은 화가들의 그림이 전하는데, 그들은 주로 레다와 백조의 에로틱한 순간에 집중하여

가로로 그렸다. 그러나 레오나르도는 레다를 비너스처럼 세우고 그녀의 피부결에 집중했다.

남성 누드의 아름다움은 근육의 아름다움이고, 여성 누드의 아름다움은 고대 그리스의 대리석 조각상의 표면처럼 밝게 빛나는 결의 아름다움이다. 결은 시각의 촉감으로, 손을 뻗으면 촉감이 전해질 것만 같은 생생함이다. 그것이 너무나 잘 구현되었기 때문에 이 작품은 프랑스의 루이 13세 시절의 완고한 신앙을 가진 도덕주의자 마담 맹트농에 의해 불태워졌거나 파괴되었을 가능성이 높다고 역사가들은 전하고 있다.

레오나르도의 가장 남성적인 작품은 만들어지지 못했고, 가장 여성적인 작품은 완성되었으나 파괴되었다. 둘 다 비극적인 운명에 처한 점이 우연인 듯 우연이 아닌 듯 오묘하다. 그렇다면 남성성과 여성성의 조화가 잘 이루어진 작품은 무엇일까? 그전에 레오나르도의 아주 놀라운 데생부터 만나야 한다.

여자의 젖가슴과 남자의 성기가 함께 그려진 「육신의 천사」의 모델은 살라이로 추정된다. 이 그림에 대해 정신분석학자 앙드레 그린은 "여성성과 남성성, 황홀경과 고통스러운 슬픔 등 모순들이 조우한다. 입은 성적인 매력을 풍기면서도 어린아이 같다. 반쯤 열려 있고 반쯤 닫혀 있으며, 말이 없으면서도 무언가 말을 하려 한다. 곱슬머리는 남성을 뜻할 수도 여성을 뜻할 수도 있"어서 이 작품을 굉장히 부자연스럽다고 느끼게 되는데, 베일 밑으로 보이는

레오나르도 혹은 살라이, 「육신의 천사」,
푸른 종이에 목탄, 1513~15년.

발기된 성기로 인해 낯섦은 강조된다. "아마도 이 천사 뒤에 악마
같은 무언가가 존재할 것이다"⁴라고 분석했다. 그린은 자신이 이
작품에 표현된 조화를 발견하지 못했거나 신성한 열망과 오르가
슴의 쾌락 사이의 모순 때문인지도 모르겠다는 말을 덧붙였다.

이 그림은 동성애자 레오나르도가 제 애인을 모델로 한 짓궂은
낙서에 불과할까? 노년의 그가 추구했던 남녀의 조화, 남성성과
여성성의 균형의 아이디어를 직관적으로 표현한 데생일까? 그 대
답의 힌트는 이 기묘한 인물과 몸짓, 손동작 등이 유사한 다음 작
품에 담겨 있다.

레오나르도의 마지막 작품

검은색에 가까운 배경에 상반신은 오른쪽으로 약간 틀고 얼굴은 정면을 향하고 있는 남자가 있다. 왼쪽 어깨에 표범 가죽을 반쯤 걸쳤고, 오른손은 검지를 세워 위쪽을 가리키고 있다. 곱슬머리는 어깨선보다 길고 시선은 정면을 향한 채 미소 짓고 있다. 그림의 내용과 표현은 단순하고, 색깔도 검은색과 흰색에 약간의 주황색만 사용하였으나 설명하기 어려운 복잡한 기분이 든다.

2016년의 복원 작업으로 손가락 뒤편의 십자가가 뚜렷해졌고, 곱슬머리의 세부묘사가 살아났으며, 피부의 주황색 톤이 선명해졌다. 엑스레이와 적외선으로 작품을 촬영한 결과, 스푸마토 기법을 위해 총 열일곱 개 층으로 덧칠했고, 오른팔의 위치도 최초에는 아래로 내렸다가 최종적으로는 현재와 같은 위치로 결정했다. 얼굴과 목, 상반신과 팔, 손가락의 미세한 움직임들이 모여서 독특한 분위기가 만들어지기 때문에, 레오나르도는 각 부분들을 조금씩 변화시켜가면서 그 결과를 눈으로 확인하며 최적의 동작들을 찾아나갔으리라.

요한은 어둠 속에서 천천히 솟아나오듯, 어둠을 뚫고 밝음으로 나아가듯 빛난다. 그 빛의 출처는 그림 속이 아니라, 그림 바깥에서 들어가 그에게 빛을 비추는 것처럼 느껴진다. 이런 점은 세례자 요한의 삶과도 정확하게 부합한다.

레오나르도는 모호함을 이용하여
분명함을 전달한다.

「세례자 요한」,
패널에 유채, 69x57cm,
1513~16년, 파리 루브르박물관.

「세례자 요한」과 비슷한 시기에 완성된 이 작품은 레오나르도의 데생을
원작으로 그의 공방 혹은 제자들 가운데 누군가 완성했을 가능성이
높고, 레오나르도의 완성작으로 보는 의견은 거의 없다. 광야에 누드로
앉은 젊은 남자, 긴 곱슬머리, 상징적인 동작의 검지, 부드럽게 번지는
스푸마토 기법은 「세례자 요한」과 상당히 유사하나, 요한의 머리에
등나무 화관을 씌우고 십자가 대신 든 지팡이 등은 17세기 후반에
첨가된 바쿠스의 상징물이다. 성경의 세례자 요한과 로마 신화의
바쿠스가 한 인물에 겹쳐진 독특한 작품이다. 두 작품 모두 눈에 보이는
요소들은 뚜렷하지만, 모호함은 도무지 떨쳐지지 않는다.

세례자 요한은 스스로 빛나는 존재가 아니라, 진실과 빛을 알린 선구자이며,[5] 30년간 사막에서 지내다가 사람들 앞에 나타나 메시아의 도래를 알리기 위해 신이 보낸 사람이라는 요한복음 제1장의 내용과도 들어맞는다. 스푸마토 기법이 「모나리자」에서는 회의의 상징물을 표현하는 데 이용되었다면, 「세례자 요한」에서는 종교적인 내용을 전달하는 표현법으로 활용되었다. 회화의 표현법과 내용을 유기적으로 묶은 대가의 솜씨다. 영국의 예술평론가이자 레오나르도 진문가인 케네스 클라크는 이 작품을 "영원한 물음표이자 창조의 신비"로서, 요한의 미소에서는 스핑크스의 미소가 보인다고 썼다. 그 신비를 풀 때 「세례자 요한」의 남성성과 여성성은 따져야 할 요소다.

르네상스에 맞는 남성성과 여성성의 조화

「세례자 요한」에서 레오나르도는 요한을 남자인 듯 여자로, 여자인 듯 남자로 묘사했는데, 이것은 남성과 여성이 한 몸에 조합된 「육신의 천사」 같은 자웅동체나 동성애자 화가가 그린 아름다운 소년의 초상화로 봐서는 안 된다. 가장 남성적인 여자와 가장 여성적인 남자의 공존이자, 남자의 여성성과 여자의 남성성이 조화를 이룬 양성구유androgyny다. 그래서 부드러운 피부와 온화한 미소를 머금은 요한은 '남자 「모나리자」' '「모나리자」의 남자 버전'처럼 느껴진다. 혹은 「모나리자」를 '여자 「세례자 요한」' '「세례

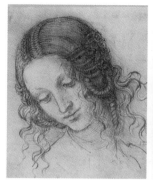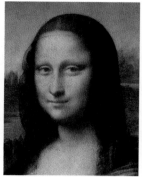

「레다를 위한 습작」+「모나리자」의 얼굴 부분+「세례자 요한」의 얼굴 부분.

자 요한」의 여자 버전'이라고 말할 수도 있다. 이런 이유로 루브르에서 「모나리자」가 도난당했을 때, 전문가들은 「세례자 요한」으로전시 대체를 하자고 했을 것이다. 이 두 작품에 「레다와 백조」까지더하면, 르네상스에 맞는 남성성과 여성성의 조화를 표현하기 위한 레오나르도의 연구 과정이 느껴진다.

모성을 내세운 「레다와 백조」와 「성모자와 성 안나」가 여성성이가장 도드라진 작품이고, 「모나리자」로 남녀의 균형을 맞추되 여자를 모델로 세워 여성성을 표현했다면, 「세례자 요한」은 여성적인 시대인 르네상스에 맞는 남성성과 여성성의 균형을 이뤄냈다.이것이 「모나리자」 이후의 레오나르도의 그림에서 가장 중요한 요소다. 해부학으로 인간 몸의 내부를 눈으로 샅샅이 연구했던 그

가 르네상스라는 시대의 특징을 해석하여 인간의 모습으로 표현한 것이다. 따라서 「세례자 요한」은 레오나르도가 바라본 '르네상스시대 초상화'라고 할 수 있다. 그림은 캔버스 위에 물감으로 만들어지지만, 레오나르도의 붓은 인간을 향했기 때문이다. 레오나르도는 그림의 본질이 무엇인지, 그림은 어떠해야 하는지 탐구했다. 그에 답하는 과정에서 역사를 바꾼 명작을 창조했다. 그렇다면 남성성과 여성성의 조화가 왜 중요할까?

레오나르도 창조력의 비밀

"남성성의 원리와 여성성을 통합해야 온전한 전체가 될 수 있다. (……) 스탠퍼드대학이 실시한 연구에서 심리학자들은 가장 높은 수준의 지적 기능은 남성성과 여성성 중 어느 한쪽에 치우치면 발휘되지 못한다는 사실을 발견했다. (……) 토런스 박사는 성 역할이 고정되면, 창의성이 억제된다는 사실을 알아냈다. 창의성을 발휘하려면 여성의 특성인 감수성과 남성의 특성인 자율성 사이의 균형이 필요하다."[6]

남성성과 여성성 가운데 한쪽으로만 치우치면, 높은 지적 수준에 도달하기 어려우며, 성 역할이 고정되면 창의성이 발휘되지 못한다는 뜻이다. 그러니 레오나르도의 창조성의 비결 가운데 하나가 남성성과 여성성의 균형이고, 그것이 그가 살았던 르네상스가

요구하는 두 성의 비율과도 맞았다. 즉 그는 고대 그리스 로마의 여성적인 문화와 중세의 남성적인 문화를 자기만의 방식과 비율로 재창조해냈고, 시간이 흐르면서 후대 사람들은 르네상스의 시대적 특징과 레오나르도의 대표작인 「모나리자」와 「세례자 요한」이 이에 정확히 부합한다는 사실을 깨닫게 됐다. 따라서 레오나르도를 가장 르네상스적 인간으로 보는 이유는, 그가 다양한 분야에 업적을 남겨서가 아니라, 그가 그 시대의 정신에 부합하는 남성성과 여성성의 조화를 이룬 창작자였고, 거기에서 그의 왕성한 창조력이 비롯됐기 때문이라고 봐야 한다. 이런 점이 프랑스 왕의 마음을 건드렸고, 노년의 예술가를 프랑스로 모셔간 이유였을까?

베네치아의 중심지 토레가.

19세기와 20세기가 과학의 발전과 이념의 대립으로 남성적인 시대였다면, 21세기는 감성과 평화를 내세우는 여성적인 시대다. 지금의 시대정신은 기술 발전과 감성의 조화, 개인의 성공과 이타주의, 환경보존과 약자 보호 등 포용과 공감이 핵심이다. 이러한 점은 여성성에 속하는 가치다.

지금까지 사회는 남성 위주로 발전해왔지만, 앞으로는 여성과 주류에 속하지 못하는 사회적 약자에 대한 이해와 배려를 통해 더불어 함께 잘 사는 사회를 향해 나아갈 것이다.

따라서 각자의 분야에서 시대가 요구하는 남성적인 자율성과 여성적인 감수성의 비율을 적절히 맞춰야 한다.

14 장

평생
노력했던
그 사람

실패
사용법

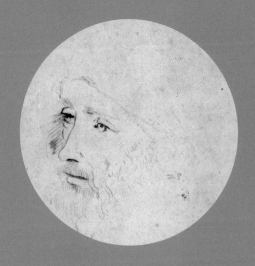

사랑은 모든 것을 정복한다.
Amor vincit Omnia.

제2차 밀라노 시기의 후원자인 샤를 2세 당부아즈Charles II d'Am-
bois, 1473~1511가 사망하자 레오나르도는 교황 레오 10세의 형제인
줄리아노 데 메디치Giuliano di Lorenzo de' Medici, 1479~1516를 따라 로
마로 갔다. 큰 기대를 품고 떠난 그곳에서 3여 년 동안 건축 관련
일을 주로 했지만 큰 수확은 없었다. 그마저도 줄리아노가 젊은
나이에 죽자, 후원자가 필요했던 64세의 레오나르도는 프랑스 왕
프랑수아 1세의 초청을 받아들여 1516년 가을 혹은 1517년 봄
무렵에 제자 살라이와 프란체스코 멜치, 하인 바티스타 데 빌라
니스와 함께 피렌체, 밀라노, 제네브르산 계곡, 그르노블과 리옹
을 거쳐서 프랑스 앙부아즈에 도착했다. 다시는 이탈리아로 돌아
가지 못할 것을 알았는지, 여러 마리의 노새에 물건과 그림, 도구,
노트 등을 모두 챙겨서 떠났다.

딱히 쓸모도 없어 보이는 노화가에게 꽤 높은 연금과 거처를
보장하며, 왕이 그를 최고의 찬사로 칭송한 점이 잘 이해가 되지
않는다는 듯, 하지만 그 칭찬이 놀랍다는 투로 프랑수아 1세의 수
행원은 기록한다.

이탈리아보다 문화의 힘이 약했던 프랑스로
왕이 레오나르도를 모셔갔고,
프랑스는 문화강국으로 힘차게 나아갔다.

장 클루에, 「프랑수아 1세의 초상」,
패널에 유채, 96x74cm,
1527~30년, 파리 루브르박물관.

"나는 국왕께서 그자에 관해 하신 말씀을 되풀이하지 않을 수 없다. 국왕께서는 레오나르도만큼 조각, 회화, 건축에 관해서는 물론, 많은 것을 아는 사람이 이 세상에 다시 있다고는 믿지 못하시겠다며, 그를 진정 위대한 철학자라고 말씀하셨다."[1]

책의 출판은 언제나 계획에서 끝났지만, 노새에 실린 수천 장의 노트에 담긴 방대한 지식은 프랑수아 1세 같은 자들에게는 탐나는 보물이었다. 프랑스 왕에게 레오나르도는 국제적인 명성을 지닌 최고의 지식인이었고, 수준 높은 대화의 상대이자, 자신의 지적 명성을 높여줄 인물이었다. 이 무렵 레오나르가 최고의 왕과 학자의 관계로 꼽히는 두 명의 그리스인에게 관심을 갖게 된 것은 우연이 아니었다.

"알렉산더 대왕과 아리스토텔레스는 서로가 서로에게 교사였다. 권력을 가진 알렉산더는 세계를 지배할 수 있었다. 많은 지식을 가진 아리스토텔레스는 철학자들의 모든 가르침을 섭렵했다."[2]

프랑수아 1세를 알렉산더, 자신을 아리스토텔레스에 비유하는 듯한 이 말에는 자신의 지적 깊이에 대한 자신감이 배어 있다. 프랑스에서 레오나르도는 그림보다 궁정 연회를 위한 장식작업, 주변의 관개사업, 왕실 저택 설계 등의 일을 했지만, 주로 왕과 대화

하고 다방면에 걸쳐 의견을 나누는 역할이 더 컸으리라 짐작된다. 이렇듯 자신의 가치를 알아본 왕의 곁에서 레오나르도는 말년을 보내다가 세상을 떠났다. 그리고 몇 세기 후에 그는 인류 역사상 가장 놀라운 천재로 부활한다.

오, 놀라워라! 레오나르도는 천재다

- 레오나르도는 인류사 최초로 자궁 속 태아의 모습을 정확히 그려내는 등 그의 해부학 그림들은 거의 완벽에 가깝다. 엑스레이 같은 현대의 기술과 비슷한 수준의 정확성을 지니고 있다.
- 동맥경화가 고혈압을 유발하며 적절한 운동과 음식 조절로 예방할 수 있다는 사실을 밝혀냈다.
- 새가 날 때 깃털과 날개의 움직임을 아주 세밀하게 기록했다. 수백 년 후에 슬로모션 기법이 개발된 후에야 촬영이 가능했다.
- 이몰라를 비롯한 여러 도시들의 지도를 그리면서, 비행기에서 내려다본 듯한 넓은 범위의 각도를 취했고 놀랍도록 정확하다.
- 코페르니쿠스보다 40여 년이나 앞서 태양은 움직이지 않는다는 사실을 알았다.
- 토양의 침식 현상을 최초로 설명했으며, 빛의 입사각과 반사각은 항상 동일하다는 사실 또한 최초로 알아냈다.
- 낙하산, 접이식 사다리, 볼 베어링, 잠수 종(종 모양의 잠수기), 스노클, 기어 전환 장치, 올리브오일 압착기, 가위, 조절형 멍

키렌치, 자동 베틀, 유압 들게, 운하 갑문, 이가 셋 달린 포크 (삼지창) 등을 발명했다.

- 현대적 모양의 스파게티를 발명해서 '스파고 만지아빌레'로 불렀다. 먹을 수 있는 끈이라는 뜻이다.
- 해부학, 건축, 점성학, 식물학, 우주구조학, 지리학, 지질학, 기하학, 수학, 의학, 용병술, 자연철학, 광학, 원근법, 외과적 수술, 수의학, 요리, 라틴어에 능했다.

그는 '최초'라는 타이틀을 여러 개 갖고 있으며, 관련 분야도 의학부터 광학에 이르기까지 다양하다. 심지어 모든 슬픈 영혼들을 평온하게 만들 정도로 천상의 소리로 노래했으며, 아름다운 외모에 힘도 셌고, 동작은 우아했다. 한 인간이 받을 수 있는 모든 종류의 칭송은 다 받은 레오나르도. 역시 평범한 인간은 아니었으니 천재로 불러야 마땅하다.

천재는 어린 시절에 세상을 놀라게 하고 또래를 기죽이는 엄청난 에피소드 한두 개쯤은 갖고 있기 마련이다. 레오나르도의 경우는 제 아비를 깜짝 놀라 뒤로 나자빠지게 만든 용을 그린 방패나 베로키오가 제자의 실력을 질투하여 그림을 포기했다는 설 등이 이에 해당된다.

특별한 재능은 특이한 성격을 낳는 경우가 많다. 될성부른 떡잎

이 잘 자라서 아름다운 꽃을 피울 줄 알았으나, 레오나르도는 줄기와 잎사귀는 싱싱한데 꽃은 피우지 못한 경우였다. 성격이 산만해 하나에 집중하지 못했고, 중도 포기한 그림들도 많았다. 오랫동안 천재의 특징으로 분류되는 면들은 마치 레오나르도를 염두에 두고 만들어진 개념이 아닐까 싶을 만큼 꼭 들어맞는다. 그는 과연 천재일까?

천재의 가면을 벗기면

천재genius는 신이 특별히 사랑하여 비범한 재능을 주었고, 특별한 노력 없이도 남들과 비교할 수 없는 경지의 작품을 만들어 낸다. 이런 천재의 의미를 최초로 확립한 철학가 이마누엘 칸트는 천재의 특징을 크게 네 가지로 꼽았다.

일정한 규칙에 의해 익힌 모방이 아닌 독창성, 그것은 일상적인 범위를 벗어나지 않으며, 규칙을 새롭게 만들 수 있는 능력이 있고, 모방 가능하지 않은 예술에만 한정된다. 칸트 이전의 시대에는 과도한 열정과 분노, 신성한 광기와 초인적인 영감 같은 일상적인 범위를 넘어서는 행동을 일삼는 것을 천재의 특징으로 인식했다면, 칸트는 천재에 덧씌워진 비인간적인 과도함을 걷어냈다.

이런 측면에서 보자면, 예술 분야에서 주로 나타나는 천재는 선천적으로 남들과 비교할 수 없을 실력을 갖고 태어나서(용이 그려진 방패) 기존의 관점을 뛰어넘는 놀라운 결과물(「모나리자」)을

천재는 거대한 콤플렉스를 갖고 있다.
콤플렉스를 극복하려는 욕망과
선천적인 재능이 만나
놀라운 결과물이 만들어진다.

만들어내며 완전히 새로운 규칙(스푸마토)을 세운다. 이처럼 가끔 하늘은 보통의 인간을 뛰어넘는 신적인 존재를 내려주는데, 그로 하여금 우리는 그의 정신과 지성을 통해 하늘에 닿을 수 있다.

레오나르도가 어떤 천재도 그리지 못할 것을 능히 그려냈다는 바사리의 감동어린 찬사도 칸트의 천재 개념과 맞닿아 있다. 전설적인 평론가 버나드 베런슨도 레오나르도를 어떤 소재든 불멸의 아름다움으로 만들어내는 존재로 열광했고, 인간 영혼의 어두운 면에 관해서는 대단한 통찰을 보여줬던 괴테마저 레오나르도를 완벽한 인간의 표본으로 우러러봤다. 이런 문장들로 그려지는 레오나르도는 인간으로 태어난 신이었던 셈이다.

찬사와 존경의 마음은 알겠으나, 이런 찬탄과 경외는 오히려 그 사람을 제대로 보지 못하게 방해한다. 천재의 포장지를 벗기면, 레오나르도는 어떤 얼굴일까?

레오나르도와 더불어 천재의 양대 산맥으로 불리는 모차르트는 신동으로 태어나, 어릴 때부터 작곡을 하고, 난도가 높은 연주를 했다. 그는 독주, 협주곡, 오페라 등에서 놀랄 만한 업적을 이뤘다. 무엇이 그를 그렇게 만들었을까?

그에게는 타고난 재능도 있었지만 심리적인 요인이 더 컸다. 모차르트는 아버지에게 사랑받고 싶은 애정욕구가 남들과 비교할 수 없을 만큼 거대했다. 여기에 음악을 기억하는 선천적인 능력이 월등했으니 아버지에게 사랑받기 위해 음악에 더욱 열심히 몰입

했고, 그것이 음악적 재능을 비약적으로 발전시키면서 놀라운 결과물들을 만들어냈다.

이런 맥락에서 천재는 99퍼센트의 노력과 1퍼센트의 영감으로 이루어진다는 격언을 이해해야 한다. 99퍼센트의 노력으로도 얻어지지 않는 1퍼센트의 영감은 타고난다는 해석과 1퍼센트의 영감도 99퍼센트의 노력 없이는 아무것도 아니라는 해석이 충돌하는데, 그보다는 1퍼센트의 영감이 99퍼센트의 노력을 가능하게 만드는 힘이라는 뜻에 가깝다. 노력을 그 정도로 하게 만드는 씨앗, 설령 그것이 아주 작을지라도 재능을 실력으로 만드는 결정적인 역할을 한다. 그 씨앗이 불을 점화시킬 수 있는 불씨 같은 것이다. 모차르트에게는 아버지로부터 사랑받고 싶다는 욕망이 불씨였다. 그렇다면 레오나르도에게는 무엇이었을까?

지식은 모든 것을 정복하게 만드는 사랑이다

레오나르도의 씨앗은 지식을 향한 욕구였다. '사랑은 모든 것을 정복한다Amor vincit Omnia'는 그의 좌우명 가운데 하나다. 무엇이든지 사랑하면 그에 대한 지식을 얻을 수 있고, 지식이 깊어질수록 사랑도 커진다. 사랑이야말로 지식이 저장되는 기억력의 원천이며, 자신을 일깨워줬다고 그는 기록했다.

레오나르도는 지식으로 세상을 정복하고자 했다. 하지만 무엇을 알아갈수록 모르는 것들도 늘어만 간다. 지식에는 한계가 있으

남녀 성교
해부학 드로잉.

나, 무지는 끝이 없기 때문이다. 보통은 포기하나, 그는 그것을 극복하기 위해 끊임없이 노력했다.

이 스케치는 레오나르도의 한계와 극복을 보여준다. 여기서 남자의 성기와 뇌가 연결되어 있는데, 정액이 뇌에서 생겨난다는 고대와 중세의 학설을 따르고 있다. 여자의 유두와 자궁을 연결한 것도, 모유가 자궁에서 비롯된다는 당시 생각을 그대로 따랐기 때

문이다. 그러니 안다고 믿은 것과 해부를 통해 직접 알게 된 것이 이 그림에는 혼재한다.

믿음과 지식이 공존하는 이 해부도는, 레오나르도의 지식의 자화상이자 무지를 지식으로 정복해나간 그의 고단한 여정의 결과물이다. 시대의 한계를 품고서 그는 치열하게 새로운 지식을 추구했는데, 때로는 그 욕구가 너무 강렬해서 후대의 우리에게는 다소 엽기적으로 보이기도 한다.

"백 살이나 된 늙은이가 죽기 몇 시간 전 자신은 육체적 고통을 느끼지는 않지만 쇠약함을 느낀다고 말하고 산타마리아노벨라 병원 침대에 앉아 미동도 없이 조용히 죽었다."[3]

레오나르도는 병원 침대에 누워 죽음이 임박한 노인을 보고 있다. 인간애를 그린 따뜻한 영화의 한 장면 같다가, 곧바로 섬뜩한 상황이 전개된다.

"그렇게 조용히 죽을 수 있는 연유를 알아내기 위해 노인의 시체를 해부했는데(……)"[4]

휴머니즘 영화가 갑자기 공포영화로 바뀌었다. 사람이 조용히 죽을 수 있는 연유가 궁금해 죽자마자 곧바로 해부용 도구를

들다니⋯⋯. 지식에 대한 집착에 빠진 레오나르도와 생명을 소
중히 여겨 채식주의자가 된 레오나르도는 얼핏 동일인으로 느
껴지지 않는다. 이런 모순을 천재의 신성한 광기로 부르는 것일
까? 달리 생각하면, 인간으로는 비정하나 과학자로는 치열하다.
체온이 사라져가는 노인의 몸을 해부하여 얻은 관찰의 결과가
이어진다.

"그 원인이 심장으로부터 뻗은 동맥을 통해 피가 몸 전체에 충분히
공급되지 않아서 쇠약해졌다는 사실을 발견했다." [5]

휴머니즘 영화로 시작해 공포영화를 거쳐 과학 다큐멘터리로
끝날 줄 알았던 레오나르도 주연의 영화는 또다시 역대급 반전으
로 스릴러물이 된다.

"다음 해부는 두 살 된 아이였는데 이 경우 늙은이와는 정반대의
현상이 있었음을 발견했다." [6]

100세의 노인을 해부하고 난 후, 그는 아이와의 차이점이 궁금
해졌다. 기회가 만들어졌고, 해부도구를 들었다. 인간적인 감정을
억제하고 오로지 알고자 하는 욕구에 충실한 과학자의 모습이다.
어두컴컴한 곳에서 견딜 수 없이 역겨운 냄새를 참아가며 시체들

"눈을 멀게 만드는 무지에 의하여 우리는 길을 잃는 것이다.
오! 가엾은 인간들이여, 눈을 떠라! 눈을 열어라."[7]

「두개골」(앞장과 뒷장),
종이에 검정 분필 흔적과 펜과 잉크,
18.8x13.4cm, 1489년,
영국 로열컬렉션트러스트.

을 해부하고, 파비아대학 해부학 교수인 마르칸토니오 델라 토르레를 비롯한 다른 의사들의 기록의 도움으로 인간의 몸에 대해 알아나갔다. 이런 과정을 거쳐 과학적 가치와 미술적 아름다움이 구현된 해부도를 200점 이상 남겼다. 약간의 오류도 있지만, 18세기 말까지도 가치 있는 자료로 인정받았다. 이런 앎에 대한 욕구는 보통 나이 들수록 줄어드는데, 그는 커져만 갔다.

죽을 때까지 배웠다

인생은 생각할 때와 행동할 때가 있다. 생각해야 할 때 행동하거나, 행동해야 할 때 생각만 해서는 인생이 꼬인다. 행동하기 전에 생각하면 신중해지고, 생각 없이 하는 행동은 피해로 돌아오기 마련이다. 생각은 과거의 내 경험들에서만 길어올릴 수 없다. 새로운 정보와 직(간)접적인 경험들이 버무려지면서, 넓어지고 깊어진다.

"배움은 삶에서 가장 훌륭하고 또 가장 재미있는 놀이다. 대부분의 아이들은 이 사실을 알고 태어나지만, 차츰 배움이란 몹시 힘들고 불쾌한 일이라고 인식하게 된다. 하지만 어떤 아이들은 배움이야말로 재미있으며 계속할 만한 가치가 있는 놀이라는 사실을 평생 동안 잊지 않는다. 이런 아이들을 바로 '천재'라고 부른다."[8]

"천성이 훌륭한 인간은 알고자 하는 욕구가 있다." 9

'인간능력계발연구소Institutes of Achievement of Human Potential'의 글렌 도만의 말이다. 배움을 어느 나이에 멈춘 대부분의 성인들과 달리, 레오나르도는 죽을 때까지 배웠다. 관찰과 독서의 수확을 기록했고, 거기서 발견한 의문점을 해결할 계획을 세웠다. 관찰과 기록, 결과와 계획이 맞물려 이어지면서 그는 남다른 인간이 되어 갔다. 그런 점이 프랑수아 1세의 눈에는 레오나르도가 철학가로 보였고, 후대의 사람들은 신에게 가장 가까이 다가간 천재로 비쳐졌다. 천재성을 의지로 회복한 아동기로 본 샤를 보늘레르의 관점에서 보자면, 레오나르도는 평생 아이처럼 배움을 즐거운 놀이로 느낀 사람이다. 또한 프로이트의 말을 빌리자면 "위대한 다빈치는 성인이 되어서도 어린아이처럼 놀기를 즐겼으며, 그 때문에 주변 사람들은 당황하기 일쑤였다."[10]

어린이처럼 배우기를 즐기고 과학 지식을 이용해 마술로 사람들에게 즐거움을 준 레오나르도는 분명 '어른이(어른+어린이)'이다. 그것은 세상에 대한 호기심을 잃지 않았기에 가능했다. '세상에 대한 호기심-발견한 의문이 해소될 때의 쾌감-배우고자 하는 열의'가 그에게는 하나였다.

배우고 싶고 배워서 알게 되었을 때의 즐거움, 그것이 다시 계속 배우고자 하는 열의를 태우는 기름이 된다. 지식에 대한 사랑과 아이 같은 호기심으로 그는 공부하는 인간(호모 아카데미쿠스)으

로 살다가 죽었다. 당시 성경학자와 인문학자가 이미 주어진 세상을 이해하고 수용하는 데 집중했다면, 레오나르도는 세상에 질문을 던졌다. 그에게 세상은 해독되길 기다리는 암호와 같았다. 이런 호기심의 인간은 '왜?'를 '아!'로, 물음표를 느낌표로 바꿔낸다.

아주 유능한 실패자

새처럼 날고 싶었던 그는 죽을 때까지 '인간 비행기'를 연구했고, 지속적으로 업그레이드했지만 끝내 실패했다. 새의 날개처럼 상하로 움직이는 날개를 단 장치에 대한 끈질긴 연구는 전혀 소득 없이 끝났다. 인간의 근육으로는 새의 날개와 같은 에너지를 만들 수 없음을 몰랐기 때문이다. 겉모양만 같으면 비슷한 효과를 내리라고 믿었던 것이 실패의 주된 이유였다.

현대의 자전거, 헬리콥터와는 모양이 좀 다르더라도 그의 상상이 후대의 발명을 이끌었다거나, 혹은 최소한 몇 세기 앞서서 그런 생각을 한 것은 경이로운 일이라는 주장의 반대편에는 상상과 실제 발명에 기여하는 일은 완전히 다르다는 주장도 있다. 분명한 것은 레오나르도는 계속 시도했고, 계속 실패하면서도 또다시 시도했다는 점이다. 시도와 실패가 쌓이고 그 과정에서 얻은 한두 번의 성공이 녹아든 그림과 그런 과정을 기록한 노트가 알려지면서 천재의 이미지가 만들어졌다. 발명에는 실패했으나, 상상과 생각으로 천재가 된 셈이다.

아이 같은 마르지 않는 호기심을 거의 독학으로 해결하였고,
그 과정을 공증인의 자식답게 꼼꼼하게 기록한 결과물이 '레오나르도 노트'다.
거기에 각종 발명품과 건축 도안 등도 기록했으니, 노트가 곧 그의 자서전이다.

「태아와 골반에 연결된 근육」, 종이에 빨강과 검정 분필·펜·잉크,
30.4x21.3cm, 1511년, 영국 로열컬렉션트러스트.

결과는 실패였으나 시도는 성공이었다. 상상하기를 중도 포기했다면 이루지 못할 성공이었고, 몇 줌의 성공이 그를 동시대인과 구별 짓는 결정적 요소가 되었다. 그러니 우리는 레오나르도의 무수한 실패를 기억해야 한다. 실패를 거듭하면서도 시도를 계속한 끈질김, 무수한 오해를 받으면서 제 길을 묵묵히 걸어갔고 후손들이 그의 길을 따라 걸으면서 혼자 걸었던 길은 대로大路가 되었다. 그 모든 시작점에 바로 1퍼센트의 재능이라는 불씨가 있었으니, 그는 평범하게 태어나 비범한 인간이 되었다.

그래서 레오나르도는 모두가 잠든 밤에 홀로 깨어난 자였다. 남들보다 먼저 눈을 떠서 세상의 진면목을 봤기에 천재로 불렸고, 15세기에 태어난 현대인에 가깝다.[11] 그러니 시대와 불화했고, 사람들 사이에 있을 때는 유쾌하지만 홀로 있을 때는 시대와 세상으로부터 이해받지 못하는 자들 특유의 고독감에 사로잡혔을 것이다. 그래도 그는 꿋꿋이 제 길을 걸어갔다. 그런 의지로 만든 결과물로 그를 천재라고 부른다면, 그 대가로 치렀던 외로움과 오해로 인한 억울함도 기억해야 한다.

레오나르도는 그리스인이다

이런 남다른 면모를 당시 관점에서 판단하면, '르네상스시대의 그리스인'이었을 것이다. 인간의 영혼은 육체로 구현된다고 믿었던 고대 그리스인들에게 육체의 아름다움은 중요했다. 완벽하게

아름다운 육체를 가진 사람은 곧 덕성이 높다고 믿었기 때문이다. 그리스신화에서 아프로디테나 청년의 누드상을 만들어 찬탄하는 이유도 그와 같았다. 그들이 청춘의 레오나르도를 봤다면, 아름다운 외모를 찬양했을 것이고, 노년의 레오나르도는 외모와 지식이 결합된 완벽한 인간이라며 존경했을 것이다.

그의 저작은 천문학, 기상학, 화학, 생물학, 동물학, 식물학, 논리학, 윤리학과 정치학, 시학(문학이론) 등 거의 모든 분야를 망라하며, 이 최초의 전문학자는 자연학자, 논리학자, 윤리학자, 정치학자, 그리고 변론술의 대가로도 불렸다.

여기서 말하는 '그'는 고대 그리스의 철학자 아리스토텔레스다. 이런 측면에서 새로운 무언가를 찾음에 지치지 않는 탐구자였던 소크라테스, 플라톤, 아리스토텔레스의 연장선상에 레오나르도가 위치한다. 소크라테스 이후로, 유럽에서 그리스인은 그리스에서 태어나 살았던 사람을 넘어서, 교양을 추구하고 나누는 정신적인 사람들을 지칭한다. 따라서 레오나르도는 르네상스시대에 이탈리아에 살았던 그리스인이다.

사생아로 태어나 화가라는 미천한 직업의 그가 가장 고귀한 철학가로 생을 마쳤으니, 밀라노 궁정인들을 비롯한 당시 주류의 비

18세기 이탈리아학파 「레오나르도 다빈치」,
카드에 놓인 아이보리 상아에 수채, 4.5×3.8cm,
1780~1820년, 영국 로열컬렉션트러스트.

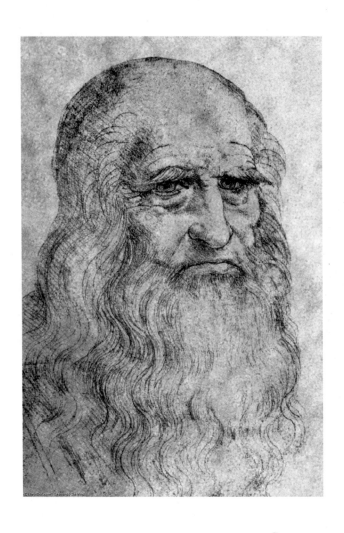

레오나르도는 고대 그리스와 로마 문화의 융합을 상징한다.

웃음은 곧 두려움과 무지의 반증이다. 그렇다면 '르네상스의 그리스인'이어서 스티브 잡스와 빌 게이츠가 레오나르도를 존경하는 것일까?

밀라노 브레라미술관

우리가 레오나르도를 좋아하는 이유는, 그가 완전무결한 천재여서가
아니다. 그는 많은 약점과 단점을 갖고 있었지만, 그런 자신을 탓하거
나 체념하며 살지 않았다. 부족한 면을 극복하기 위해 매일 노력했고,
원하는 일을 평생 지속했기에 마침내 남들은 가지 못한 지점까지 나아
갈 수 있었다.

일상이 쌓여 일생이 된다. 매일의 사소한 일을 꾸준히 하는 자가 일생
의 업적을 만들어낸다.

스티브 잡스와
빌 게이츠가
레오나르도를
존경하는
진짜 이유

융합형
인재의
시대

"예술과 공학 양쪽에서 아름다움을 발견했으며,
그 둘을 하나로 묶는 능력이 그를 천재로 만들었다."
_스티브 잡스

레오나르도는 삼각형의 다이어그램을 그린 원고 아래에 뭔가 골똘이 생각에 잠겨 있다가 낙서하듯이 "등등 …… 왜냐하면 수프가 식으니까"라고 적었다. 하녀가 수프를 차려놓고 어서 먹으라고 여러 번 다그칠 때까지 그는 계속 다이어그램에 집중했다. 하녀의 목소리 톤이 높아지자 그는 더이상 생각을 발전시키지 않고 멈춘다. 그렇게 쓴 다음, 펜을 두고 수프가 차려진 식탁으로 갔을 것이다. 1518년 6월 24일 그는 여전히 기하학 문제에 몰두하고 있었다. 이것이 그가 우리에게 남긴 마지막 글이다.

1519년 4월 23일 레오나르도는 앙부아즈 재판소 공증인 기욤 보로에게 유언을 받아적게 했다. 자신의 영혼을 하느님과 마리아에게 바치는 말로 시작하여 그의 집 근처의 생플로랑탱 성당에 묻어달라고 했다. 죽음 이후의 종교적인 절차와 방식에 대한 요구들을 말한 다음 유산을 분배했다.

밀라노 근교의 포도원은 하인 바티스타 데 빌라니스와 살라이에게, 가구와 살림살이, 밀라노 근처 산크리스토프 운하의 물에 대한 권리도 바티스타에게 주었다. 모피를 두른 고급 검정 나사망

토, 나사모자, 금화 두 닢의 재산은 하녀 마튀린에게 남겼다. 자신의 충직한 조수였던 멜치를 상속인이자 유언집행자로 지정했다. 그에게 남긴 유언의 일부다.

"현재 유언자(레오나르도)가 갖고 있는 모든 것과 책, 그리고 그의 회화와 예술과 관련된 다른 도구와 초상 일체를 그에게 주기로 한다."[1]

또한 멜치가 죽을 때까지 필요할 연금이 될 금전을 회계관(주앙 사팽시)으로부터 수령하고, 모든 의복도 양도했다.

"이는 그(멜치)가 지금까지 훌륭하게 봉사한 데에 대한 보상일 뿐 아니라, 그가 이 유언자를 위해서 했던 수고와 피로와 구속의 보상으로, 유언자의 비용으로 모든 사례를 할 것이다."[2]

레오나르도는 이 유언장에 서명했다. 얼마 전 이탈리아로 떠난 살라이는 그 자리에 없었고, 멜치와 바티스타가 이 장면을 곁에서 지켜봤다.[3] 그로부터 9일 후인 5월 2일에 레오나르도는 숨을 거뒀다.

"바로 그때 변함없이 그를 사랑했던 프랑스 왕(프랑수아 1세)이 찾아왔다. 레오나르도는 침대에서 일어나 경건한 자세로 앉아 자신의 병세를 이야기한 뒤 예술작품도 제대로 만들지 않고 신을 배반하

장오귀스트 도미니크 앵그르,
「레오나르도 다빈치의 죽음」,
캔버스에 유채, 40x50.5cm,
1818년, 파리 프티팔레.

고 세상 사람들에게 해를 끼쳤다고 죄를 뉘우쳤다. 왕은 기립하여 레오나르도의 머리를 붙잡고 고통을 덜어주었다. 자신이 받은 큰 영광을 의식한 레오나르도는 왕의 팔에 안겨 숨을 거두었다. 그의 나이 75세였다."[4]

바사리의 기록에 대해서는 사실 여부에 대한 의견이 나뉜다. 일단 레오나르도는 75세가 아니라 67세에 죽었다. 프랑스 왕이 1519년 5월 3일 앙부아즈에서부터 생제르맹 지역에 도착했다는 기록에 근거하여, 두 도시가 말을 타고도 이틀 거리인 점을 들어 대부분의 역사학자들은 왕이 레오나르도의 임종을 지키지 못했다는 주장을 따랐다. 하지만 왕의 행적에 관한 기록은 왕이 아닌 서기가 대신 서명할 수 있으므로, 사실일 가능성이 있다는 반론도 있다. 19세기 초반의 프랑스 화가 앵그르는 바사리의 기록을 좇아, 프랑수아 1세의 품에서 흰 수염을 기른 채 눈을 감은 레오나르도의 모습을 묘사했다.

「모나리자」를 상속하다

레오나르도는 「모나리자」 「세례자 요한」 「성모자와 성 안나」 「레다와 백조」 등은 살라이에게, 1만 여 장의 노트는 멜치에게 물려줬다. 살라이를 예술적 후계자로 보고 그림을 계속하길 바랐다면, 멜치에게는 더 어려운 임무를 맡겼다. 스승의 바람대로 멜치는 노

트를 정리하여 『회화론』을 출판했고, 나머지 노트들도 정성스레 보존했다.

"그는 내게 가장 좋은 아버지였습니다. (……) 사지가 붙어 있는 한, 나는 슬픔을 느낄 것입니다. 우리 모두 레오나르도 다빈치의 죽음을 가슴 아파해야 할 것입니다. 자연은 더이상 그와 같은 인물을 배출할 힘이 없기 때문입니다."[5]

1570년에 멜치가 죽자, 상황은 급변했다. 아들 오라치오는 노트의 가치를 몰랐고, 노트는 제각기 찢기고 분리되어 유럽 전역으로 흩어졌다. 지금까지 발견된 노트는 레오나르도가 작성한 양의 절반 정도에 불과한 것으로 추정된다.

살라이가 죽자, 프랑스 왕가에서 레오나르도의 유산을 구입하여 현재 루브르박물관에 소장 중이다. 각별히 아꼈던 두 제자와 종종 레오나르도의 작품으로 오해받을 만큼 스승의 화풍을 잘 모사했던 베르나르디노 뤼니Bernardino Luini는 스승의 스타일을 벗어나지 못한 모방작과 그에 미치지 못한 졸작들만 남겼다. 독학자의 숙명인지, 레오나르도는 예술적 계승자를 기르지 못했다. 하지만 젊고 잘생긴 화가가 그의 뒤를 이었다.

유럽 고전주의 회화를 완성시키다

바로 라파엘로 산치오였다. 20대에 이미 대가로 대접받은 라파엘로는 레오나르도를 존경했고, 영향도 많이 받았다. 스승인 브라만테와 가까운 사이였던 레오나르도의 화실에 자주 들락거리면서 선구적인 기법을 관찰하고 자기 것으로 만들었다. 루브르가 소장하고 있는 라파엘로의 스케치 「모나리자」는, 레오나르도가 막 그리기 시작한 「모나리자」의 모습을 유추할 수 있는 주요한 자료로 꼽힌다. 「유니콘과 여인」「막달레아 도니의 초상」은 전망이 탁 트인 발코니를 배경으로 오른쪽 어깨가 보이도록 비스듬하게 자세를 틀고 앉아 시선은 왼쪽을 향하도록 하고, 두 손을 포갠 것까지 레오나르도의 「모나리자」를 보고 그렸음이 분명하다. 하지만 라파엘로의 이 작품은 레오나르도의 「모나리자」에 비해 흡입력이 부족하다. 라파엘로에게 그림은 눈에 보이는 부분의 아름다움이었고, 위대한 미술가는 과학적인 연구자라고 믿은 레오나르도는 평생의 연구를 통해 그보다 깊은 단계의 아름다움을 표현해냈기 때문이다. 젊은 라파엘로와 노년의 레오나르도 그림을 나란히 비교하기에는 무리가 있다.

라파엘로는 레오나르도의 중요성을 확신한 듯, 그를 「아테네 학당」의 철학자들 가운데 가장 중심이 되는 플라톤의 모델로 삼았다. 플라톤은 그리스철학의 기본 개념인 이데아에 대해 설명하듯 손가락을 하늘로 가리키는데, 이것은 철학에서 플라톤의 역할을

화면 전면의 빨간 모자를 쓴 이가 미켈란젤로,
가운데 오렌지색 망토를 걸친 이가 라파엘로다.
화면 오른쪽 위 검정 모자에 흰 수염을 기른 이가 레오나르도다.

라파엘로, 「아테네 학당」(부분)

회화에서는 레오나르도가 했다는 뜻으로 읽힌다.

그림으로도 알 수 있듯 라파엘로는 당대 최고의 스타인 레오나르도와 미켈란젤로를 이어 등장했지만, 그들의 그늘에 갇히지 않았다. 청춘의 레오나르도가 쟁쟁한 선배와 거장들의 특징을 흡수했듯이, 라파엘로도 레오나르도의 세련된 색채미, 우아한 화풍, 안정된 구도와 개성의 중요성 등을 비롯하여 박진감 있는 구도와 힘

찬 인물 묘사 같은 미켈란젤로의 장점도 이어받아 르네상스 양식을 구축했다.

역사의 길목마다 만나는 레오나르도 다빈치

레오나르도의 특징에 자기만의 색채 감각을 더한 라파엘로의 화풍은 유럽 고전주의 회화의 기준이 되었다. 이것이 350여 년이나 유럽 화단의 주류 양식으로 군림했고, 그것을 무너뜨리며 새로운 회화를 만들고자 했던 자들의 시도가 성공하지 못하면서 르네상스 양식은 점점 시대의 변화와 유리되면서 굳어져갔다. 이에 기존 대가들의 그림을 자기만의 방식으로 새롭게 재해석하여 레오나르도의 고전의 성을 무너뜨린 화가가 등장한다. 바로 에두아르 마네Édouard Manet, 1832~83다.

자연을 모범 삼아 자신의 눈으로 직접 관찰한 것을 보이는 대로 그리던 레오나르도처럼, 마네도 고전의 성을 부정했다. 마네는 레오나르도의 양식은 버리고 자신만의 혁신적인 생각을 좇았다. 그 결과가 서양 미술사 최대의 논란을 빚은 작품인 「풀밭 위의 점심」이다.

「풀밭 위의 점심」은 르네상스시대의 조르지오네Giorgione 혹은 티치아노Tiziano의 그림으로 알려진 명작을 마네가 자신의 시대에 맞게 다시 그린 작품이다. 르네상스 고전을 19세기에 맞게 재해석했는데, 논란의 핵심은 누드의 맥락을 전복시킨 점이다. 고전

에두아르 마네, 「풀밭 위의 점심」, 캔버스에 유채, 208x264.5cm, 1863년, 파리 오르세미술관.

주의 회화에서 누드는 신화나 전설 등의 인물로만 등장해야 하는데, 마네는 현실 세계를 배경으로 등장시킨 것이다. 누드가 포르노그래피로 취급당하자, 고전주의자들은 분개했다. 게다가 르네상스 이래 기본으로 받아들여진 소실원근법은 현실의 풍경에서는 허구임을 폭로했다. 마네는 「풀밭 위의 점심」에서 뒤편의 여자를 앞쪽 인물들과 비슷한 크기로 그렸다. 기존 원근법에 따르면 완전한 오류이자 실패작이나, 마네의 그림에서는 전혀 이상해 보

이지 않는다. 실제 우리가 풍경을 볼 때 그 인물에 집중하면 그를 크게 느끼기 때문이다. 마치 레오나르도가 그랬던 것처럼 화가는 자신의 눈으로 자연을 직접 관찰해 화폭으로 옮겼다. 레오나르도가 중세 미술의 양식을 자신이 살아가는 르네상스시대에 맞는 양식으로 재해석했듯이, 마네도 그러했다. 마네는 레오나르도를 극복하여 새로운 회화를 열었고, 그 지점에서부터 서양미술의 근대는 시작되었다.

모든 새로운 회화를 추구하는 이들에게 레오나르도의 화풍은 넘어야 할 거대한 산이자, 레오나르도의 혁신적인 생각은 배워야만 할 기본으로 여겨졌다. 어떻게 레오나르도의 혁신성을 지금 이 시대에 맞게 적용시킬 것인가? 그에 대해 자기만의 대답을 내놓았던 에두아르 마네, 폴 세잔, 마르셀 뒤샹, 백남준 등이 레오나르도의 계승자들이라 할 수 있다. 그들로 인해 미술사가 큰 폭으로 발전해왔으니, 모든 결정적 변화의 모퉁이에서 우리는 레오나르도를 만날 수 있다. 더 나아가 현대 정보 사회에서 레오나르도의 가치는 미술을 넘어 사회 전반에서 재조명되고 있다. 왜 그럴까?

융합의 시대, 융합의 레오나르도

레오나르도는 고대 그리스를 반복하지 않았다. 자유롭고 창의적인 그리스 문화와 실용적이고 탐미적인 로마 문화를 접목시켜

왼쪽의 노인을
레오나르도로 추정한다.

「브누아의 성모」「최후의 만찬」「모나리자」「레다와 백조」처럼 새로운 스타일을 창조했다. 이것은 결합이 아니라 융합이다. 짜장면과 짬뽕을 모두 먹고 싶다고 그릇에 반반씩 담아 나오는 짬짜면이 결합이라면, 짜장의 맛과 짬뽕의 맛을 통합시킨 새로운 요리(짜장의 달콤한 맛과 짬뽕의 얼큰한 맛을 하나로 만든 요리)가 융합이다.

융합은 '녹여서 합하다'는 뜻으로, 두 사물(개념)의 분류와 구분의 벽을 녹이고 넘어서 새로운 것을 창조하는 것이다. 이렇듯 융합은 발견과 발명의 결합이다. 무無에서 유有를 창조하는 것이 발명이고, 이미 존재하는 것에서 새로운 무엇을 찾아내는 것이 발견이다. 융합은 기존의 것들에서 새로운 무엇을 발견해서 그것과는 완전히 다른 것을 발명해낸다. 따라서 융합은 형식적으로는 발견, 내용은 발명인 셈이다.

이를 위해서는 은유의 능력이 중요하다. 서로 다른 종류에 속하는 사물들 사이에서 유사성을 간파하는 것이 은유인데, 일상생활에서 은유를 찾아내는 것이야말로 융합의 시작이다. 예를 들어 레오나르도가 「비트루비우스의 인간」을 그리던 무렵, 그는 다양한 장기로 구성된 사람의 몸을 다양한 부품들로 구성된 기계와 같다고 봤고, 건축은 해부학, 해부학은 지리학, 지리학은 수학, 수학은 기하학, 기하학은 음악, 음악은 일종의 물리학으로 여겼다. 이렇게 두 학문 사이의 유사성을 간파하여 '건축가를 건물의 의사'로 보는 시각이 융합적 사고다.

"대지는 성장하는 삶을 갖고 있는데 몸은 흙이고, 뼈는 산맥을 형성하는 바위들의 배열과 집합이며, 연골은 석회암이고, 피는 흐르는 강물이다."[6]

영국의 소설가이자 언론인인 아서 케스틀러Arthur Koestler의 『창조의 행위The Act of Creation』에 따르면, 창조적 사고는 두 개의 영역, 두 개의 틀, 두 개의 패러다임을 횡단하는 데서 생겨나고, 벽을 허물고 넘어서는 생각이자 은유의 능력이다.[7] 즉, 융합적으로 생각할 수 있는 힘이 곧 창의적인 사고를 가능하게 한다. 호기심과 지식을 탐구하던 레오나르도는 융합적 사고가 가능했고, 그것이 그의 창조성의 비결 가운데 하나였다. 따라서 현대의 관점에서 레오나르도는 융합이라는 말이 없던 시대를 살아간 '융합형 인재'다. 이것이 현대인들이 레오나르도의 이름을 전 세계적으로 다시 부르고 있는 결정적 이유다.

현대인이 레오나르도를 선망하는 이유

"부채꼴의 인간 (……) 원시인은 혼자서 엽사, 공예가, 건축사, 의사를 겸했다. (……) 현대인은 그중 하나를 선택한다. 미래는 전적인 인간을 요구한다."[8]

산업혁명 이후, 서양의 근대화는 곧 한 분야의 전문가를 이상으

로 삼았다. 자기 분야만 잘하면 성공했다. 전문가는 곧 최고의 기능인이고, 자기 영역을 벗어나면 완전히 무지했지만 그것이 전혀 부끄럽지 않았다. 최고의 정형외과 의사가 셰익스피어를 몰라도 아무 문제가 없었고, 정형외과 전문의가 셰익스피어 전문가라고 하면 오히려 전문성이 떨어진다고 의심받았다. 『날개』와 『오감도』를 쓴 소설가이자 건축가였던 이상(김해경)의 저 말은 한 분야에 갇힌 부채꼴 형태의 인간을 비난하며 미래는 전적인(부채꼴이 아닌 동그란 원 모양의) 인간들의 시대라고 예견했다. 인터넷과 스마트폰이 등장한 이후로 그의 예견은 현실이 되었다.

"이제 지식은 소유의 대상이 아니라 접속의 대상이 되었고, 교육과 전수의 내용이 아니라 검색과 전송의 내용이 되었다."[9]

정보혁명으로 폭증하는 지식의 양을 현대인은 더이상 따라잡을 수 없게 되면서 사회는 한 분야의 전문가보다 여러 분야를 넘나들 수 있는 유연한 시각을 가진 사람을 원하게 됐다. 왜? '아는 것이 힘'이던 시절에는 정보가 곧 지식이었으나, 지금은 정보가 과도해지면서 인사이트를 담은 지식으로 재가공해내야 하기 때문이다. 따라서 특정 분야에 한정해서 많이 아는 것보다 우리가 살아가는 시대에 꼭 필요한 정보들을 잘 이용해 지식을 만들어낼 수 있는 능력이 중요해졌다. 그 방법의 핵심은 서로 이질적으로 보

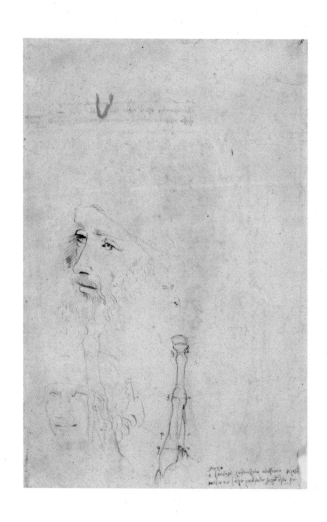

융합적으로 생각할 수 있는 힘이
곧 창의적인 사고를 가능하게 한다.

이는 정보들을 창조적으로 연결link하여 새로운 지식으로 만들어
내는 사고능력이고, 그것이 가능한 융합형 인간이야말로 지금 시
대가 원하는 인재상이다.

"예술과 공학 양쪽에서 아름다움을 발견했으며, 그 둘을 하나로
묶는 능력이 그를 천재로 만들었다."[10]

현대를 대표하는 융합형 인재로 손꼽히는 애플사의 최고 경영
자였던 스티브 잡스의 말이다. 잡스가 말하는 '그'는 바로 레오나
르도 다빈치다. 애플을 교양(인문학)과 기술의 교차점에 위치하는
회사라던 그에게 레오나르도는 이상적 인재였다. 아마 같은 이유
로, 마이크로소프트의 빌 게이츠가 레오나르도의 72쪽짜리 노트
'코덱스 레스터'를 3080만 달러(약 350억 원)에 샀을 것이다. 잡스
와 게이츠처럼 시대의 선구자들이 레오나르도 다빈치를 찾는 결
정적 이유는, 무수히 흩어져 있는 정보들 사이의 공통점을 발견하
여 새로운 지식으로 만들어낼 수 있는 융합적 사고의 필요성을 절
감했기 때문이다. 그 필요성은 지금도, 그리고 앞으로도 계속 커져
갈 것이다.

좋은 화가는 시대와 잘 맞아 부귀영화를 누린다면,
위대한 화가는 시대와 불화하되 시대를 이끌어간다.
레오나르도는 고난을 겪으면서도
자기다움을 잃지 않았고, 열정으로 극복해나갔다.
이런 이유로 우리는 신을 닮은 천재라기보다 나약함을 이겨낸
위대한 인간으로 레오나르도 다빈치를 기억해야 한다.

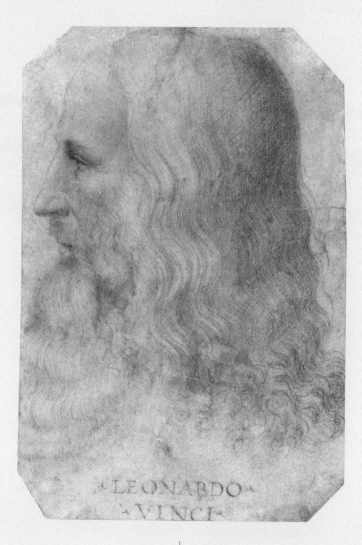

프란체스코 멜치(추정), 「레오나르도 노년의 초상」,
종이에 붉은 분필, 27.5x19cm,
1516년경, 영국 로열컬렉션트러스트.

1장 공부는 못해도, 잘생겼다

1 조르조 바사리, 『르네상스 미술가평전 3』, 이근배 옮김, 고종희 해설, 한길사, 2018년, 1419쪽.

2 현대의 시간 계산법으로는 밤 10시 30분이다.

3 알레산드로 베초시, 『레오나르도 다빈치』, 김교신 옮김, 시공사, 1999년, 13쪽; 레오나르도는 글 옆에 남자의 성기를 중심으로 하는 해부학 스케치를 그렸다.

4 알레산드로 베초시, 같은 책, 14~15쪽

5 조윤제, 『다산의 마지막 공부』, 청림출판, 2018년, 20쪽

2장 장점을 극대화하다

1 알레산드로 베초시, 『레오나르도 다빈치』, 김교신 옮김, 시공사, 1999년, 130쪽

2 로스 킹, 『다빈치와 최후의 만찬』, 황근하 옮김, 세미콜론, 2014년, 56쪽

3 지그문트 프로이트, 『예술, 문학, 정신분석』, 정장진 옮김, 열린책들, 2004년, 165~66쪽, 조르조 바사리의 책 재인용

4 찰스 니콜, 『레오나르도 다빈치 평전』, 안기순 옮김, 고즈윈, 2007년, 26쪽

5 마이클 J. 겔브, 『다빈치 디코드』, 최세민 옮김, 예문, 2006년, 52쪽

6 알레산드로 베초시, 같은 책, 131쪽

7 바사리가 '뛸 듯이 기뻐했다'고 적었는데, 아마도 보통 도제가 13~14세에 시작하는데 그에 앞서서 레오나르도는 피렌체의 아버지 사무실에서 공증 관련 일을 도왔던 듯하다. 하기 싫은 일을 억지로 하다가 그림을 하게 되어 기뻐했으리라는 추론이다.

3장 나를 키워줄 도시를 찾다

1 조르조 바사리, 『르네상스 미술가평전 3』, 이근배 옮김, 고종희 해설, 한길사,

2018년, 1424~25쪽

2 김광우, 『레오나르도 다빈치의 과학과 미켈란젤로의 영혼 1』, 미술문화, 2004년, 133~35쪽

3 특히 1460년대 중반 피렌체에는 모직물 제조업자 상점이 270곳, 나무 세공사 작업장이 84곳, 비단 제조업자의 상점이 83곳 있을 만큼, 의류 산업의 중심지였다. 옷 만드는 직공, 염색업자, 제혁업자, 모피 가공자 등이 많고 옷 가게가 늘어서 있던 패션의 도시였다.

4장 스승을 능가하는 비법을 찾다

1 프랑크 죌너, 『레오나르도 다빈치』, 최재혁 옮김, 마로니에북스, 2006년, 14쪽에서 조르조 바사리 재인용

2 찰스 니콜, 『레오나르도 다빈치 평전』, 안기순 옮김, 고즈윈, 2007년, 114쪽

5장 인생에서 때로는 측면 돌파

1 2 3 여기까지 모든 인용은 마이클 J. 겔브, 『다빈치 디코드』, 최세민 옮김, 예문, 2006년, 39쪽

4 마이클 J. 겔브, 같은 책, 40쪽

5 마이클 J. 겔브, 같은 책, 41쪽

6 마이클 J. 겔브, 같은 책, 42쪽

7 실제 풍경을 그렸다는 대부분 학자들의 견해와 달리, 마틴 켐프는 실제에 기반한 '토스카나 풍경에 대한 환상곡'으로 판단한다.

6장 창조는 변방에서 시작된다

1 찰스 니콜, 『레오나르도 다빈치 평전』, 안기순 옮김, 고즈윈, 2007년, 68쪽

2 찰스 니콜, 같은 책, 54쪽

3 찰스 니콜, 같은 책, 135쪽

4 찰스 니콜, 같은 책, 207쪽

5 피렌체는 교황이 지배하는 로마에서 멀었고, 로마와는 다른 성격의 도시였다. 성직자들이 주도하던 주교의 도시 피렌체는 메디치가로 대표되는 상공인 중심의

공화정으로 옮겨갔다. 20세기 중후반에 유럽의 동성애자들이 성적 자유를 찾아 피렌체로 모여들기도 했었고, 지금도 독일에서는 피렌체 사람을 뜻하는 플로렌저 (Florenzer)가 동성애자를 뜻하기도 한다.

6 지그문트 프로이트, 『예술, 문학, 정신분석』, 정장진 옮김, 열린책들, 2004년, 176쪽

7 찰스 니콜, 같은 책, 271쪽

8 찰스 니콜, 같은 책, 279쪽

9 지그문트 프로이트, 같은 책, 177쪽

10 토비 레스터, 『다빈치, 비트루비우스인간을 그리다』, 오숙은 옮김, 뿌리와이파리, 2014년, 98쪽

11 필립 샌드블롬, 『창조성과 고통』, 박승숙 옮김, 아트북스, 2003년, 37쪽

12 필립 샌드블롬, 같은 책, 38쪽

13 강운구, 김상환, 민주식, 박홍규, 신동원, 이용주, 장회익, 정병규, 주경철, 함성호, 『융합 인문학』, 최재목 엮음, 이학사, 2016년, 247쪽

7장 마무리 짓지 않아도 괜찮다

1 프랑크 죌너, 『레오나르도 다빈치』, 최재혁 옮김, 마로니에북스, 2006년, 7쪽, 조르조 바사리 재인용

2 조르조 바사리, 『르네상스 미술가평전 3』, 이근배 옮김, 고종희 해설, 한길사, 2018년, 1419쪽

3 조르조 바사리, 같은 책, 1423쪽

4 조르조 바사리, 같은 책, 1434쪽

5 토비 레스터, 『다빈치, 비트루비우스 인간을 그리다』, 오숙은 옮김, 뿌리와이파리, 2014년, 179쪽

6 주경철, 『주경철의 유럽인 이야기 1』, 휴머니스트, 2017년, 262쪽

7 조르조 바사리, 같은 책, 1423쪽

8 세르주 브람리, 『레오나르도 다빈치 2』, 염명순 옮김, 한길아트, 2004년, 216쪽

9 세르주 브람리, 같은 책, 214~15쪽

10 알레산드로 베초시, 『레오나르도 다빈치』, 김교신 옮김, 시공사, 1999년, 88~89쪽

11 세르주 브람리, 같은 책, 216쪽

12 세르주 브람리, 같은 책, 205쪽

13 토비 레스터, 같은 책, 103쪽

8장 깔끔히 포기해야 새 길이 열린다

1 찰스 니콜, 『레오나르도 다빈치 평전』, 안기순 옮김, 고즈윈, 2007년, 179~180쪽;
 중복된 내용을 약간 다듬었다.

2 찰스 니콜, 같은 책, 180쪽

3 풍부한 자본, 귀중한 화폐, 많은 인구, 문명화된 삶의 방식, 양모 산업, 무기 생산
 기술, 피렌체 외곽에서 행해지고 있는 활발한 건축 활동이 신이 피렌체에 내린
 선물로 불렸다.

4 찰스 니콜, 같은 책, 183쪽

5 초기의 레오나르도 전기를 쓴 안토니오 빌리Antonio Billi에 따르면, 레오나르도가
 루도비코를 위해 완성한 제단화는 비할 바 없이 훌륭한 그림으로 평가받았으며,
 루도비코가 그 작품을 독일의 황제(막시밀리안)에게 보냈다고 썼다. 루도비코의
 조카딸 비앙카와 막시밀리안 황제는 1493년에 결혼했는데, 그 선물로 보냈을 것
 으로 짐작된다. 그후에 다시 왕가의 결혼으로 프랑스로 건나가 루브르박물관에
 소장된 듯하다. 레오나르도가 밀라노에서 그린 유일한 제단화이므로, 이런 추측
 이 사실일 가능성이 상당히 높다.

6 찰스 니콜, 같은 책, 192쪽, 마틴 켐프의 말 재인용

7 김광우, 『레오나르도 다빈치의 과학과 미켈란젤로의 영혼 1』, 미술문화, 2004년,
 127쪽

8 찰스 니콜, 같은 책, 204쪽

9장 무시와 좌절을 우아하게 넘어서다

1 찰스 니콜, 『레오나르도 다빈치 평전』, 안기순 옮김, 고즈윈, 2007년, 232쪽

2 조반니 시모네타가 루도비코의 아버지 프란체스코를 찬양한 『스포르자다
 Sforziada』는 총 네 가지 버전이 있는데, 폴란드 바르샤바 국립도서관에서도 하나
 를 소장 중이다. 공교롭게도 그 책은 총 16장 가운데 1장과 8장의 묶음, 7장이 분
 실되어 공백으로 전해지고 있는데, 비앙카의 초상화를 8장에 삽입해보니 크기

와 뚫린 구멍의 위치 등이 꼭 들어맞았다. 조반니 피에트로 비라고의 표지 그림으로 미뤄서 이 책은 1496년 비앙카의 결혼을 기념하기 위해서 만들어졌음이 분명하다. 이것이 19세기에 초상화만 잘려서 액자에 끼워져 판매되면서 여러 소장자를 거쳐 현재에 이르고 있다고 추론했다. 찬반이 부딪히지만, 레오나르도의 밀라노 시절의 명작으로 보인다.

레오나르도 특유의 친밀감이랄까 온화한 분위기가 느껴지지 않아서 위작으로 보는 의견도 있다. 이에 대한 반론은 역사적 배경을 끌어들인다. 결혼식 전에 신부의 얼굴을 최대한 이상적으로 묘사하여 보낸, 요즘의 증명사진 같은 용도로 만들어졌을 가능성이 높기 때문이다.

3　김광우, 『레오나르도 다빈치의 과학과 미켈란젤로의 영혼 1』, 미술문화, 2004년, 97쪽

4　강운구, 김상환, 민주식, 박홍규, 신동원, 이용주, 장회익, 정병규, 주경철, 함성호, 『융합 인문학』, 최재목 엮음, 이학사, 2016년, 247쪽

5　토비 레스터, 『다빈치, 비트루비우스 인간을 그리다』, 오숙은 옮김, 뿌리와이파리, 2014년, 59쪽

6　토비 레스터, 같은 책, 126쪽

7　토비 레스터, 같은 책, 126~27쪽 참조

8　토비 레스터, 같은 책, 228~29쪽

9　토비 레스터, 같은 책, 236쪽

10　이광주, 『교양의 탄생』, 한길사, 2015년, 38쪽

11 12　찰스 니콜, 『레오나르도 다빈치 평전』, 안기순 옮김, 고즈윈, 2007년, 282쪽

13　슈테판 클라인, 『다빈치의 인문공부』, 유영미 옮김, 웅진지식하우스, 2009년, 9쪽

14　로스 킹, 『다빈치와 최후의 만찬』, 황근하 옮김, 세미콜론, 2014년, 43쪽

15　로스 킹, 같은 책, 38쪽

10장 자기다움으로 「최후의 만찬」을 완성하다

1　찰스 니콜, 『레오나르도 다빈치 평전』, 안기순 옮김, 고즈윈, 2007년, 265쪽

2　김광우, 『레오나르도 다빈치의 과학과 미켈란젤로의 영혼1』, 미술문화, 2004년, 256쪽

3 찰스 니콜, 같은 책, 264~65쪽, 레오나르도 사후부터 그에 관한 자료를 많이 모았던 조반니 파올로 로마조의 기록이다.

4 김광우, 같은 책, 180쪽

5 6 토비 레스터, 『다빈치, 비트루비우스 인간을 그리다』, 오숙은 옮김, 뿌리와이파리, 2014년, 101쪽

7 김광우, 같은 책, 173~75쪽 참조

8 마이클 J. 겔브, 『다빈치 디코드』, 최세민 옮김, 예문, 2006년, 45쪽

9 시오노 나나미, 『나의 친구 마키아벨리』, 오정환 옮김, 한길사, 2002년, 266~67쪽

11장 미켈란젤로와 세기의 대결을 벌이다

1 하인리히 코흐, 『미켈란젤로』, 안규철 옮김, 한길사, 2000년, 363쪽

2 3 토비 레스터, 『다빈치, 비트루비우스 인간을 그리다』, 오숙은 옮김, 뿌리와이파리, 2014년, 24쪽

4 김광우, 『레오나르도 다빈치의 과학과 미켈란젤로의 영혼 1』, 미술문화, 2004년, 77쪽

5 6 세르주 브람리, 『레오나르도 다빈치 2』, 염명순 옮김, 한길아트, 2004년, 139쪽

7 세르주 브람리, 같은 책, 139~40쪽

8 「앙기아리전투」는 세로 8미터, 가로 20미터였고, 「카시나전투」는 세로 7미터, 가로 17.5미터로 추정된다.

9 찰스 니콜, 『레오나르도 다빈치 평전』, 안기순 옮김, 고즈윈, 2007년, 351쪽

10 김광우, 『레오나르도 다빈치의 과학과 미켈란젤로의 영혼 2』, 미술문화, 2004년, 469쪽

11 찰스 니콜, 『레오나르도 다빈치 평전』, 안기순 옮김, 고즈윈, 2007년, 358쪽

12 「최후의 만찬」처럼 이 벽화도 프레스코와 유화를 접목시킨 실험적인 시도 탓에 물감이 벽 아래로 흘러내리면서 실패했다. 그래서 이미 작품이 지워져서 바사리는 빈 벽에 그렸을 가능성과 덧칠하기 전에 남아 있는 부분은 보존조치를 취했을 가능성이다. 진실을 확인하기 위해서는 지금 남아 있는 바사리의 벽화를 거둬내야 하므로, 여전히 결정을 못하고 있는 상황이다.

13 10여 년 후 레오나르도가 교황 레오 10세의 찬사를 받으며 바티칸에서 생활했

을 무렵 미켈란젤로와 재회했는데, 미켈란젤로가 레오나르도를 끈질기게 괴롭혔다고 당대인들은 증언한다.

14 요한 볼프강 폰 괴테, 『괴테의 이탈리아 기행』, 박영구 옮김, 푸른숲, 2004년, 407쪽

12장 마음을 과학으로 표현하다

1 도널드 새순, 『모나리자』, 윤길순 옮김, 해냄출판사, 2003년, 49쪽 참조

2 예술사가 마틴 켐프는 1981년에 「모나리자」를 입증할 증거가 그림을 본 적도 없는 바사리의 기록 몇 줄, 레오나르도가 했다는 몇 마디 말, 추기경이 중얼거린 말을 들은 어느 여행가의 일기뿐이라며 「발코니에 앉아 있는 여인의 초상」으로 불렀다. 유명하지 않은 일반인을 모델로 삼았고, 주문자에게 납품하지 않은 경우라 이런 설들이 생겨난 듯하다.

3 지그문트 프로이트, 『예술, 문학, 정신분석』, 정장진 옮김, 열린책들, 2004년, 174쪽

4 조르조 바사리, 『르네상스 미술가평전 3』, 이근배 옮김, 고종희 해설, 한길사, 2018년, 1440쪽

5 레오나르도는 1503년 정도부터 그리기 시작하여 1509년경 피렌체를 떠날 때 가져갔고, 1516년에 프랑스로 가져갔다. 바사리는 1511년에 태어났으니, 그가 「모나리자」를 보려면 프랑스로 갔었어야 하는데 그런 기록은 없다.

6 도널드 새순, 같은 책, 96쪽

7 도널드 새순, 같은 책, 49쪽

8 김광우, 『레오나르도 다빈치의 과학과 미켈란젤로의 영혼 2』, 미술문화, 2004년, 486~87쪽

9 10 11 12 마이클 J. 겔브, 『다빈치 디코드』, 최세민 옮김, 예문, 2006년, 129쪽

13 마이클 J. 겔브, 같은 책, 199~200쪽

13장 시대에 맞은 고유한 성이 있다

1 웃음과 울음도 감정은 대조적이나 표정은 비슷하다. 기쁨도 슬픔만큼 표정은 고통스럽게 드러나기 때문이다.

2 마이클 J. 젤브, 『다빈치 디코드』, 최세민 옮김, 예문, 2006년, 28쪽

3 마이클 J. 젤브, 같은 책, 150쪽

4 찰스 니콜, 『레오나르도 다빈치 평전』, 안기순 옮김, 고즈윈, 2007년, 440쪽

5 메디치가문의 일원이자 그의 후원자였던 교황 레오 10세의 주문작으로 짐작되
 기도 하는데, 세례자 요한이 메디치가문의 근거지인 피렌체의 수호성인이기 때
 문이다.

6 마이클 J. 젤브, 같은 책, 29쪽

14장 평생 노력했던 그 사람

1 토비 레스터, 『다빈치, 비트루비우스인간을 그리다』, 오숙은 옮김, 뿌리와이파리,
 2014년, 247쪽

2 김광우, 『레오나르도 다빈치의 과학과 미켈란젤로의 영혼 2』, 미술문화, 2004년,
 287쪽

3 4 5 6 김광우, 같은 책, 273쪽, "레오나르도는 해부용 칼과 톱으로 인체의 내장을
 분해한 후 각 장기들이 상하지 않도록 조심스럽게 흐르는 물에 씻거나 석
 회수에 담근 후 주사기로 액체 왁스를 투입시켜 내부 모양을 재생하고 펜
 이나 연필로 보이는 그대로 그렸다."(274쪽)

7 강운구, 김상환, 민주식, 박홍규, 신동원, 이용주, 장회익, 정병규, 주경철, 함성호,
 『융합 인문학』, 최재목 엮음, 이학사, 2016년, 247쪽

8 마이클 J. 젤브, 『다빈치 디코드』, 최세민 옮김, 예문, 2006년, 64쪽

9 마이클 J. 젤브, 같은 책, 70쪽

10 마이클 J .젤브, 같은 책, 66쪽

11 1) 중세에 태어나 중세인으로 사는 경우 2) 중세에 태어나 르네상스인으로 사는
 경우 3) 르네상스에 태어나 중세인으로 사는 경우 4)르네상스에 태어나 르네상스
 인으로 사는 경우.
 1)과 4)는 시대에 맞게 사는 보통 사람이고, 3)은 시대착오적 세계관으로 사는
 사람, 2)는 미래를 살아가므로 당대와 불화한다.

15장 스티브 잡스와 빌 게이츠가 레오나르도를 존경하는 진짜 이유

1 앙드레 드 헤베시, 『레오나르도 다빈치의 방랑』, 정진국 옮김, 글항아리, 2008년, 208쪽

2 앙드레 드 헤베시, 같은 책, 209쪽

3 앙드레 드 헤베시, 같은 책, 208~10쪽 참조

4 조르조 바사리, 『르네상스 미술가평전 3』, 이근배 옮김, 고종희 해설, 한길사, 2018년, 1448쪽

5 슈테판 클라인, 『다빈치의 인문공부』, 유영미 옮김, 웅진지식하우스, 2009년, 7쪽

6 김광우, 『레오나르도 다빈치의 과학과 미켈란젤로의 영혼 2』, 미술문화, 2004년, 129쪽

7 강운구, 김상환, 민주식, 박홍규, 신동원, 이용주, 장회익, 정병규, 주경철, 함성호, 『융합 인문학』, 최재목 엮음, 이학사, 2016년, 32쪽 참조

8 강운구, 김상환, 민주식, 박홍규, 신동원, 이용주, 장회익, 정병규, 주경철, 함성호, 같은 책, 18쪽

9 김용규, 『생각의 시대』, 살림, 2014년, 10쪽

10 월터 아이작슨, 『레오나르도 다빈치』, 신봉아 옮김, 아르테, 2019년, 20쪽

지은이 이동섭

예술작품으로 인문학을 사유하는 작가. 한양대학교 광고홍보학과 졸업 후, 파리로 유학을 갔다. 파리 제8대학 사진학과, 조형예술학부 석사(현대무용), 박사 준비과정(비디오아트), 박사(예술과 공연미학)를 마쳤다. 서울로 돌아와 「SBS 컬처클럽」과 「EBS 라디오 옆 미술관」을 비롯해 다수의 방송과 『한국일보』와 『한겨레』 등에 문화 칼럼을 연재했다. 한국예술종합학교, 동국대학교와 성신여자대학교 등에서 문화와 예술을 중심으로 다양한 분야를 융합하는 강의를 하고 있다. 지은 책으로 『파리 미술관 역사로 걷다』 『새벽 1시 45분 나의 그림 산책』 『반 고흐 인생수업』 『파리 로망스』 『그림이 야옹야옹 고양이 미술사』 『도쿄 로망스』 『패션 코리아, 세계를 움직이다』 『당신에게 러브레터』 『뚱뚱해서 행복한 보테로』 『뮤지컬 토크 2.0』 『뮤지컬의 이해』 『나만의 파리』가 있다.

다빈치 인생수업
지금을 뛰어넘는 비법을 찾다
ⓒ이동섭, 2020

초판 인쇄 2020년 8월 24일
초판 발행 2020년 9월 2일

지은이 이동섭
펴낸이 정민영
책임편집 임윤정
편집 김소영
디자인 최윤미
마케팅 정민호 박보람 우상욱 안남영
제작처 더블비(인쇄) 중앙제책사(제본)
펴낸곳 (주)아트북스
출판등록 2001년 5월 18일 제406-2003-057호
주소 10881 경기도 파주시 회동길 210
전화번호 031-955-7977(편집부) 031-955-8895(마케팅)
전자우편 artbooks21@naver.com
팩스 031-955-8855

ISBN 978-89-6196-377-0 03600